摄影与摄像

主编 / 李奇　副主编 / 孙大为　袁臣辉　曹棵棵　刘松涛　王墨涵

清华大学出版社
北京

内 容 简 介

本书从初学者角度出发，通过通俗易懂的语言和丰富多彩的实战型案例，详细介绍了摄影与影像制作所需要掌握的核心技术和知识。全书共分为7章，包括数字摄影采集器材、摄影基础知识、摄影技巧、影像创作及其应用、工业数字影像设备探索、虚拟制片技术应用、摄影师的风格化培养。全书不仅包括摄影摄像的基础知识，为读者打下了坚实的基础，使他们能够熟悉各种摄影设备的操作和维护，还提供了丰富的案例分析，介绍了当前市场上广告和虚拟制作的新技术和趋势。读者可以跟随本书的讲解，边学习边操作，探索出自己的摄影摄像风格。

本书主要面向普通高等院校学生，适合作为摄影艺术、数字媒体、视觉艺术与设计等相关专业的教学用书，也可作为相关领域的培训教材和企业开发人员的参考用书。

本书封面贴有清华大学出版社防伪标签，无标签者不得销售。
版权所有，侵权必究。举报：010-62782989，beiqinquan@tup.tsinghua.edu.cn。

图书在版编目（CIP）数据

摄影与摄像 / 李奇主编. -- 北京：清华大学出版社, 2024.11. -- ISBN 978-7-302-67738-3

Ⅰ.J41

中国国家版本馆CIP数据核字第20244RA228号

责任编辑：邓　艳
封面设计：刘　超
版式设计：楠竹文化
责任校对：范文芳
责任印制：刘海龙

出版发行：清华大学出版社
网　　址：https://www.tup.com.cn, https://www.wqxuetang.com
地　　址：北京清华大学学研大厦A座　　邮　编：100084
社 总 机：010-83470000　　邮　购：010-62786544
投稿与读者服务：010-62776969, c-service@tup.tsinghua.edu.cn
质量反馈：010-62772015, zhiliang@tup.tsinghua.edu.cn
印 装 者：三河市天利华印刷装订有限公司
经　　销：全国新华书店
开　　本：185mm×260mm　　印　张：11.75　　字　数：279千字
版　　次：2024年12月第1版　　印　次：2024年12月第1次印刷
定　　价：59.80元

产品编号：096008-01

丛书编委会

主　　任：于冠超

副 主 任：韩　峰　郑　伟

委　　员：卢禹君　孙秀英　赵　佳

　　　　　吴爱群　董　磊　李亚洁

　　　　　张　艳　范　薇

前　言

在摄影的世界里，光影不仅是视觉元素，它们还是讲述故事的语言，是感知世界的方式。诺斯布鲁克（Northbrook）学院教授大卫·约斯曾以早期"智人"时代的一个生动场景描述摄影的魅力："一道道光穿过把你从外面刺目的、阳光闪耀的世界中隔开的浓密草木，在洞穴岩壁上投下斑驳的影子。慢慢地你意识到岩壁上的亮点构成了熟悉的图画。你开始发现一个洞穴外世界颠倒的视觉形象。这很奇怪。你并没有真正理解这情形的准备，当一只长毛猛犸或其他什么齿尖牙利的动物经过你那'简陋屏幕'，你会很快闪到最远的角落里去拿上你那些重要的三棱石，以做防范。"

这个描绘不仅仅带领我们回到了摄影的原始形态，即通过小孔成像捕捉光影的奇妙，也让我们意识到，即使是在技术飞速发展的今天，摄影仍然保持着它最核心的魅力——捕捉和呈现现实，无论这现实多么颠倒或不可思议。它提醒我们，摄影的本质是探索和理解我们所见之物的本质，无论这些图像多么简单或复杂。正如约斯通过这种原始的比喻所表达的，每一个用光绘制的影像都是一个故事，一个关于时间、空间和存在的叙述。在本书中，我们将探索这些故事如何被创造，以及它们如何在数字时代继续演变，又是如何为我们所用的。

随着数字技术的飞速进步与互联网的普及，视频作为一种富媒体形式，其创作、分发及消费方式经历了深刻的变革。从昔日占据电视荧屏的电视商业广告（TVC），到微电影这一富有创意和情感的新兴艺术形式，再到迎合快节奏生活方式的短视频，直至电商视频的蓬勃兴起，为了满足公众日益增长且多元化的视觉叙事需求，视频制作者需要面临更严峻的挑战。

在这样的背景下，商家也敏锐地捕捉到了短视频在吸引用户流量方面的巨大潜力。他们纷纷转向制作低成本、高质量的短视频，并通过广泛的分发渠道，传递给目标受众。将用户流量转化为实际的经济效益，已经成为商家实现盈利的重要手段。而在众多的营销手段中，信息流广告以其快速、精准的特点，逐渐受到商家的青睐。那些由短视频或图片组成的滚动信息流能够精准地触达目标受众，有效地提升广告的点击率和转化率。

与此同时，拍摄设备也日趋专业化和高端化，人们使用相机不再仅仅是捕捉静态画面，而是与摄像、后期制作等环节紧密相连，共同构建出一个个生动、逼真的视觉世界。而虚拟制作技术更是将这一领域推向了新的高度，通过数字建模、特效合成等手段，可以打造出与现实世界几乎无异的虚拟场景，为未来视频的创作提供了更加广阔的舞台，也对影像行业从业者提出了更高的要求。

针对这一趋势和需求，本书旨在关注行业的前沿动态与发展趋势，为即将从事影像制作的初学者和希望深入学习提高的从业者提供一本实用的影像制作指南。本书将从摄影与摄像的基础知识讲起，深入探讨拍摄设备、拍摄技巧和后期制作等各个环节，并结合实际应用案例进行分析。我们相信，通过不断地学习和实践，每个人都能成为一名优秀的影像

制作者。

在撰写《摄影与摄像》这本书的过程中，我深切地感受到了来自各界朋友无私的帮助和支持。在此，我想对所有为本书贡献智慧与汗水的人们表达我最诚挚的感谢。

首先，特别感谢 G-ka 基卡特拍 moco 品牌对影像行业做出的突出贡献，为影像专业学生学习提供了的优秀案例。由衷感谢著名电影特拍指导、基卡特拍创始人李鹤先生分享他的专业知识与宝贵经验，为广大师生打开了一个了解行业动态与技术趋势的窗口。

其次，感谢房玉琦与刘松涛提供的优秀案例，这些案例生动展现了摄影的魅力，极大地丰富了教材内容，为学习者搭建了一座通往影像艺术殿堂的桥梁。

最后，我要感谢所有参与本书制作的人员和阅读本书的读者。希望本书能够对你们有所启发和帮助，也希望本书能够成为影像制作领域的基础类著作。让我们共同期待，通过学习摄影与现代摄像所应用的信息流广告与虚拟制作技术，我们能够创造出更多令人惊艳的视觉作品，引领影像制作的新潮流。

本书为 2023 年国家社会科学基金年度一般项目（项目编号：23BXW084，项目名称：寒地非遗数字化艺术传播策略研究）阶段性成果；同时，本书是黑龙江大学艺术学科国家级一流本科专业建设系列教材之一。

由于编写时间紧、任务重，书中难免存在疏漏，敬请广大读者和同人多提宝贵意见，以便再版时修正。

编　者

目　　录

第 1 章　数字摄影采集器材 .. 1
1.1　数字摄影发展概述与前沿展望 .. 1
1.1.1　从小孔成像到现代数码浪潮 .. 1
1.1.2　专业技术下沉塑造市场业态 .. 3
1.1.3　常用关键词阐述 .. 4
1.2　照相机与镜头 .. 8
1.2.1　相机类型介绍 .. 8
1.2.2　相机镜头分类 ... 10
1.3　灯光设备介绍 ... 15
1.3.1　闪光灯 .. 15
1.3.2　影视灯 .. 16
1.3.3　控光附件与柔光 .. 17
1.4　音频系统设备 ... 19
1.4.1　影视声音的分类 .. 19
1.4.2　麦克风 .. 20
1.4.3　多轨录音机 .. 22
1.4.4　杜比全景声及空间音频技术 .. 22
1.5　其他辅助设备 ... 24
1.5.1　色片滤镜 .. 24
1.5.2　快门线类型介绍 .. 26
1.5.3　电池的选择 .. 27
1.5.4　云台及三脚架等稳定器 .. 28
1.5.5　示波器与监视器 .. 29

第 2 章　摄影基础知识 .. 31
2.1　曝光与曝光控制 ... 31
2.1.1　影响曝光的因素 .. 31
2.1.2　曝光的类型 .. 32
2.1.3　数码相机的曝光模式 .. 32
2.1.4　获得正确曝光的方式 .. 33
2.2　快门与光圈的运用 ... 34

2.2.1　快门速度与类型 ... 34
　　2.2.2　光圈大小与效果 ... 35
2.3　测光方式与技巧 ... 36
　　2.3.1　点测光 ... 36
　　2.3.2　中央部分测光 ... 37
　　2.3.3　中央重点平均测光 ... 37
　　2.3.4　平均测光模式 ... 38
　　2.3.5　多区测光 ... 39
2.4　感光度和白平衡的调整 ... 40
　　2.4.1　感光度的选择与影响 40
　　2.4.2　白平衡的设置与应用 42
2.5　景深与景深控制 ... 43
　　2.5.1　影响景深的因素 ... 43
　　2.5.2　不同环境下的景深调整 44
2.6　色阶的认识与应用 .. 45
　　2.6.1　色阶图解读 .. 45
　　2.6.2　色阶在前期拍摄中的应用 46

第 3 章　摄影技巧

3.1　摄影用光 ... 47
　　3.1.1　布光目的及光源类型 47
　　3.1.2　常见布光法 .. 52
3.2　构图与景别 ... 55
　　3.2.1　图像构成的起源与发展 55
　　3.2.2　摄影形式要素分析 ... 57
　　3.2.3　摄影构图的基本类型 57
　　3.2.4　不同景别的特点与选择 64
3.3　摄像运镜方式与技巧 ... 66
　　3.3.1　推拉、摇移、升降镜头的运用 67
　　3.3.2　跟甩、晃动与旋转镜头 69
　　3.3.3　摄像要领 ... 71

第 4 章　影像创作及其应用

4.1　摄影作品分类 .. 74
　　4.1.1　按拍摄题材分类 ... 74
　　4.1.2　按拍摄手法分类 ... 89
　　4.1.3　按艺术风格分类 ... 91

 4.1.4 按用途分类 ... 95
 4.2 影像内容构成与形式 .. 97
 4.2.1 故事结构与脚本设计 .. 97
 4.2.2 视觉与音频元素的选择与运用 .. 99
 4.3 信息流广告的制作 .. 101
 4.3.1 信息流广告介绍 .. 101
 4.3.2 信息流广告的制作流程与网感培养 ... 102
 4.3.3 信息流广告实例分析 .. 103

第5章 工业数字影像设备探索 .. 107
 5.1 工业数字影像设备概览 .. 107
 5.1.1 摄影讯道机 .. 107
 5.1.2 数字电影摄像机 .. 107
 5.1.3 特种机器相机之高速摄影机 .. 108
 5.2 全景相机360泰坦 ... 108
 5.2.1 全景相机及其发展 .. 108
 5.2.2 认识Insta360 Titan ... 108
 5.2.3 拍照模式 ... 110
 5.2.4 照片后期处理阶段 .. 113
 5.2.5 录像模式 ... 119
 5.2.6 视频拼接 ... 120
 5.2.7 视频播放 ... 124
 5.3 moco机械臂 ... 125
 5.3.1 摄像机械臂的发展 .. 125
 5.3.2 认识基卡魔控小黑妞 .. 125
 5.3.3 使用机械臂拍摄的优势 ... 126
 5.3.4 控制器按键介绍 .. 128
 5.3.5 简单直线运镜编辑 .. 134

第6章 虚拟制片技术应用 .. 140
 6.1 扩展现实技术介绍 .. 140
 6.2 虚拟技术与摄影摄像的融合 ... 141
 6.2.1 传统影视拍摄难点 .. 142
 6.2.2 虚拟制片技术 ... 142
 6.3 虚拟制片技术案例 .. 144

第7章 摄影师的风格化培养 .. 154
 7.1 摄影后期制作 ... 154

 7.1.1 影像后期处理的基本思路、流程与影像质量提升 154
 7.1.2 调色思路与基本步骤 .. 157
 7.1.3 摄影图片修图技巧 .. 159
 7.1.4 制作简洁干净的照片 .. 163
 7.2 向大师学习 .. 165
 7.2.1 新闻纪实与人文摄影师 .. 165
 7.2.2 艺术风格独特的摄影艺术家 .. 168
 7.2.3 电影导演大师 .. 171
参考文献 .. 178

第 1 章　数字摄影采集器材

1.1　数字摄影发展概述与前沿展望

1.1.1　从小孔成像到现代数码浪潮

从远古时期的文字和图像记录到现代的摄影技术，人类一直在探索如何捕捉并保留视觉影像。这一旅程横跨数千年，见证了从原始壁画到先进摄影技术的演变。

人类对记录影像的探索可以追溯到旧石器时代晚期，公元前 4 万年到公元前 1 万年，人们在洞穴壁上绘制如马、牛、鹿、熊等动物以及一些抽象符号和图案，称为岩画。随着文明的发展，文字的发明提供了新的记录手段。约公元前 3200 年至公元前 3000 年，美索不达米亚地区的苏美尔人发明了楔形文字，这是世界上最早的文字之一，紧随其后，古埃及人在公元前 3100 年发明了象形文字来记录宗教、历史和法律等方面的内容。尽管文字能够传递抽象概念和详细信息，但它们无法直观地捕捉和表达视觉体验的丰富性和即时性。这一局限性使人们开始探索如何捕捉实际视觉现象，其中小孔成像技术的发现开启了人类记录影像的新篇章。在公元前 5 世纪，《墨经》中就有关于小孔成像的描述，其中提到了"景，光之人，煦若射。下者之人也高；高者之人也下。足蔽下光，故成景于上；首蔽上光，故成景于下。在远近有端，与于光，故景库内也"。这段文字描述了人们通过小孔可以观察到倒立的景物图像，并且解释了为什么会出现这种现象，这种现象在中国古代被广泛应用于天文观测和光学实验中。两百年后，古希腊的亚里士多德和阿拉伯的海什木也都先后发现了小孔成像现象。

文艺复兴时期，科技与艺术的结合进一步推动了成像技术的发展。乔瓦尼·德拉·波尔塔（Giovanni Della Porta）对光学和成像技术进行研究，发明了利用光学原理来投影和观察图像的"照相暗箱"（camera obscura）的装置，它由一个黑暗的箱子或房间组成，一端有一个小孔或透镜，通过这个小孔或透镜，可以将外部的景象投影到箱子内部的一个平面上，从而形成一个倒立的、暗淡的图像。随后，德拉·波尔塔对照相暗箱进行了改进和研究，并撰写了一本关于光学和成像的著作 *Magia Naturalis*，其中详细描述了照相暗箱的原理和应用。照相暗箱在文艺复兴时期被广泛用作绘画和绘图的辅助工具，艺术家们可以通过观察照相暗箱中投影的图像，来辅助他们进行绘画的构图和细节绘制。德拉·波尔塔在早期因为展示他那房间大小的照相暗箱而引起观众的恐惧，最终他因巫术罪受害，但他的照相暗箱对后来的光学研究和摄影技术的发展产生了重要的影响，被认为是现代摄影技术的先驱之一。

18 世纪，蒂费热·德拉鲁舍在其小说《吉方蒂》中写道："一位航海者来到一个神灵居住的小岛。这些神灵为了创造他们的艺术，把一种神秘的黏性物质涂在画布上。只要这

块画布暴露在景物前，景物就会在画布上留下镜子般的影像。"这反映了当时社会对捕捉和保存视觉影像的迷恋及其对未来摄影技术的预见。

到了19世纪，银盐摄影术的诞生标志着现代摄影技术的真正开始。这种技术使用了能够感光的化学物质来捕捉图像，从而使摄影成为一种广泛应用的媒介。从此，摄影技术的发展不仅革新了艺术和科学领域，也成为记录现实和表达创意的重要手段。随着胶片摄影的诞生，光影可以永久保存下来。从街头的快照到战地的记录，胶片不仅记录了时代的印记，也捕捉了无数个人的情感历程，从而使摄影成为历史记录、艺术表达和新闻报道的重要工具。胶片摄影的普及也使人们进入摄影艺术的黄金时代，相机逐渐成为家庭、艺术家和记者的常用工具。

在19世纪初到20世纪末，一批批承载着人文关怀的摄影人和摄影团队涌现。例如，奥斯卡·古斯塔夫·雷兰德的《两种人生》通过对比不同社会阶层人物的生活状态，深刻反映了社会的不公与人性的复杂。而亨利·布列松则以其"决定性瞬间"的摄影理念影响了无数后来者，他的作品捕捉了人物瞬间的情感与动作，充满生活的真实与生动。摄影艺术在技术与人文的双重推动下不断向前发展。他们用自己的镜头记录了时代的变迁，为摄影艺术注入了深厚的文化内涵。

进入20世纪末，数字技术开始影响摄影领域。当数字技术遇上摄影，一个全新的时代轰轰烈烈地开启。数字摄影摆脱了传统胶片的物理限制，允许无限制地拍摄和即时查看结果，极大地降低了摄影的成本和技术门槛。1975年，柯达应用电子研究中心工程师史蒂芬·沙森开发了世界上第一台数码相机。而后的30年间，数码相机经历了从初级到高级的飞速发展，像素不断提升，功能日趋完善，摄影变得更加普及和便捷。

2008年，佳能EOS 5D Mark II的问世彻底改变了传统影像制作的游戏规则。搭载了2110万像素的全新CMOS传感器的全画幅数码单反相机能够提供出色的图像质量和细节表现，帮助摄影师捕捉每一个细微之处。它不仅能够以1080p全高清分辨率拍摄视频，还支持30帧/秒和24帧/秒的帧率，使得摄影师可以用一个相对经济的设备制作出专业水准的照片和可媲美电影质量的作品。随后的几年间，互联网平台涌现出大量优秀影视作品和优秀的影像制作人。数字影像技术也在电影制作、纪录片拍摄和广告摄影等领域引起了巨大的反响，让摄影界充满了无限的创意和可能性。1999年，随着电子商务的兴起，在线购物平台的崛起使得商品展示变得至关重要，摄影师和摄影爱好者们也开始利用数字技术创作更加精美、生动的作品，以满足市场的需求。

随着智能手机的普及、网络的覆盖面扩大与网速的提高，"5G"将移动互联网推到了我们面前，短视频如同春天的狂风，迅速席卷全球。从微信视频号等平台的"自媒体"明星，到依靠抖音、快手成长起来的草根红人，短视频平台成为新一代内容创作者的展示窗口。短视频的流行不仅改变了内容消费的模式，也推动了内容创作者选择拿起相机，运用专业的摄影摄像设备，以适应不断变化的内容消费市场。

"移动支付""社交电商""直播带货""内容营销"等电商流量变现手段的火热，使移动互联网对于数字影像内容的需求呈现爆炸式的增长，商家纷纷转向投放低成本高质量的批量数字影像内容，并配合"投流"来获取更大用户流量，通过营销的流量变现已经成为商家的主要盈利手段。那些由短视频或图片组成的滚动信息流广告凭借快速、精准的特点，

逐渐被商家选择使用，成为炙手可热的广告投放形式。在这个背景下，数字拍摄设备日趋普及化和平民化，人们使用数码相机不再仅仅是捕捉静态画面，而是与摄像、后期制作等环节紧密相连，共同构建出一个个生动、逼真的数字视觉工作流程。同时先进的电影工业配备下的虚拟制作技术更是将这一领域推向了新的高度，通过数字建模、特效合成等手段，可以打造出与现实世界几乎无异的虚拟场景，为未来视频的创作提供了更加广阔的舞台，也对影像行业从业者提出了更高的要求。

从小孔成像到数码摄影，从静谧的黑白到色彩斑斓的数字影像视频，每一次技术革新都不断扩展了摄影的边界和可能性。数字影像艺术的兴起开启了图像记录的新纪元，为摄影师和内容创作者提供了更大的创作自由和表达空间，在这个以较低成本制作电影质感视频的时代，人人都可以拿起相机创作更高质视频。

1.1.2　专业技术下沉塑造市场业态

技术的进步与市场需求的变化推动着专业摄影技术向更广泛的用户群体"下沉"。这种趋势不仅使得高质量的摄影设备和高级别的摄影技术变得更加可达，也改变了内容创作的生态和行业结构。

在过去，制作电影质感的视频需要昂贵的专业设备和高级的技术知识。然而，民用影像设备品牌应时代的要求，推出性能强大且价格相对亲民的专业相机，专业影视灯光、稳定器及机械臂等高级影像制作设备也开始进入普通消费者和独立制作人的视野。这些设备提供了先前只有高端电影摄影机才能实现的图像质量和效果，使得独立电影制作人和内容创作者能够以较低的成本制作出具有影院级别视觉效果的作品。

伴随数码相机技术的进步，智能手机制造商开始将高级摄影功能整合到手机中，从而推动了手机摄影的专业化，从最初的基础像素和简单图像处理能力逐渐发展到更复杂的功能，如光学变焦、多镜头系统、先进的图像稳定技术以及更大的传感器。这些技术的融合使得智能手机不仅能够拍摄高质量的照片，还能够处理复杂的摄影任务，比如低光环境拍摄、快速运动捕捉和高动态范围成像。智能手机的这些进步不仅提高了摄影的便携性和实用性，也使得更多非专业用户参与到高质量图像创作中来，摄影的普及化程度大大提高。

短视频平台的兴起，如抖音、快手、微信视频号等平台，为摄影和视频制作设备的普及提供了强大的动力。这些平台的算法优先推广视觉吸引力大的内容，促使更多的用户投入高质量视频的制作。此外，这些平台对数字后期工作流程的优化（如剪映）被更多用户广泛接受和使用，它们大大降低了内容发布的技术和经济门槛，使得从业者和普通用户都能以前所未有的速度和规模参与内容创作。

在这种技术推动下，电商市场环境中信息流广告和巨量引擎等数字化营销服务平台的出现，标志着新的业态增长。流式触达更注重内容的视觉呈现和用户体验，它能够在滑动和点击中让用户获得更多的信息，也更符合人们在移动端获取信息的习惯。信息流广告通过精准的数据分析将广告内容自然而然地融入用户的内容消费流中，不仅提高了广告的转化率，也改变了广告的呈现方式。巨量引擎等技术平台利用大数据和人工智能算法优化内容推送和广告投放，推动了个性化营销和互动广告的发展。

技术的下沉和业态的更新为投资方提供了新的机遇，同时要求从业者不断提升自己的专业技能。深入了解最新的数字影像技术、内容创作趋势以及市场营销策略，对于任何希望在当代视觉艺术领域有所成就的个人或从业团体来说越发重要。

本书将为各类读者提供摄影摄像的实用指导，从基本知识梳理到前沿设备与技术，还有实际案例助力理论实践相结合。无论你是摄影爱好者还是从业者，都能从中有所收获。此外，本书还探讨了影像行业的前沿技术和商业应用，帮助读者在摄影行业的快速变革中保持领先，并为影像从业者、管理者、销售人员等提供行业洞见和建议。我们期望读者通过阅读本书在提升技术能力的同时，把握数字影像领域的发展方向，保持竞争力和创新力。

1.1.3　常用关键词阐述

（1）达盖尔银版法（daguerreotype）。达盖尔银版法是一种早期的摄影技术，由法国发明家路易·达盖尔在19世纪30年代发明。它使用镀银的铜板作为感光材料，通过曝光和化学处理记录图像。

（2）数码摄影（digital photography）。数码摄影是指使用数字相机或其他数字设备进行的摄影。它将光信号转换为数字信号，并通过计算机或其他设备进行存储、处理和显示。

（3）寻像器（viewfinder）。寻像器是相机或摄像机上的一个小窗口或显示屏，通过它可以观察到即将拍摄的场景或画面。寻像器用于取景、对焦和构图，帮助摄影师或摄像师确定拍摄的内容和角度。

（4）果冻效应。果冻效应是在拍摄快速移动的对象时，相机的卷帘快门（电子快门）逐行扫描感光元件所导致的一种现象。当物体的移动速度超过了卷帘快门的扫描速度，就会导致图像中的部分出现模糊或变形，看起来像果冻。这种效应通常在拍摄高速运动的物体或使用较高的快门速度时更容易出现。

（5）CCD。CCD指的是电荷耦合器件图像传感器。它是一种用于数码相机和其他图像传感器中的感光元件，可以将光信号转换为电信号，并记录图像信息。

（6）多轴防抖。多轴防抖是一种相机或镜头的功能，用于减少拍摄时因相机的抖动而带来的模糊。它通过使用传感器或镜头组件的运动补偿相机的抖动，从而提高照片的清晰度和稳定性。

（7）CMOS传感器。CMOS传感器是数码相机中用于捕捉图像的感光元件。它可以将光信号转换为电信号，并记录图像的像素信息。CMOS传感器在数码摄影中扮演着重要的角色，影响着图像的质量和性能。

（8）HDR（高动态范围）。HDR是一种摄影技术，通过拍摄多张曝光不同的照片，并将它们合并成一张照片，在一张照片中展现更广泛的亮度范围。HDR可以帮助摄影者或摄像者捕捉到高光和阴影细节，使照片更加生动和逼真。

（9）8bit422。8bit422是指视频中每个像素的亮度信息（Y）用8位二进制数表示，而色度信息（U和V）则采用4∶2∶2的采样率进行编码。这意味着每行每两个像素共享一对色度值，从而在一定程度上减少了数据量，但同时保持了较好的色彩表现。这种格式在保持图像质量的同时，能够减少存储和传输所需的带宽，因此在许多实时视频中得到广泛应用。

（10）10bit4444。10bit4444 是一种更高质量的视频采样格式。在这里，每个像素的亮度信息和色度信息（Y、U、V）都用 10 位二进制数表示，且采用 4∶4∶4 的采样率，即每个像素都有独立的色度值。这种格式提供了更高的色彩深度和更精细的色彩过渡，使得图像更加生动逼真。然而，由于每个像素的数据量增加，10bit4444 格式所需的存储和传输带宽也相对较高，因此通常用于对图像质量有极高要求的场合，如高清电影制作、专业广播等。

（11）景深（depth of field）。景深是指在焦点前后可接受的清晰范围。调节光圈大小可以控制景深，较大的光圈产生较浅的景深，较小的光圈产生较大的景深。

（12）对焦（focus）。对焦是指将相机的焦点调整到拍摄主体上，以确保主体清晰。自动对焦和手动对焦是常见的对焦方式。

（13）自动对焦（automatic focus）。自动对焦是现代相机的一项功能，它通过相机内部的传感器和算法，自动调整镜头的对焦距离，以确保拍摄的主体在焦点上清晰可见。

（14）镜间快门（leaf shutter）。镜间快门是一种位于相机镜头内部的快门机构。它由一系列可移动的叶片组成，可以在曝光期间快速地打开和关闭，控制光线进入相机的时间。镜间快门的优点是可以实现更高的闪光同步速度，因为它可以在闪光瞬间完全打开，确保整个画面都被照亮。它还可以避免因快门帘移动而导致的闪光不同步或局部黑影的问题。

（15）前帘同步闪光（front curtain sync）。前帘同步闪光是指在快门打开时触发闪光的一种闪光同步方式。当使用前帘同步闪光时，闪光灯会在快门完全打开的瞬间发出闪光，照亮被拍摄的场景或主体。这种方式适用于一般的拍摄情况，可以捕捉到闪光瞬间的画面。

（16）后帘同步闪光（rear curtain sync）。后帘同步闪光是指在快门关闭前的瞬间触发闪光的一种闪光同步方式。当使用后帘同步闪光时，闪光灯会在快门即将关闭的瞬间发出闪光，照亮被拍摄的场景或主体。这种方式常用于拍摄运动物体或创造特殊的运动效果，例如在夜间拍摄车辆的尾灯拖影。

（17）延时摄影（time lapse）。延时摄影是通过在较长的时间内定时拍摄一系列照片，再将这些照片以较快的速度连续播放，来展示时间的流逝或事物的变化过程。它可以将较长的时间压缩成短时间的视频，展示出缓慢的动作或变化，如日出日落、云彩移动、植物生长等。延时摄影需要使用特殊的设备或相机设置来定时拍摄照片，并在后期制作中将这些照片合成视频。

（18）蝴蝶光。蝴蝶光是一种人像摄影中常用的布光方式，也被称为派拉蒙光（paramount light）。它的特点是在人物的面部创造出一种对称的、略带阴影的效果，类似蝴蝶翅膀的形状。蝴蝶光通常将光源放置在人物的正前方，高度略高于人物的面部，以产生柔和的阴影，突出人物的面部特征和立体感。

（19）伦勃朗光。伦勃朗光是一种人像摄影中常用的布光方式，得名于荷兰画家伦勃朗的绘画风格。它通过将光源放置在人物的侧上方，产生一侧面部有明显的阴影，而另一侧则较为明亮的效果。这种布光方式可以营造出一种立体感和神秘感，强调人物的表情和轮廓。

（20）逆光。逆光是一种摄影中的照明情况，指的是光源位于被拍摄对象的背后，与相机的方向相对。逆光可以创造出一种独特的氛围，使被拍摄对象被包围在光环中，产生一种神秘感和立体感。在逆光情况下，需要注意控制曝光，以避免主体过暗或背景过亮的情况。

（21）光圈（aperture）。光圈是可调节的光学元件，用来控制相机的光量。光圈的大小决定了相机接收的光量，调节光圈大小可以控制曝光时间和景深。

（22）f 值（f-number）。f 值是摄影中用于表示光圈大小的参数。光圈是控制相机光量的可调节光学元件。f 值是光圈的直径与镜头焦距的比值，较小的 f 值表示较大的光圈开口，允许更多的光通过。

（23）感光度（ISO）。感光度是指相机对光的敏感程度。较高的感光度可以在低光环境下获得更亮的图像，但也会增加噪点。

（24）白平衡（white balance）。白平衡是指相机在不同光源条件下调整图像中的白色和其他颜色的相对关系，以确保白色在图像中真实呈现。它可以根据光源的类型（如日光、荧光灯等）进行调整。

（25）曝光（exposure）。曝光是指相机接收的光量，它由光圈、快门速度和感光度共同决定。正确的曝光可以确保图像的亮度和色彩平衡。

（26）白加黑减（white plus black minus）。这是一种曝光补偿的原则，用于在不同光照条件下获得正确的曝光。"白加"意味着在拍摄白色或明亮物体时，需要增加曝光时间或光圈大小，以确保白色不会过度曝光成灰色。"黑减"则表示在拍摄黑色或暗调物体时，需要减少曝光时间或光圈大小，以避免黑色失去细节。

（27）高光预警。当照片中的高光部分可能出现过曝时，相机会发出警告。

（28）快门速度（shutter speed）。快门速度是指相机的快门打开和关闭的时间长度。它控制着相机接收光的时间，较慢的快门速度可以捕捉运动中的物体，较快的快门速度可以冻结瞬间。

（29）安全快门（safe shutter speed）。安全快门指在拍摄照片时，为了避免因相机抖动而导致的模糊图像而建议使用的最慢快门速度。

（30）M 档（手动模式）。在该模式下，摄影师可以完全自主地控制相机的光圈、快门速度和感光度等参数，以实现自己想要的曝光效果。这种模式适合有经验的摄影师，在复杂的光线环境或需要特殊创意效果的情况下使用。

（31）Auto 档（自动模式）。相机根据环境自动调整光圈、快门和感光度等参数，以获得合适的曝光。这是一种适合初学者或在紧急情况下使用的模式。

（32）P 档（程序自动模式）。相机自动调整光圈和快门速度，但摄影师可以通过旋转拨轮来调整其他参数，如感光度、白平衡等。

（33）优先档。包括快门优先（S 档或 Tv 档）和光圈优先（A 档或 Av 档）两种模式。

① 快门优先（S 档或 Tv 档）。摄影师可以自主控制快门速度，相机会自动调整光圈和感光度等参数。这种模式适合拍摄运动物体或需要控制快门速度的场景。

② 光圈优先（A 档或 Av 档）。摄影师可以自主控制光圈大小，相机会自动调整快门速度和感光度等参数。这种模式适合控制景深，如拍摄人像、风景等。

（34）B 门。按下快门按钮后，相机会持续曝光，直到再次按下快门按钮才停止。

（35）预演性（previsualization）。预演性是指摄影师在拍摄之前在脑海中构思和想象出最终照片的效果。

（36）视角（perspective）。视角是指拍摄时相机与拍摄主体之间的角度和位置。不同的

视角可以传达不同的情感和故事。

（37）构图（composition）。构图是指安排和组织画面中的元素，以创造出吸引人的视觉效果。常见的构图规则包括三分法、黄金分割等。

（38）抓拍（snapshot）。抓拍是指在瞬间捕捉到某个场景。它强调快速反应和捕捉瞬间的能力，通常用于拍摄突发事件、动态场景或日常生活中的瞬间。

（39）决定性瞬间（decisive moment）。这是由法国摄影师亨利·布列松（Henri Cartier-Bresson）提出的概念，指的是在某个瞬间，所有元素（人物、动作、情感等）达到最佳的组合和表现力。决定性瞬间强调摄影师对时机的把握和对瞬间的敏感度，以捕捉到具有故事性和情感力量的瞬间。

（40）正片（positive）。正片是指通过负片印制或扫描得到的彩色或黑白照片，它的颜色和亮度与实际场景相同。正片可以用于展示、打印或其他形式的输出。

（41）负片（negative）。负片是指在摄影中曝光后产生的底片，它的颜色和亮度与实际场景相反。负片经过化学处理后可以用于印制正片或幻灯片。

（42）反转片（reversal film）。反转片是一种摄影用的底片类型，也被称为正片或幻灯片（slides）。

（43）负冲（negative processing）。负冲是一种摄影技术，它涉及在冲洗底片时使用特殊的化学处理来产生非传统的色彩效果。通过改变显影和定影过程中的化学成分，可以获得独特的色调和色彩偏移。

（44）RAW 格式。一种未经处理的图像格式，它记录了相机传感器接收到的原始数据，包含了更多的图像信息。

（45）数码降噪。数码降噪是一种图像处理技术，用于减少图像中的噪声和颗粒感。它通过分析图像中的像素信息，并使用算法来减少噪声的出现，从而提高图像的质量和清晰度。

（46）后期制作（post-production）。后期制作是指对拍摄的图像或视频进行编辑和处理的过程。它包括调色、修复、剪辑等操作。

（47）蒙太奇（montage）。蒙太奇是一种电影和摄影中常用的技巧和概念，它指的是通过将不同的镜头、图像或片段组合在一起来创造新的意义和表达。蒙太奇可以用于叙事、情感表达、创造氛围等。

（48）狗头。狗头指的是价格较为低廉、性能普通的镜头。

（49）大马三、无敌兔。这是佳能（Canon）相机的型号名称，其中"大马三"指的是佳能 EOS-1D X Mark III，而"无敌兔"则是佳能 EOS 5D Mark II。

（50）小痰盂。小痰盂是价格便宜的 50mm 大光圈定焦镜头，通常具有较小的体积和轻便的设计。

（51）红圈镜头。这是佳能的 L 系列镜头，它们通常具有高质量的光学性能和较好的做工。

（52）大三元。大三元指的是三支具有大光圈的变焦镜头，通常包括广角变焦 15-35、标准变焦 24-70 和长焦 70-200 变焦焦段。

（53）空气切割机。空气切割机是一种具有超大光圈、非常浅的景深效果的镜头，可以创造出背景虚化、主体突出的效果。

1.2 照相机与镜头

照相机在历经数百年的发展历程中，从最初的针孔成像，到现代的高像素数码相机，再到手机相机、无人机、电影机等，摄影术的起源可以追溯到19世纪初，1826年，法国化学家尼古拉·尚·尼埃普斯（Nicéphore Niépce）使用一种名为"印相术"的技术成功地捕捉了世界上第一张照片。这种技术需要长时间的曝光，并且只能制作黑白照片。随后，他的合作者路易·达盖尔（Louis Daguerre）改进了这种技术，创造了更少的曝光时间和更清晰的图像。1841年，英国摄影师威廉·福克斯·塔尔博特（William Fox Talbot）发明了一种称为"负片"技术的方法，可以制作多张照片。他还发明了印刷照片的方法，这种方法可以使用透明的底片制作复制品。这项技术迅速发展，成为现代摄影的基础。

20世纪初，随着技术的不断进步，相机变得越来越普及。20世纪初，德国工程师奥斯卡·巴纳克（Oskar Barnack）发明了一种小型相机，称为"莱卡"（Leica），这种相机成为现代相机设计的标志性产品。后来，数码相机的出现改变了摄影的格局，人们可以随时随地捕捉照片，而无须担心底片的限制。

数码相机的发展历程可以追溯到20世纪后期，由最初的CCD到后来CMOS感光元件替代了胶片，数码相机技术的进步促进了数字摄影的普及，这种相机可以在没有底片的情况下捕捉图像，并使用数字存储介质存储图像。数码相机的出现为摄影带来了更多的可能性和灵活性，不仅可以通过计算机软件进行图像处理和编辑，还可以在数字存储介质中传输数据，使摄影变得更加便利和高效。

在21世纪，随着移动设备的快速发展，手机相机成为人们最常用的相机类型之一。手机相机已经从最初的低像素相机发展成为像素高、功能丰富的高品质相机，它的便携性、易用性和实用性得到了用户的高度评价。手机相机也借助其独有优势，成为移动互联网内容的主要创作工具。并随着各品牌手机型号的不断迭代升级，逐渐具备了更多更专业的摄影应用及功能。然而，无论影像技术如何进步，掌握摄影的基本原理与实践技巧始终是摄影不可或缺的基础。

1.2.1 相机类型介绍

相机种类繁多，各具特色。以下我们将从多个角度对各类照相机进行详细的描述，以便读者更深入地了解这一摄影器材的多样性。

1. 按照相机类型分类

在相机类型方面，测距双镜头相机、旁轴取景相机和单镜头反光相机各具特色。测距双镜头相机具有两个镜头，一个用于取景，另一个用于拍摄，适用于需要精确对焦的拍摄场景。旁轴取景相机则因为取景器看到的画面与实际拍摄的画面有一定的偏差，需要用户在使用过程中进行适应。

而单反相机（SLR）是指单镜头反光照相机，具有可更换的镜头和光学取景器，通过

反光镜将光线反射到取景器中，使得通过取景器看到的画面与实际拍摄的画面一致；数码单反（DSLR）是指单镜头反光式数码相机，具有可更换镜头和光学取景器；无反相机（mirrorless）是指无反光镜结构的数码相机，通常体积较小，也可更换镜头。此外，小巧轻便、易于携带的便携式相机适合日常拍摄和旅行使用，使用较大尺寸的感光元件的中画幅相机可以获得更高的图像质量和分辨率。使用大尺寸底片或感光元件的大画幅相机常用于专业摄影领域。

2. 按照使用方式分类

从使用方式来看，照相机主要分为数码相机和胶片相机两大类。数码相机以其便捷性和高效性赢得了广大用户的喜爱，它使用数字传感器记录图像，可直接将图像保存为数字文件，方便后期处理和分享。

胶片相机则使用胶片作为记录图像的媒介，其成像效果独特，具备复古的特征。胶片相机中，按照胶片（CMOS）格式可分为135相机和120相机，135相机是使用135胶片，胶片尺寸为24mm×36mm，是最常见的胶片相机或等尺寸CMOS数码相机类型。120相机则使用120胶卷，胶卷尺寸较大，常见的有6cm×6cm、6cm×7cm、6cm×9cm等多种规格或等尺寸CMOS数码相机类型。使用不同尺寸的胶片可以满足用户在不同场景下的拍摄需求。

3. 按照用途分类

在用途分类上，消费级相机和专业级相机分别满足了普通消费者和专业摄影师的不同需求。消费级相机简单易用，适合日常拍摄和家庭使用；而专业级相机则具备更高的性能和功能，能够应对更为复杂的拍摄环境和任务。

4. 按照镜头类型分类

根据镜头的特性，我们可以将相机主要分为固定镜头相机和可更换镜头相机两大类。固定镜头相机，顾名思义，是指那些配备了固定不可更换镜头的相机。这类相机通常结构紧凑，操作简单，适用于日常拍摄和家庭使用。由于其镜头焦距固定，摄影师需要依靠自身的移动和构图技巧捕捉理想的画面。而可更换镜头相机则提供了更大的灵活性和专业性。这类相机允许用户根据拍摄需求更换不同焦距、光圈和特殊功能的镜头。

5. 按照特殊功能分类

（1）红外相机。红外相机能够捕捉到红外光谱范围内的光线，通常用于考古、监控、安防、科学研究、热成像等领域。它们可以检测到人体或物体散发的热量，即使在低光照条件下也能提供可见的灰度图像。

（2）高速相机。高速相机能够以非常高的帧率拍摄图像，用于研究快速运动的物体、分析物体运动轨迹、捕捉瞬间等。它能够以每秒数千到数十万帧的速度捕捉图像，这一速度远超普通摄像机的范畴。这一特性使得高速相机在记录快速运动的物体、分析物体运动轨迹以及捕捉瞬间等方面具有得天独厚的优势。同时，高速相机还具备极短的曝光时间，能够在极短的时间内定格快速移动的物体，从而避免了运动模糊。然而，尽管高速相机的帧率极高，但受其工作原理的限制，每张图像的像素可能并不会太高。此外，由于高速相机需要连续拍摄大量的图像数据，因此对存储设备的容量提出了较高的要求。

高速相机的应用领域极为广泛。常用于科学研究、工业检测、体育分析等领域。在科

学研究中,高速摄像机可以帮助研究人员观察和分析快速变化的现象;在工业检测中,它可以用于检测产品的质量和缺陷;在体育运动中,它可以用于分析运动员的动作和技术;在影视制作中,它可以创造出特殊的视觉效果。

(3)水下相机。水下相机专门被设计用于在水下环境中拍摄照片或视频。它们通常具有防水外壳,可以在潜水、游泳、海底探索等活动中使用。

(4)全景相机。全景相机可以拍摄全景图像或全景视频,能够捕捉到广阔的视野。它们常用于虚拟现实、房地产展示、旅游等领域,提供沉浸式的体验。

(5)热成像相机。热成像相机能够检测物体发出的红外辐射,并将其转换为可见的热图像。它们常用于夜视、安防监控、工业检测、医疗诊断等领域。

(6)微生物相机。微生物相机用于拍摄微小生物或细胞的图像,通常具有高放大倍数和特殊的光学元件。它们在生物学研究、医学诊断、微生物学等领域发挥着重要作用。

6. 摄像机

摄像机是一种专门用于录制动态影像的设备,它通过捕捉连续的画面并将其转化为电子信号记录并呈现生动逼真的影像。摄像机不仅具备拍摄视频的基本功能,还拥有一系列高级特性,以满足不同拍摄场景和需求,广泛应用于影视制作、新闻报道、个人创作等领域。

在外观设计上,摄像机通常呈现出紧凑而专业的外观,便于携带和操作。它配备有高质量的镜头,能够捕捉到清晰、细腻的画面,可还原真实世界的色彩和细节。在功能方面,摄像机拥有强大的拍摄能力。它可以拍摄高清甚至超高清的视频,记录每一个精彩瞬间。同时,摄像机还支持多种拍摄模式,如慢动作、时间延迟等,为创作者提供更多的创作可能。此外,一些高端摄像机还具备防抖功能,确保在拍摄过程中画面稳定,减少抖动对影像质量的影响。

除了基本的拍摄功能,摄像机还常常与其他设备和技术进行联动,以扩展其应用场景。例如,通过连接无人机或稳定器可以实现航拍或移动拍摄,为影像创作带来更多可能性。同时,摄像机还可以与电脑、手机等设备连接,方便进行后期编辑和分享。

7. 电影机

电影机是专业拍摄电影的核心设备,它通过光学和电子技术将实际场景转化为连续的动态影像。电影机由摄影机机身、镜头、感光元件(胶片或数字)以及录音设备等组成,能够记录高质量的影像和声音,并展现多样的拍摄技巧和效果。早期电影机使用胶片记录影像,随着数字技术的发展,现代电影机更多地采用数字感光元件,如 CMOS 或 CCD,将影像直接转化为数字信号。

电影机以其高分辨率、高感光度、宽广的动态范围和精确的色彩还原能力著称,还能调节曝光时间、光圈、焦距等参数,以实现不同的拍摄效果。在电影制作中,电影机可以与各种辅助设备和后期制作工具紧密配合,共同创造出震撼人心的视觉和听觉体验。

1.2.2 相机镜头分类

相机镜头作为摄影器材的核心组成部分,其种类繁多,各具特色。不同的镜头类型能

够满足摄影师在不同场景下的拍摄需求，为摄影创作提供了丰富的可能性。合适的镜头不仅能够影响画面的构图和视角，还能决定图像的质量和表现力。

1. 按镜头功能设计分类

（1）定焦镜头。定焦镜头具有固定的焦距，例如 50mm、85mm 等。定焦镜头的优势在于其出色的光学性能，能够提供高分辨率、鲜明对比和真实自然的色彩还原。其设计上的简洁性使得定焦镜头往往具备更大的光圈，如 f/1.4、f/1.8 等，不仅适合低光环境下的拍摄，更能创造出迷人的浅景深效果。此外，定焦镜头通常更为轻便小巧，便于携带和操作，为摄影师带来便利。在价格方面，相较于相同光圈和焦距的变焦镜头，定焦镜头往往更具性价比，是摄影爱好者的优选之一。

（2）变焦镜头。变焦镜头可以在一定范围内调整焦距，例如 18～55mm、24～70mm 等。变焦镜头的优势在于其出色的灵活性和实用性。通过调整焦距，变焦镜头能够轻松应对不同场景，无论是广阔的风景、细腻的人像还是远距离的动物拍摄，都能在不更换镜头的情况下实现。这种便捷性使得摄影师能够更快速地适应环境，捕捉瞬间。此外，变焦镜头的快速构图能力也是其一大亮点，它允许摄影师在拍摄过程中实时调整画面，达到理想的构图效果。变焦镜头的使用也能够在一定程度上节省成本，一个优秀的变焦镜头可以替代多个定焦镜头，为摄影师带来更经济高效的拍摄体验。

（3）大变焦比镜头。大变焦比镜头在设计上通常需要在较小的空间内实现较宽的焦距范围，为了实现大变焦比，镜头可能需要使用更多的透镜元件、更复杂的光学结构或使用特殊的透镜材料。这些因素可能会增加光学像差的出现，例如畸变、色散和像场弯曲等，从而影响成像质量。

大变焦比镜头在制造过程中需要在光学性能和成本之间进行平衡。为了使镜头更小巧轻便和降低成本，一些大变焦比镜头会采用一些简化的设计或使用较低质量的透镜材料，这也可能对成像质量产生一定的影响。然而，并不是所有大变焦比镜头都会有明显的成像质量下降，一些高质量的大变焦比镜头经过精心设计和制造，可以在保持一定光学性能的同时提供较大的变焦范围。

Tips：

相机镜头的变焦比（焦距范围的比值）越大，在一些情况下可能会对成像质量产生一定的影响。这是因为在设计大变焦比镜头时，需要在光学结构和制造工艺上做出一些妥协。

相机镜头的成像质量不仅取决于变焦比，还受到许多其他因素的影响，如光学设计、透镜材料、制造工艺、光圈大小等。如果对成像质量有较高要求，选择较小变焦比或定焦镜头及高质量的变焦镜头可能会更好。对于一般消费者或旅行者来说，善于使用一些现代的大变焦比镜头也可以获得更轻松的拍摄体验以及令人满意的成像效果。

2. 按镜头焦段分类

根据焦距的长短，镜头可以分为广角镜头（焦距小于 35mm，适用于拍摄宽广的场景）、标准镜头（焦距 35～50mm，适用于日常拍摄）和长焦镜头（焦距大于 50mm，适用于拍摄远处的物体）。

（1）广角镜头。广角镜头的视角范围在 60°～120°，比超广角镜头更接近人眼的视角。它能够在画面中容纳更多的元素，同时保持相对较小的畸变。广角镜头常用于风景、建筑、人像、街头摄影等领域。此外，广角镜头还具有一定的透视效果，能够强化画面的空间感和立体感，为作品增添深度和层次感。无论是风光摄影、建筑摄影还是纪实摄影，广角镜头都是摄影师们不可或缺的得力助手。

（2）标准镜头。标准镜头以其适中的焦距和接近人眼的视角成为摄影中最为常用的镜头之一。它能够在拍摄时呈现真实自然的画面效果，让观者仿佛置身于现场。标准镜头的焦距和视角适中，既能够拍摄到足够的画面内容，又不会过于压缩或拉伸场景，使得拍摄出的照片更加符合人们的视觉习惯。在日常拍摄中，无论是记录生活点滴，还是拍摄人像、街景等题材，标准镜头都能够胜任。其出色的画质和稳定的性能让摄影师能够轻松捕捉到每一个精彩瞬间。

（3）长焦镜头。长焦镜头的利用率比较高，能够捕捉更远距离的景物或主体。其影像特征是虚化前景和背景，强化主体被摄物，摄影影像的主观意图十分明显。长焦镜头可以拍摄远距离的物体，如野生动物、飞机、建筑物等，让你在远距离拍摄时获得更加清晰、生动的图像。长焦镜头有以下优势。

① 突出主体。能够缩小景深，使得主体更加突出，背景更加模糊，常用于拍摄肖像、运动员或者舞台表演者。

② 制造景深效果。可以制造出浅景深的效果，加强画面的立体感。

③ 压缩效果。当拍摄街景、城市风光等场景时，使用长焦镜头可以让物体之间的距离看起来更小，使整个画面更加紧凑。

常见的长焦镜头包括 70～200mm、100～400mm、200～500mm 等焦距范围的镜头，一些超长焦镜头焦距甚至更长，通常用于专业摄影领域。

其中，超长焦镜头和折返镜头都是长焦镜头的类型，超长焦镜头通常是指焦距非常长的镜头，一般超过 300mm。它们的设计目的是能够捕捉远距离的物体，例如野生动物、体育比赛、天文摄影等。超长焦镜头通常具有高光学质量、大光圈和快速自动对焦等特点，以满足专业摄影师的需求；折返镜头则是一种特殊类型的长焦镜头，其特点是可以产生独特的甜甜圈状散景效果，这是其反射光学元件的设计所致，它使用反射光学元件缩短镜头的长度，折返镜头的结构相对简单，通常比同等焦距的传统长焦镜头更小巧轻便。虽然超长焦镜头和折返镜头都用于远距离拍摄，但它们的应用场景和设计特点有所不同。超长焦镜头更注重光学性能和自动对焦功能，适用于需要高质量图像的专业摄影领域。而折返镜头则更注重便携性和特殊的散景效果，适用于一些特殊的摄影需求。

Tips：焦段与焦距的理解

焦段是指相机镜头能够变焦的范围，通常以 mm 为单位表示。例如，一个镜头的焦段范围可能是 24～70mm，这意味着这个镜头可以在焦距 24～70mm 变化。焦段决定了镜头的使用范围和功能，不同的焦段适用于不同的拍摄场景。比如，广角变焦镜头通常具有短焦距，适合于拍摄广阔的场景，而长焦变焦镜头具有长焦距，适合拍摄远距离的主体。

焦距则是指相机镜头将光线聚焦到成像平面时，光轴通过透镜系统后的距离，同样以

mm 为单位表示。焦距是一个具体的数值，它表示了镜头的特性，焦距的不同可以决定照片的视角和景深。例如，较短的焦距可以呈现广阔的视野和较大的景深，而较长的焦距则呈现较窄的视野和较小的景深。

（4）常用焦距。

① 35mm 焦距的镜头所呈现的视角与人眼较为接近，因此可以更好地还原场景的真实感受。这种接近人眼的视角使观众更容易产生身临其境的感觉，增强了作品的代入感。35mm 的焦距范围能够同时捕捉到人物和周围环境的关系，强调人物与环境的互动和故事性。这种视角可以展示人物在特定场景中的存在和情感表达。35mm 镜头在构图和拍摄角度上具有一定的灵活性，使摄影师能够快速适应不同的拍摄环境和拍摄场景。它适用于各种类型的人文纪实题材，如街头摄影、日常生活、社会现象等。由于 35mm 镜头的视角相对较宽，摄影师可以更容易地快速构图和捕捉瞬间的画面。这对于拍摄突发事件、日常生活中的有趣瞬间等非常有用。

② 50mm 标准镜头拍摄的画面在透视上更接近人眼所看到的场景。相比于广角镜头和长焦镜头，50mm 标准镜头的视角较为接近人眼的自然视角，因此可以更好地还原场景的真实比例和透视关系。这使得使用 50mm 标准镜头拍摄的照片或视频在视觉上更加自然和真实。

③ 85mm 焦距的镜头是一种常见的中长焦定焦镜头，通常被用于人像摄影。85mm 的焦距在人像摄影中被认为是较为合适的焦距范围。它能够提供适度的压缩效果，使人物与背景之间产生一定的分离感，同时不会产生过于强烈的广角或长焦效果。配合较大的光圈和较短的拍摄距离，85mm 人像镜头可以实现较浅的景深效果，能够将人物主体从背景中突出，创造柔和的背景虚化，增强画面的立体感和艺术感。85mm 人像镜头通常能够捕捉到人物的真实特征和表情，同时保持适当的距离，不会使拍摄者过于接近被拍摄对象，从而减轻被拍摄对象的紧张感。除了人像摄影，85mm 人像镜头也可以用于其他类型的拍摄，如风景、特写和一般的摄影创作。它在一定程度上兼具了长焦和中焦的特点，使其在不同场景中具有一定的通用性。

④ 135mm 中长焦镜头的长焦特性可以压缩空间，使背景和前景看起来更加接近，从而创造出一种浅景深和虚化背景的效果，突出主体人物。视角范围适中，无论是拍摄全身、半身还是特写，在构图上都比较友好，可以降低环境因素的影响，使画面视角集中、主体突出。镜头压缩透视的特性使人物与环境的距离感缩短，拍摄远处景物时会变大且与人物主体的距离变得更近，画面也变得更加扁平，这种距离感的透视关系下模特和景物的主体与陪体关系更融合，表达肢体语言更有张力。

3. 按特殊用途分类

各种不同用途的镜头在摄影领域各自扮演着不可或缺的角色。它们不仅拓展了摄影的边界，更为摄影师们提供了更多创意发挥的空间。

（1）鱼眼镜头。鱼眼镜头焦距在 6～16mm，是一种极端广角的镜头，其视角通常超过 180°，甚至可以达到 270°或更广。鱼眼镜头的成像会产生强烈的桶形畸变，使画面中的直线呈现弯曲的效果。这种镜头常用于特殊效果的拍摄，如全景、天文摄影等。

（2）超广角镜头。超广角镜头焦距在 13～24mm，其视角范围通常在 120°～180°，比鱼眼镜头略窄，它能够捕捉更广阔的场景，但畸变相对较轻。超广角镜头适用于拍摄风景、建筑、室内等大场景，能够营造出宽广、宏伟的感觉。

（3）微距镜头。微距镜头通常是一种可用于拍摄近距离物体的镜头，其放大倍率通常是 1∶1～5∶1。微距镜头的设计使得它们能够在非常近的距离下对物体进行对焦，从而实现对微小物体的特写拍摄。微距镜头适用于拍摄昆虫、花朵、珠宝等小物体，能够呈现物体的细节和纹理。

（4）显微摄影镜头。显微摄影镜头是专门用于显微镜摄影的镜头，其放大倍率通常是 10∶1～1000∶1。显微摄影镜头的设计更加复杂，它们需要与显微镜配合使用，能够提供更高的放大倍率和更精细的细节表现。显微摄影镜头常用于科学研究、生物医学、材料科学等领域，用于拍摄细胞、组织、晶体等微小结构。

（5）移轴镜头。移轴镜头是一种可以移动镜头光轴的特殊镜头，也被称为"TS"镜头或斜拍镜头、移位镜头等。它的主要特点是可以在照相机机身和胶片平面位置保持不变的前提下，通过平移、倾斜或旋转整个摄影镜头的主光轴调整所摄影像的透视关系或全区域聚焦。移轴镜头通常用于建筑、风光、微缩场景等摄影领域，可以创造出独特的视觉效果，例如使真实世界看起来像微缩模型，或者改变景深聚焦点的位置。在 35mm 单镜头反光照相机中使用移轴摄影镜头还可以扩展其使用范围，使其具有类似大型组合式照相机通过调整皮腔控制透视的功能。

除此之外，镜头还可以根据对焦方式和品牌卡口类型进行分类。在对焦方式上，自动对焦镜头利用相机的自动对焦系统实现快速、精准的对焦，而手动对焦镜头则需要摄影师手动调整对焦环，以获得更精确的对焦效果。不同品牌的相机使用特定的卡口系统，如佳能相机使用 EOS 卡口和尼康相机使用 F 卡口，这也决定了镜头的兼容性和使用范围。摄影师可以根据自己的需求和相机品牌选择适合的镜头类型，以实现更好的拍摄效果。

4. 摄像机镜头

摄像机镜头决定了拍摄影像的质量和风格，一个好的镜头能够捕捉到细腻的画面，还原真实的色彩和细节，为观众带来沉浸式的视觉体验。摄像机镜头通常由多片光学镜片组成，经过精密的设计和制造，以实现高清晰度和低畸变的效果。镜片的质量和数量对镜头的性能有着直接的影响。高质量的镜片能够减少光线在传递过程中的损失和散射，从而提高画面的清晰度和对比度。而多片镜片的设计则能够更好地矫正畸变和色差，使画面更加真实自然。

摄像机镜头还具有防抖功能，这对于手持拍摄尤为重要。防抖功能能够减少因手部抖动导致的画面晃动，保持画面的稳定性，提升观众的观看体验。总之，摄像机镜头是摄像机的核心部件，其质量和性能直接影响到拍摄影像的质量。选择适合的镜头能够帮助拍摄者捕捉到令人满意的画面，为观众带来出色的视觉享受。无论是专业摄影师还是普通用户，都应该重视摄像机镜头的选择和使用，以充分发挥摄像机的潜力，创作出优秀的影像作品。

5. 电影镜头

电影镜头以其卓越的光学质量、精确的焦点和光圈控制、特殊的光学结构以及出色的

耐用性和可靠性成为电影制作中不可或缺的关键元素。它们能够提供清晰、锐利的图像，满足电影对高分辨率和色彩还原的严格要求。同时，电影镜头的精确焦点和光圈控制功能使得摄影师能够精确控制拍摄效果，使艺术表现丰富。其特殊的光学设计降低了镜头呼吸效应，保证了画面的稳定性。尽管电影镜头价格昂贵，但它们的专业性和可靠性确保了电影制作的高质量。当然，随着技术的发展，一些高端民用镜头也在逐渐接近电影镜头的水平，为非专业拍摄场景提供了更多选择。

1.3 灯光设备介绍

灯光在影像制作中扮演着举足轻重的角色，它不仅影响画面的视觉呈现，更直接关系到作品情感的传达和观众的感受。不同的灯光设置和光影效果能够塑造出不同的影像风格。在影像工作中，自然光源和人造光源都是非常重要的光源，它们各自具有独特的特点和应用。

自然光源指的是来自太阳、天空或其他自然环境的光线。自然光源能够呈现自然、真实的色彩和光影效果，给人一种亲切、自然的感觉。自然光源的强度、颜色和方向会随时间、天气和地理位置的变化而变化，这为摄影师提供了丰富的创作可能性。但是，自然光的强度和方向可能不稳定，需要摄影师根据实际情况进行调整和适应。例如，在早晨或傍晚时分，光线较为柔和，适合拍摄人像和风景；而在中午时分，光线较强，可以利用阴影和反射控制光线。

人造光源指的是通过人工光源（如闪光灯、灯具等）产生的光线。人造光可以根据需要进行调整，包括强度、颜色、方向等，使摄影师能够更好地控制光线效果。人造光不受时间和天气条件的限制，可以在任何时间和地点提供稳定的光源。摄影师可以根据拍摄需求选择合适的灯具和灯光设置，通过调整灯光的位置、强度和颜色等实现预期的效果。

1.3.1 闪光灯

闪光灯是一种瞬间发光的光源，通常用于摄影和摄影棚拍摄。闪光灯能够在瞬间提供非常高的亮度，用于照亮被拍摄的物体或人物。闪光灯的发光时间非常短暂，通常只有几百分之一秒到几毫秒不等，这有助于冻结运动中的物体或捕捉瞬间。闪光灯通常可以调整亮度、闪光时间、闪光次数等参数，以满足不同的拍摄需求。闪光灯需要通过触发信号（如相机的闪光灯同步信号）来控制闪光，以便与相机的快门同步。闪光灯主要分为以下几种。

1. 内置闪光灯

内置闪光灯是相机机身自带的闪光灯，通常位于相机顶部。它的优点是方便携带，使用简单，但输出功率较低，功能相对有限。

2. 外置闪光灯

外置闪光灯是独立的灯具，可以通过热靴或其他接口连接到相机上。它的优点是输出功率较大，功能更丰富，如支持手动调节、高速同步、无线触发等。

3. 手柄式闪光灯

手柄式闪光灯常用于照相馆、影楼、婚纱摄影工作室等专业场所。它的输出功率较大，通常可以提供更强的照明效果。

4. 影室闪光灯

影室闪光灯也叫棚灯，需要连接 220V 交流电供电，通常用于摄影棚内拍摄。它的功率较大，稳定性和可靠性较高，但体积较大，不便携带。

5. 外拍灯

外拍灯通过锂电池供电，功率一般是 200~600Ws，常用于外出拍摄。它的优点是便于携带，使用灵活，但同功率下价格相对较高，且续航能力受电池限制。

6. 引闪器

引闪器一般都是在影棚里配合各种灯具使用的。引闪器装在相机上，频段接收器链接其他闪光灯灯具。引闪器的主要用途是不希望闪光灯的实用性被局限，使用引闪器能够做出更多效果，而且令照片中的闪光跟环境光融合得更自然。引闪器通常是成对使用的，发射器安装在相机热靴上。

> **Tips：闪光灯滤色片的用途**
>
> （1）改变光线颜色。闪光灯滤色片可以将闪光灯的光线变成不同的颜色，例如红色、黄色、蓝色等，从而创造出特殊的色彩效果。
>
> （2）调整色温。通过使用不同颜色的滤色片可以调整闪光灯的色温，使其与环境光的色温相匹配，从而获得更自然的色彩效果。
>
> （3）创造特殊效果。例如在拍摄人像时，可以使用红色滤色片制造独特的肤色效果，或者使用蓝色滤色片制造神秘的氛围。

1.3.2 影视灯

影视灯是一种持续发光的光源，通常用于电影、电视、视频拍摄等领域。影视灯可以持续发光，提供稳定的光源，使摄影师和演员能够实时观察和调整光线效果。由于影视灯持续发光，摄影师和演员可以直接看到光线的效果，有助于更好地控制和调整布光。影视灯通常可以调整色温，以匹配不同的场景和氛围。影视灯的亮度可以根据需要进行调整，以适应不同的拍摄环境和效果。影视照明光源包括以下几种。

1. 钨丝灯

钨丝灯是一种传统的照明光源，它产生的光线温暖、柔和，类似自然光。钨丝灯常用于室内拍摄，可以提供较为稳定的光源。钨丝灯具有体积小、亮度高、显色性高、色温稳定、无频闪、价格便宜等优点，尤其是它 3200K 左右的橙色暖光，对于人物肤色的表现比较出众，成为不少影像创作中制造暖光源的有效工具。

2. 荧光灯

荧光灯是一种节能的照明光源，它产生的光线是冷色调。荧光灯常用于室内拍摄，可

以提供较大面积的均匀照明。国内常把影视用荧光灯叫作 KINO 灯。它的特点是可以多灯组合、体积轻薄、发光面积大、无频闪、基本无发热、光线发散且柔和，是理想的柔光光源。无论我们使用什么控光附件都无法让 KINO 打出硬光，而且由于其非点状光源的特性，在需要将它作为主光时，不得不将 KINO 灯靠近人物或选用功率特别大的 KINO 灯，所以它更多时候被用来作为大面积的环境光源。

3. LED 灯

LED 灯是一种新型的照明光源，它具有节能、寿命长、调色方便等优点。LED 灯可以提供不同颜色和亮度的光，常用于电影拍摄中的特殊效果和局部照明。它拥有轻便小巧、发热低、发光效率高、易启动、易操作、价格便宜等优点，在灯光生产商们解决了 LED 显色指数的问题之后，LED 灯又经历了直插式、贴片式与 COB 集成灯珠等发展阶段，近些年来 COB LED 几乎以席卷之势取代了钨丝灯。

4. 镝灯

镝灯也称 HMI，镝灯通过灯管内的惰性气体与金属卤化物点燃灯管，具有显色性高、亮度高、结构牢固、光谱完善等优点。镝灯常用于室外拍摄（需要镇流器配合）或需要强光源的场景。

1.3.3 控光附件与柔光

📷 Tips：色温

色温以开尔文（K）为单位，表示光的颜色偏向于暖色（低色温）还是冷色（高色温）。较低的色温通常与较温暖的光色相关联，例如红色、橙色和黄色；而较高的色温通常与较冷的光色相关联，例如蓝色和白色。

在摄影、电影和电视制作中，选择适当的色温非常重要，因为它会影响图像的整体色调和氛围。例如，在白天拍摄时，通常使用较高的色温模拟自然光的效果；而在夜晚或室内拍摄时，通常使用较低的色温营造温暖、舒适的氛围。不同的光源具有不同的色温特性。例如，钨丝灯的色温约为 2800~3200K，而日光的色温约为 5600K。了解光源的色温可以帮助摄影师和灯光师在拍摄和布光时做出适当的选择，以达到预期的视觉效果。影视制作中，将色温与控光技巧相结合，可以产生丰富的视觉效果。

在影视拍摄中，根据需要可以选择使用硬光或软光营造不同的氛围和效果。

1. 硬光控光设备

硬光是指强烈、直射的光线，产生明显的阴影和高对比度的效果，通常来自直射光源，如太阳光、镝灯等。硬光适用于需要强调明暗对比、表现力量和动感的场景，给人一种硬朗、明快的感觉。以下是一些常见的硬光控光设备：

（1）聚光灯光斗。光斗叶片调整控制定向性的硬光光源，它可以将光线聚焦在一个特定的区域。

（2）雷达罩。雷达罩也被称为"美人碟"。它的作用是将光线集中成一束，常用于局部布光，可以突出皮肤和面部的细节，也可以打出好看的眼神光。雷达罩的光线较集中、反

差较大,可将雷达罩对准被拍摄物体,调整角度和距离,以达到理想的光线效果。可以搭配柔光布和格栅使用,以获得不同的光质。

(3) 束光桶。摄影棚拍摄中常用的金属黑色控光工具,也被称为"猪嘴"。它的作用是减小光源的照射面积,将光线集中成一束,常用于局部布光,特点是把光线集中成一束,常用来打亮侧面局部。束光桶中的蜂巢打出的是硬光。在使用束光桶时,可以结合其他灯光附件和色彩光效的调节,创造出更丰富多样的拍摄效果。

(4) 菲涅尔灯罩。菲涅尔灯罩是一种使用菲涅尔透镜的聚光附件,它可以提供更集中、更强烈的硬光效果,常用于舞台照明、电影拍摄和摄影棚中。

(5) 异形灯。配合聚光灯使用,通过不同的遮光片附件配合透镜变化虚实打出不同形状的光线效果。

(6) 反射器。反射器是一种用于反射和控制硬光的设备。它们可以是大型的反光板、反光伞或小型的反光片。通过调整反射器的角度和位置可以控制硬光的方向和强度。

2. 柔光控光设备

软光也称为柔光,是指柔和、散射的光线,可以使物体的表面更加均匀地被照亮,产生较少的阴影和较低的对比度。软光通常来自间接光源,如柔光灯箱、反光板等。适用于需要营造柔和、浪漫或自然氛围的场景。有时候也会将硬光和软光结合使用,以达到更丰富多样的视觉效果。

(1) 柔光箱。柔光箱是一种箱型的柔光设备,通常由柔光材料制成的箱体和一个可拆卸或折叠的框架组成。内置发光源,可以提供较大的光源面积,使光线更加分散和柔和,减少阴影的硬度。

(2) 柔光屏。柔光屏也被称为柔光布或柔光板,是一种平面的柔光设备,它可以直接放置在光源前面,或者通过框架或支架固定在光源上。柔光屏通过散射和漫反射将直射的光线转化为柔和的光线。

(3) 反光伞。反光伞是一种伞状的柔光设备,由反光材料制成,它可以将光源的光线反射并分散,产生柔和的光线效果。反光伞通常可以调整角度和位置,以控制光线的方向和强度。

(4) 柔光伞。柔光伞与反光伞类似,但它内部有一层柔光材料,可以进一步散射光线,使光线更加柔和。柔光伞通常比反光伞能产生更均匀的光线分布。

(5) 软光箱。软光箱与柔光箱相似,软光箱是一种矩形或方形的柔光设备,通常由柔光材料制成,并带有一个框架或支架。它可以提供较大的柔光面积,适用于人像、产品摄影等。

(6) 环形闪光灯。环形闪光灯是一种特殊的柔光设备,常用于人像摄影。它环绕在镜头周围,提供均匀的环形光线,减少阴影并创造出柔和的效果。

(7) 柔光球。柔光球是一种球形的柔光设备,通常由柔光材料制成。它可以将光源包裹在内部,产生柔和、均匀的光线。

(8) 蜂巢/格栅。通常安装在闪灯或灯具前,其作用是使光线更有方向性,把光局限在一个区域内。它的外形纹路像蜂窝或者方格,因此得名蜂巢罩。蜂巢罩的网格越小,失光

效果越明显，光线照射的范围也越集中。在使用蜂巢罩时，可以结合其他灯光附件和色彩光效的调节，创造出更丰富多样的拍摄效果。

这些柔光设备可以单独使用，也可以结合使用，以实现不同的光线效果和创意需求。选择合适的柔光设备取决于拍摄场景、所需的光线效果以及个人偏好。在使用柔光设备时，还可以结合其他控光附件，如遮光板、反射板、滤色片等，进一步控制和调整光线。

◉ Tips：
光源面积越大、距离越远越软；光源越亮、面积越小、越近越硬。

1.4　音频系统设备

音频系统设备在影像制作中扮演着至关重要的角色。声音作为影像的不可或缺的组成部分，对于营造氛围、传递情感、增强观众体验具有不可替代的作用。无论是电影、电视剧还是广告等影像作品，高质量的音频系统设备都是确保其成功呈现的关键因素。

1.4.1　影视声音的分类

声音在影视艺术中占据着举足轻重的地位，堪称其"第二语言"。它囊括了对白、旁白、音乐，以及环境音效与声音特效等诸多元素，通过多样化的方式传递情感、营造氛围并推动故事发展。以下将影视声音分为音乐音、音效音和对白音进行说明。

1. 音乐音

音乐音在影视作品中扮演着重要的角色。它可以通过旋律、节奏和音色等手法，为画面营造出特定的情感氛围。在紧张刺激的场面中，激昂的音乐能够增强观众的紧张感，而在温馨浪漫的场景中，柔和的音乐则能够营造出浪漫的氛围。音乐音还可以用来表达角色的内心世界，通过音乐的起伏变化展现角色的情感变化。它不仅可以为影视作品增添情感色彩，还可以为观众带来愉悦的音乐享受。

2. 音效音

音效音是影视作品中所模拟的现实环境中的各种声音。它可以包括风声、雨声、车辆驶过的声音等自然环境的音效，也可以包括爆炸声、枪声、物品摔碎等特效音效。音效音通过模拟声音为观众营造出身临其境的听觉体验。在动作片中，逼真的爆炸声和枪声能够让观众感受到紧张刺激的氛围，而在恐怖片中，奇特的音效则能够营造出恐怖悬疑的氛围。音效音的运用能够增强影视作品的真实感和立体感，使观众沉浸于故事中。

3. 对白音

对白音则是影视作品中角色之间进行交流的声音。它是故事情节发展的基础，通过角色的对话，观众能够了解角色的性格、情感和动机。对白音不仅要求清晰可听，还要符合角色的身份和情境，使观众能够真实地感受到角色的情感和思想。通过对白音的运用，影视作品能够传达出丰富的故事信息和人物关系，为观众呈现完整的故事情节。

音乐音、音效音和对白音是影视声音中不可或缺的三大分类。它们各自发挥着独特的作用，相互配合，共同为影视作品营造出丰富多彩的声音世界，为观众带来沉浸式的观影体验。音乐与特效音能够营造出紧张、恐怖、浪漫或悲伤的氛围，使观众更加沉浸于故事中。同时，声音也能补充和增强视觉元素，如风声、雨声等环境音效能够增添场景的真实感和立体感，使观众仿佛置身于故事世界。此外，声音在叙事中也发挥着暗示和提示的作用，通过对话和旁白揭示角色的内心世界与情节发展，帮助观众更好地理解故事脉络。

Tips：音效设计师

音效设计师在影视、游戏和动画等领域扮演着核心角色。他们负责创意设计各种音效，为作品注入独特的听觉魅力。音效设计师会采集和录制各种真实声音，或使用合成技术创造虚构音效，以满足不同场景的需求。他们还会对音效进行编辑和处理，使其与作品视觉元素相得益彰。在团队合作中，音效设计师与导演、制片人等紧密配合，确保音效与整体创意一致。最终通过混音和调整，让音效在作品中呈现最佳效果，为观众带来更加沉浸式的听觉体验。

1.4.2 麦克风

麦克风，也称"话筒""传声器"，是一种将声音转换成电信号的设备。它直接关系到作品的声音质量和观众的听觉体验。在影像制作中，无论是电影、电视剧、纪录片还是广告，声音都是不可或缺的元素之一，而麦克风则是捕捉声音的关键设备。麦克风具体可以分为以下几类。

1. 动圈式麦克风

动圈式麦克风是最常见的一种麦克风类型，它通过一个金属线圈在磁场中运动产生电信号。动圈式麦克风对于高声压级的声源具有较好的耐受性，在处理动态范围较大的声音时表现良好，例如摇滚乐、流行音乐等。动圈式麦克风通常适用于电吉他、鼓等乐器的录音。价格相对较低，适用于大多数应用场景。

2. 电容式麦克风

电容式麦克风使用一个电容器检测声音的振动。它通常具有更高的灵敏度和频率响应范围，能够捕捉到更细微的声音细节。它们对于人声、弦乐器、钢琴等细腻的声源表现出色，能够捕捉到更多的音频信息。电容式麦克风也常用于录音棚中的精细录音工作。

3. 驻极体麦克风

驻极体麦克风是一种特殊类型的电容式麦克风，它使用驻极体材料代替传统的电容器。驻极体麦克风具有体积小、成本低、稳定性好等优点，常用于手机、笔记本电脑等便携式设备中。

4. 无线麦克风

无线麦克风通过无线信号传输声音，无须使用电缆连接。它们通常分为UHF（超高频）和2.4GHz两种类型。无线麦克风适用于演讲、演唱和采访等场合，提供了更大的灵活性和便利性。

5. 指向性麦克风

指向性麦克风根据其拾音特性可以分为心形指向、超心形指向、八字形指向等不同类型。指向性麦克风能够针对特定方向进行拾音，减少周围环境噪声的干扰，常用于演讲、会议、录音等领域。

（1）心形指向（cardioid）。心形指向麦克风主要拾取来自前方的声音，并对侧面和后面的声音有一定的抑制作用。它在正面具有最敏感的拾音区域，能够较好地捕捉目标声源，同时减少周围环境噪声的干扰。

（2）超心形指向（supercardioid）。超心形指向麦克风比心形指向更具有方向性，它对来自侧面的声音有更强的抑制能力，进一步减少了周围环境噪声的拾取。超心形指向麦克风通常用于需要更强方向性的应用，如舞台演出、演讲等。

（3）八字形指向（figure-8）。八字形指向麦克风在前后方向上具有相等的灵敏度，而在侧面具有较低的灵敏度。它可以同时捕捉来自前方和后方的声音，但对侧面的声音抑制较强。八字形指向麦克风常用于需要同时录制前后方声音的情况，如室内音乐演出。

（4）全向指向（omnidirectional）。全向指向麦克风在所有方向上具有相同的灵敏度，能够拾取来自各个方向的声音。它不具有方向性的抑制作用，适用于需要捕捉周围环境声音的应用，如会议、录音等。

6. 鹅颈式麦克风

鹅颈式麦克风是一种带有弯曲颈部的麦克风，通常用于会议、演讲、教学等场合。它可以方便地调整麦克风的位置和方向，以适应不同的使用需求。

7. 头戴式麦克风

头戴式麦克风佩戴在头部，常用于演唱、演讲、表演等活动中。它可以使使用者的双手自由活动，同时保持清晰的声音传输。

Tips：声音的采样频率

声音的采样频率是指在数字音频处理中，每秒钟对声音信号进行采样的次数。采样频率决定了数字化音频的质量和分辨率。

采样频率通常以赫兹（Hz）表示。常见的采样频率包括以下几种。

（1）8000 Hz。这是电话通信中常用的采样频率，适用于低带宽的语音传输。

（2）11025 Hz。这是早期数字音频标准（如CD音频）中使用的采样频率。

（3）22050 Hz。这是一种常用的采样频率，常用于广播、音频编辑等应用。

（4）44100 Hz。这是CD音质的标准采样频率，也是许多音频处理软件和设备的默认采样频率。

（5）48000 Hz。这是高清音频（HD Audio）中常用的采样频率，提供更高的音频质量。

在数字音频处理领域，采样频率与采样位数（比特深度）协同工作，共同塑造数字音频的品质。常见的采样位数有8位、16位和24位，位数越高，音频的动态范围和精准度也随之提升。为了拍摄诸如访谈、音乐会和演讲等需要高品质声音的视频，外接麦克风以其出色的声音采集能力成为理想之选。在实际应用中，枪式麦克风和领夹式麦克风是相机设备中常用的两种麦克风类型。特别是在电视新闻、节目录制和影视同期声录音中，长型枪杆式收音

话筒因其手持或挑杆架设使用的灵活性,在捕捉人物讲话时发挥着重要作用。

1.4.3 多轨录音机

多轨外景录音机是一种专门为户外环境设计的录音设备,具备多轨道声音录制功能,广泛应用于电影、电视、音乐制作等各个领域。其特点在于能够同步捕捉多个音频信号,确保录音的完整性和真实性,尤其在复杂的户外环境中,这种录音机的优势更得以凸显。

1. TASCAM DR-680MKII

这款录音机以其 8 轨的录制能力和出色的录音质量赢得了用户的青睐。它采用坚固的设计,无论是在崎岖的山地还是多变的天气条件下,都能稳定地进行录音工作,为户外录音应用提供了强有力的支持。

2. Zoom H6

这款数字录音机不仅具备多轨道录制功能,还支持外部麦克风输入,提供了丰富的录音选择。其紧凑的设计和易于操作的界面使得用户在使用过程中能够轻松应对各种录音需求。

3. Sound Devices MixPre-3 II

MixPre-3 II 是 Sound Devices 公司生产的一款便携式多轨道录音机,适用于电影、电视和音乐制作等领域的外景录音。它以卓越的性能和稳定的工作表现赢得了专业人士的一致好评。

4. Roland R-44

R-44 是 Roland 公司推出的一款 4 轨录音机,具有高质量的音频录制和简单易用的操作界面,适合外景多轨道录音。无论是拍摄电影、电视剧,还是录制音乐会、现场演出,R-44 都能轻松应对,为用户带来高质量的录音效果。

这些多轨外景录音机不仅具备多个输入通道,可以同时录制多个音频源,还提供了丰富的调节功能。用户可以根据需要调节音量、平衡和增益等参数,以满足不同的录音需求。同时,这些设备还具备高品质的音频处理功能,能够确保录音的清晰度和真实感。

1.4.4 杜比全景声及空间音频技术

立体声技术是基于人耳对声音的定位能力,使人耳能够根据声音到达左右耳的时间差、强度差和相位差等因素确定声音的来源方向。立体声系统利用这个原理通过在不同的声道中播放不同的声音信号,模拟出声音在空间中的位置和移动。立体声技术是现代音频技术中不可或缺的一部分,广泛应用于音乐、电影、游戏等领域。接下来我们将着重介绍杜比全景声及空间音频技术。

1. 杜比全景声

杜比全景声(Dolby Atmos)于 2012 年发布,是一种广泛应用的基于对象的空间音频规格。杜比全景声是杜比实验室开发的一种沉浸式音频技术,它提供了更加逼真和身临其境的音频体验。它可以最高支持 128 条独立音轨和 64 个扬声器组合的回放系统。它采用两

层扬声器排布，包括在听音者同一平面的环绕声道和置于听音者上方的天空声道，典型的家庭回放配置可以达到7.1.4甚至更高，而影院配置则可以容纳多达64只扬声器。

杜比渲染是指借助杜比全景声将任何一种音效都可渲染为单个音频元素——一个独立于音轨其他部分的音频对象。音频对象可在三维空间内的任意位置放置或移动，其中包括上方的任意位置。杜比音效技术不断追求更高音质和更逼真的听觉体验。从杜比2.1到5.1，再到7.1、7.1.4，每一次技术的升级都为用户带来了更为出色的音频体验。

杜比2.1一般指杜比数字+技术（Dolby Digital Plus），是一种音频编码技术，它可以提供高质量的音频效果。杜比2.1技术通常用于电影、电视节目、音乐和游戏等领域，以提供更加清晰、动态和逼真的音频体验。杜比2.1在立体声技术原理2.0基础上增加了没有方向性的低音音频通道0.1，并且采用更高的比特率进行音频编码，以提供更高的音频质量和更多的音频细节。同时，它的动态范围控制功能则能根据音频内容的动态范围进行智能调整，确保音频信号的平衡性和一致性，无论是轻柔的旋律还是激烈的音效，都能恰到好处地得到呈现。

杜比5.1技术以其环绕声效果著称。具有六个独立的音频通道——左前、中前、右前、左环绕、右环绕和低音炮，每个音频通道都可以独立控制，从而提供更好的音频分离和定位效果。它创建了一个三维的声音空间，使听众仿佛置身于现场。每个音频通道独立控制，这使得声音的定位和分离更为精准，为用户带来了更加细腻和立体的听觉感受。这种环绕声效果不仅增强了电影、音乐的沉浸感，也让游戏体验更加逼真。此外，低音炮通道所展现的深沉而有力的低音效果更是为整个音频体验增添了震撼力。杜比5.1技术被广泛应用于电影、电视、音乐和游戏等领域，确保了兼容性和互操作性。

与杜比5.1相比，杜比7.1增加了两个后环绕声道，以提供更加精确的环绕声效果和更加广阔的声场。这使得声音的定位更加精准，听众可以更加清晰地分辨出不同方向的声音来源。同时，杜比7.1技术还继承了杜比系列一贯的高质量音频编码特点，确保了音频的高保真度和清晰度。这种技术不仅让用户在观看电影时仿佛置身于影院，也让游戏和音乐体验达到了新的高度。需要注意的是，要享受杜比7.1音效，需要具备支持杜比7.1的音频设备和相应的解码能力。

在杜比7.1的基础上搭配4个顶置扬声器，就形成了"7.1.4杜比全景声"。它提供了更加逼真和身临其境的音频体验。"7.1.4"表示了该系统的特定配置，其中，"7.1"指的是传统的7.1声道系统，包括左前、中置、右前、左环绕、右环绕、左后环绕和右后环绕7个声道，以及一个低音声道。"4"表示添加了4个天花板顶部的声道。这一设计使得杜比全景声能够创造出更为立体且真实的声音空间感，精确定位声音来源，进而增强音频内容的沉浸感。无论是在电影院为观众提供令人震撼的观影体验，还是在家庭影院中带来高质量的音频享受，或是在游戏中加深沉浸感，杜比全景声都展现了其无可比拟的优势。

2. 空间音频技术

空间音频是一种远超立体声、基础环绕声的音频技术，它以人为音场核心，能够精准呈现三维空间的广阔声场效果，从而还原更具现场感、距离感、方向感、移动感的音乐体验。你可以想象自己仿佛置身于歌曲之中，感受那种身临其境的听觉盛宴。这种技术通常

应用于音乐制作、影视制作和游戏开发等领域，让听众或观众获得更加逼真和沉浸式的音频体验。空间音频可以模拟不同的音频环境，如音乐会厅、影院等，让你感受到音频的深度、广度和环绕感。其中，苹果公司就是空间音频技术的积极推广者之一，其智能音箱Homepod系列和蓝牙耳机AirPods系列都支持这一技术。当你佩戴AirPods Pro观影或听音乐时，空间音频技术会将正在播放的iOS设备设为声音的绝对方向，从而获得前所未有的环绕声体验。

空间音频技术以其独特的三维声音呈现方式广泛应用于游戏、虚拟现实、影视制作、音乐制作与音乐会以及音频会议等多个领域。在游戏和虚拟现实中，它创造出真实的环境声场，让玩家沉浸其中；在影视制作中，它模拟场景音效提升观众的观影体验；在音乐领域，它带来沉浸式的音效体验，增强音乐的层次感和现场感；而在音频会议中，它实现声音分离，提高会议的语音清晰度和沟通效率。空间音频技术不仅丰富了声音的表现形式，更让声音具有空间感和真实感，为用户带来前所未有的听觉享受。

而空间音频技术在摄影中的应用广泛主要体现在增强影片或视频的听觉体验上，而非直接参与摄影的拍摄过程。虽然摄影本身主要关注视觉呈现，但音频在影视作品中同样占据重要地位，能够为观众带来更加沉浸式的体验。当摄影师或影视制作团队拍摄一部影片或视频时，需要精心选择背景音乐、音效以及对话等音频元素，以营造出特定的氛围和情感。而空间音频技术可以进一步提升这些音频元素的表现力，使得声音更具层次感和立体感，从而更加贴近真实世界的听觉感受。

例如，在一部冒险类影片中，当主角走进一个山洞时，空间音频技术可以模拟出山洞内部的回声效果，使得观众能够感受到山洞的宽敞和深邃。又或者在一部科幻片中，空间音频技术可以呈现太空舱内各种设备的运作声、宇航员的对话声等，营造一种置身太空的氛围。随着VR技术的不断发展，空间音频技术在摄影领域的应用也进一步拓展。通过将空间音频技术与VR技术相结合，观众可以更加真实地感受到影片中的场景和氛围，获得更加沉浸式的观影体验。

1.5　其他辅助设备

1.5.1　色片滤镜

色片滤镜也称为滤色镜或滤镜，是一种调节影调和色调的光学工具。通常由有色光学或有色化学胶膜制成，它围绕光的波长进行工作，可加在摄影光学镜头的前方或后方。色片滤镜的主要功能在于调节景物的影调与反差，使镜头所摄取的景物的影调与人的眼睛所感受的程度相近似。此外，它还可以用来获得某种特定的艺术效果。常用的摄影滤色镜片有以下几种。

1. 紫外线滤色镜

紫外线滤色镜简称UV镜，大多是无色的，也有略呈微红或微黄色的，可吸收紫外线，在紫外线较多的高山摄影中是必备的附件。

2. ND 减光镜

ND 减光镜用于减少相机的进光量，延长曝光时间，以实现特殊的拍摄效果。ND 减光镜的主要作用是在明亮的环境下，如白天或强光下，降低相机的曝光时间，使摄影师能够使用更慢的快门速度或更小的光圈控制曝光。使用 ND 减光镜可以延长曝光时间，捕捉到流动的云彩、水流、车辆的轨迹等，创造出独特的动态效果；在强光下，它还能帮助控制景深，让小光圈与适当的快门速度完美结合。同时，它还能降低画面亮度，在一些特殊的拍摄场景中，如拍摄日落后的天空或强光下的人物，ND 减光镜可以降低画面亮度，使曝光更平衡。更重要的是，通过调整 ND 减光镜的密度，摄影师还能模拟出不同曝光时间的特殊效果，为作品增添独特的艺术魅力。

（1）ND64。ND64 能降低 6 档光线，适合在光线较弱或需要较短曝光时间的情况下使用，如拍摄水流、瀑布等。它较适合新手，在弱光环境下也有较好的表现。

（2）ND1000。ND1000 可以降低 10 档光线，是目前档位数较高的减光镜之一。在白天亮度较高时，ND1000 常被用于实现长时间曝光，如拍摄流云、海景等，以创造特殊的动态效果。

3. 渐变镜

渐变镜可分为软渐变和硬渐变。"软"即过渡范围较大，反之，即过渡范围较小，均需依据创作特点选用。在拍摄时，需要将相机放在三脚架上，确保相机处于手动模式。然后对场景中正常曝光的前景进行测光，获取快门速度，确定感光度和光圈，并确保前景曝光为初始曝光。接着，测整体暗部是为了决定拍摄的快门速度，旋转快门速度转盘，将曝光补偿标尺调整到适当的位置。最后，测整体亮部是为了观察亮部比暗部高出多少档，只需要看曝光补偿标尺往"+"的方向增加了多少档位，就能立刻判断出亮部比暗部高出多少的光比。

4. CPL

CPL 即圆形偏振镜，是一种专门用于过滤偏振光的摄影滤镜。在摄影创作中，它发挥着举足轻重的作用。首先，CPL 镜能够显著增强色彩的饱和度，通过减少非金属表面的反射光，让天空更蓝、树叶更绿，使画面色彩更加鲜艳夺目。其次，它能够有效地控制反光，特别是在拍摄水面或玻璃等反光表面时，能够减少不必要的反射，让被拍摄物体更加清晰。此外，CPL 镜还能够调节天空与地面的亮度，降低天空的亮度，使曝光更加均衡，避免天空过曝或地面过暗的情况。最后，它还能增加画面的对比度，使图像更加生动，层次感更加丰富。

5. 柔光镜

柔光镜又称柔焦镜，它可以使光线散射，从而降低被拍摄物的对比度和锐度，产生一种柔光的效果。在拍摄人像时，使用柔光镜可以柔化皮肤的皱纹和瑕疵，使人物看起来更加年轻、光滑。在拍摄夜景时，使用柔光镜可以使得夜景中明暗交界处或者亮主体有向夜空中弥散的效果，使照片充满神秘、浪漫的色彩。

6. 星光镜

星光镜表面刻有网状浅槽的滤镜，可以将画面内的光源变成许多星点，形成星芒的效

果。星光镜可以转动镜片来确定星芒发散的方向，通常用于拍摄夜景的灯光或物体的反光，来达到一种光芒四射的效果，使照片呈现梦幻般的艺术效果。

7. 拉丝镜

拉丝镜可以将画面内的光源变成许多长条的光线，产生一种拉丝的效果。通常用于拍摄夜景的灯光或物体的反光，达到一种光芒四射的效果，使照片呈现伪变形宽荧幕大片效果。

1.5.2 快门线类型介绍

相机拍摄快门线是一种至关重要的摄影工具，用于精细控制相机的快门释放。在摄影过程中，摄影师们常常需要稳定而精确地控制快门的开启与关闭，以达到特定的摄影效果。快门线便应运而生，成为摄影师们的得力助手。快门线的类型多种多样，每种类型都有其独特的功能和适用场景。

1. 有线快门线

有线快门线通过线缆与相机连接，这种连接方式保证了信号的稳定传输，减少了干扰的可能性。它通常配备有快门释放按钮，摄影师可以通过按下按钮触发快门，避免触摸相机导致的震动。此外，有线快门线还可能具备其他控制功能，如定时拍摄、间隔拍摄等，让摄影师在拍摄过程中拥有更多的选择和灵活性。

2. 无线快门线

无线快门线则使用无线信号与相机进行通信，无须线缆连接，使得拍摄过程更加自由灵活。摄影师可以在远离相机的位置进行拍摄控制，不受线缆长度的限制。一些高级的无线快门线还具备遥控器功能，可以方便地调整相机的各项参数，实现更精细的拍摄控制。

3. 定时器快门线

定时器快门线则是一种专门用于延时摄影或需要定时拍摄的场景的快门线。它可以设置快门释放的时间间隔，让摄影师能够轻松拍摄出具有动态感和连续性的画面。无论是拍摄流水、云彩还是植物的生长过程，定时器快门线都能帮助摄影师捕捉到时间的流转和变化。

4. 遥控器快门线

遥控器快门线则是一种功能更为全面的快门线。除了基本的快门释放功能，它还可以通过遥控器远程控制相机的拍摄。这种快门线特别适合拍摄特殊角度或难以到达的位置，如高空、低角度或水下摄影等。摄影师可以在安全的位置通过遥控器控制相机的拍摄，确保画面的完整性和稳定性。

相机拍摄快门线作为摄影的必备附件之一，在摄影师的创作过程中发挥着不可或缺的作用。无论是稳定拍摄、精确控制还是实现特殊效果，快门线都能为摄影师提供强大的支持和帮助。选择适合自己拍摄需求的快门线类型，将让摄影师在拍摄过程中更加得心应手，创造出更加精彩的作品。

1.5.3 电池的选择

电池作为能量储存与转换的关键部件,在各种应用场景中都扮演着至关重要的角色。选择合适的电池不仅关系到设备的性能与效率,还直接影响到其安全性和使用寿命。因此,电池选择需综合考虑使用场景、安全性、寿命、成本和环保性能等因素。通过科学的选择和合理的使用,可以充分发挥电池的性能优势,为设备的稳定运行和人员的安全提供有力保障。

1. 防寒电池

相机的防寒电池是一种专为寒冷环境设计的电池,旨在提高电池在低温下的性能和使用时间。在寒冷的环境中,常规电池的性能往往会受到严重影响,导致电量迅速下降,从而影响相机的正常使用。防寒电池采用了特殊的材料和设计,以确保在低温环境下仍能保持稳定的电量输出。这些电池通常具有更高的能量密度和更好的低温性能,能够在低温条件下提供足够的电力供应,从而确保相机持续工作。除了使用防寒电池,在寒冷环境中使用相机时,还可以采取一些其他措施保持电池的温暖和延长使用时间。例如,可以将电池放在贴身的口袋中或用其他保暖物品包裹起来,以保持其温度。同时,避免频繁地取出和放入电池,以减少电池暴露在寒冷环境中的时间。防寒电池在低温环境下具有更好的性能,但并不意味着可以无限制地使用。在极端低温条件下,任何电池的性能都会受到一定的限制。在寒冷环境中使用相机时,仍需注意电池的使用和保养,以确保其正常工作和延长使用寿命。

2. 电池盒

相机的电池盒通常指的是用来装载和保护相机电池的配件,它可能具有以下功能:

(1)存储和保护。电池盒主要用于存放相机的备用电池,保护电池不受外界环境的影响,如湿度、灰尘等。

(2)便于携带。设计合理的电池盒通常会便于摄影师外出拍摄时携带多个备用电池,方便随时更换。

(3)兼容。电池盒的设计需要与特定型号的相机电池兼容,确保电池能够正确安装并且接触良好。

(4)个性化设计。一些电池盒可能会有额外的功能,如防水、防尘或者带有温度控制功能等,以满足专业摄影师的特殊需求。

(5)颜色和样式。电池盒也可能有多种颜色和样式供消费者选择,以适应不同的个人喜好。

在使用电池盒时注意阅读使用说明,确保正确安装电池并了解如何维护和清洁电池盒。在选择电池盒时,应该考虑到上述因素,以及自己的具体需求,比如是否需要防水功能、是否需要额外的空间存放其他小配件等。

3. 假电池

相机的假电池通常指的是模拟原电池形状和功能的设备,它可以提供电源供应以维持相机的长时间使用。假电池,官方称之为电池适配器,它通常是一个空壳电池,可以外接

有线电源进行供电。

　　有多种类型的假电池可用，包括可以接入充电宝的类型，需要将充电宝的 5V 升至 8.4V 左右，并确保电流稳定输出在 2A 以上。还有可以直接接入交流电的类型，以及可以转接 NP-F 系列电池的底座。假电池的功率要足够供应相机所需，如全幅微单等高耗电相机使用时可能需要更稳定的电源。有些假电池不带稳压功能，电量用到一半以下时可能无法开机。

　　假电池是摄影直播和长时间录制的重要配件，它通过外接电源为相机提供持续电力，同时需要注意其设计的安全性、稳定性和兼容性。在选择假电池时，应根据自己相机的型号和需求选择合适的产品，并注意使用时的安全事项。

1.5.4　云台及三脚架等稳定器

1. 云台

　　云台是用于连接相机或摄像机与三脚架的关键部件，它可以帮助摄影师更加稳定和灵活地拍摄。以下是一些常见的影像用云台分类。

　　（1）球形云台。球形云台通常具有一个球形的调节装置，可以实现多方向的自由调整。它们通常比较轻便，便于携带，适合一般的摄影需求。

　　（2）三维云台。三维云台具有三个可调节的轴，可以实现更加精确的水平、垂直和倾斜角度的调整。它们通常比较稳定，适合需要精确控制拍摄角度的场合。

　　（3）液压云台。液压云台通常具有更加稳定和精确的调节功能，它们使用液压系统提供更加平滑和稳定的运动。液压云台适合需要长时间稳定拍摄的场合，如影视制作、婚礼摄影等。

　　（4）齿轮云台。齿轮云台通过齿轮传动实现精确的角度调整，它们通常具有更高的承重能力和更精确的调节控制。齿轮云台适合需要精确控制的场景和重型设备的使用。

　　（5）全景云台。全景云台专门设计用于拍摄全景照片或全景视频。它们可以帮助摄影师实现水平和垂直方向的全景拍摄，确保相机在拍摄全景时保持水平。

　　（6）智能云台。智能云台通常与智能设备连接，可以通过手机应用或遥控器进行远程控制和调整。它们可能具有自动跟踪、人脸识别等智能功能。

2. 摄影用三脚架

　　摄影用三脚架是一种用来稳定照相机的支撑架，其主要作用是稳定照相机，以达到某些摄影效果。其材质多样，包括木质、高强塑料、合金、钢铁、火山石及碳纤维等。无论是进行星轨、流水、夜景的拍摄，还是微距、长焦、延时摄影、堆栈、HDR 等创作，三脚架都能发挥关键作用。在选择三脚架时，稳定性是首要考虑的因素，确保相机在拍摄过程中不抖动，也需考虑到其承重能力，根据相机和镜头的重量选择合适的三脚架。此外，三脚架的精度调节和操作便利性也会直接影响到拍摄的效果和操作的流畅性。最后，要根据使用场景和个人需求选择合适的材质和重量的三脚架。

　　摄影三脚架和摄像三脚架都是用于稳定相机或摄像机的设备，但它们在设计和功能上有一些区别。由于摄像设备通常比较重，摄像三脚架的承重能力一般比摄影三脚架更强，以适应更重的设备。摄影三脚架的云台通常比较简单，主要用于调整相机的水平和垂直方

向；而摄像三脚架的云台通常更加复杂，具有更精确的调节功能，如平衡调节、倾斜角度调节等，以满足摄像的需求。摄像三脚架通常需要更加方便快捷地操作，例如快速调整云台的平衡、快速锁定和释放等功能，以方便摄影师在拍摄过程中进行调整。由于摄像过程中可能需要长时间稳定拍摄，摄像三脚架通常需要具有更好的稳定性，例如采用更粗的脚管、更稳定的脚垫等设计。摄像三脚架的设计和功能更加复杂，其价格通常也相对较高。

3. 摄像稳定器

摄像稳定器是一种用于稳定摄像设备的装置，它可以帮助摄影师在拍摄过程中减少抖动和不稳定的影响，从而获得更流畅、稳定的画面。以下是一些常见的摄像稳定器类型。

（1）手持稳定器。手持稳定器是最常见的摄像稳定器，通常由手柄和云台组成。摄影师可以手持稳定器，通过云台的机械结构和电子控制抵消手部的抖动，使拍摄的画面更加稳定。

（2）三轴稳定器。三轴稳定器是一种更加高级的稳定器，它具有三个轴的运动控制，可以实现更加精确的稳定效果。三轴稳定器通常可以通过手柄或遥控器进行控制。

（3）斯坦尼康稳定器。斯坦尼康稳定器是一种基于机械平衡原理的稳定器，它用弹簧和减震器抵消摄影师的身体运动，提供更加稳定的拍摄效果。

（4）云台稳定器。云台稳定器是一种专门用于固定摄像设备的稳定器，它通常安装在三脚架或其他支撑物上，可以提供更加稳定的拍摄平台。

（5）滑轨。影像滑轨是一种用于拍摄稳定流畅的滑动镜头的设备。它通常由一个轨道和一个可移动的滑块组成，可以在轨道上平稳地滑动，从而实现平滑的镜头移动效果。滑轨主要分为手动和电动两种类型，手动滑轨操作简易，通过手动推动即可拍摄，但在某些情况下可能会存在抖动现象；而电动滑轨则通过蓝牙与手机连接，实现对单反相机的精确控制，拍摄效果更为平稳，且支持延时摄影等高级功能。部分电动滑轨还具备长时间工作能力，平移速度可调，并可与多台设备协同拍摄，极大地丰富了摄影创作的可能性。

（6）摄像摇臂。作为电影、电视、广告等影视制作的重要设备，摄像摇臂以其多样化的拍摄角度和运镜效果受到摄影师的青睐。摇臂通常由长臂和云台构成，可将摄像机安装在云台上，通过长臂的运动，灵活调整摄像机的位置和角度。它不仅能提供高空俯瞰、低角度、全景等独特的拍摄视角，增强画面的视觉冲击力，还能实现平滑的摇摄、跟踪、平移等运镜效果，使画面更加流畅生动。此外，摄像摇臂还可根据需求和使用环境的不同分为手动摇臂、电动摇臂、车载摇臂等多种类型，为影视制作提供了更多可能性。

1.5.5 示波器与监视器

无论是矢量示波器对颜色信息的分析，还是波形示波器对亮度信息的监测，它们都能提供关键的数据和图像反馈，帮助摄影师、调色师和剪辑师深入理解视频信号的特性。这样的精确监测有助于发现潜在的问题，如颜色失真、亮度失衡或噪声等，从而及时进行调整和修正。

1. 矢量示波器（vectorscope）

矢量示波器是一种专业的监测工具，它主要用于对视频信号的颜色信息深入地进行分

析和监测。该设备能够精确地展示颜色的相位、饱和度和亮度等关键参数，从而帮助摄影师和调色师精确地掌握画面的色彩表现。通过矢量示波器，他们不仅能够确保颜色的准确性和一致性，还能够及时发现并解决可能存在的颜色失真或色彩平衡问题。特别是在调整肤色、检查色彩渐变以及纠正颜色偏差等方面，矢量示波器发挥着至关重要的作用，为影视作品的色彩呈现提供了有力的技术支持。

2. 波形示波器（waveform monitor）

波形示波器专门用于深入分析和监测视频信号的亮度信息。它能够清晰地展示视频信号的波形图，并精确显示亮度、对比度和灰度等关键参数。摄影师和剪辑师通过波形示波器可以轻松检查图像的曝光、对比度和色彩平衡是否达到要求，确保画面质量的准确性和一致性。此外，波形示波器还能帮助识别视频信号中可能存在的噪声、失真或其他问题，为影视制作过程中的技术调整和优化提供了有力的支持。

3. 监视器（monitor）

监视器能够实时显示拍摄的视频图像，为摄影师和导演提供直观的画面反馈。通过监视器，他们可以细致地观察画面的细节、色彩和对比度，从而做出即时的调整和决策，确保拍摄效果符合预期。此外，监视器还是检查焦点、构图以及解决其他技术问题的得力工具，帮助摄影师和导演捕捉每一帧画面的完美瞬间，提升整体影像质量。

矢量示波器、波形示波器和监视器在拍摄影视作品时起到了重要的作用。它们帮助摄影师、导演和后期制作人员确保图像的质量、颜色准确性和技术规范，从而实现高质量的影视制作。

第 1 章课件

第 1 章习题

第 1 章素材

第 2 章 摄影基础知识

2.1 曝光与曝光控制

曝光是指通过控制相机的光圈、快门速度和感光度控制摄像机中的感光元件（如胶片或图像传感器）所接收到的光线量的过程。正确的曝光可以使图像呈现适当的亮度和对比度，展现所拍摄主题的细节。

EV（曝光值）代表曝光补偿的强度，曝光补偿是一种控制曝光的方式。"EV"的意思是加一档曝光或减一档曝光照片会更亮或更暗。如+0.5EV 到-0.5EV 就是相机曝光补偿可调整的范围。当相机开启自动包围曝光功能后（见图 2-1），每次完全按下快门释放按钮后，相机将拍摄三张照片，其中一张采用当前的曝光值，其他两张分别采用加、减的补偿值曝光，通过自动包围曝光可以在复杂光线环境下确保取得一张曝光正确的照片。而曝光的控制主要取决于光圈的大小和快门速度，要学会手动设定。想拍摄专业级的相片就必须了解光圈与快门的设定配合。

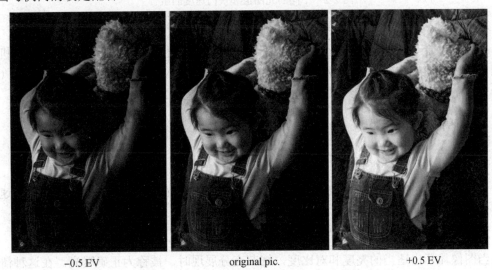

图 2-1 相机自动包围曝光功能（袁臣辉 摄）

2.1.1 影响曝光的因素

1. 光圈

光圈的大小决定了进入相机的光线量。较大的光圈（较小的光圈数值）会使更多的光线通过，使图像更明亮，而较小的光圈（较大的光圈数值）会使更少的光线进入相机，使图像较暗。

2. 快门速度

快门速度控制相机感光元件曝光的时间长短。快的快门速度会减少感光元件接收到的光线量，拍摄出较暗的图像，而慢的快门速度则会使感光元件接收到更多的光线，拍摄出较亮的图像。

不同的光圈值和快门速度的组合（见图2-2）可以达到相同的曝光量（EV），但是拍出来的图片效果是不相同的。

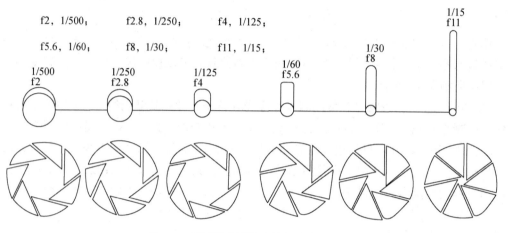

图2-2 不同的光圈值和快门速度的组合

3. 感光度（ISO）

感光度决定了感光元件对光线的敏感程度。较高的感光度（较高的ISO值）使相机更敏感于光线，可以在较暗的环境中捕捉更多细节，但会引入图像噪点；较低的感光度（较低的ISO值）需要更多的光线来获得正确曝光，但会产生较少的噪点。

2.1.2 曝光的类型

1. 欠曝

当图像过暗、细节丢失，被称为欠曝。这通常发生在光线不足、光圈过小或快门速度过快的情况下。

2. 正确曝光

当图像显示出适当的亮度和对比度，细节充分展现时，被称为正确曝光。在这种情况下，主题的亮部和暗部都能保持细节。

3. 过曝

当图像过亮，细节丢失在过曝区域中时，被称为过曝。这通常发生在光线过强、光圈过大或快门速度过慢的情况下。

2.1.3 数码相机的曝光模式

数码相机常见的曝光模式（见图2-3）如下。

（1）全自动曝光模式。相机自动调整光圈、快门速度和感光度，以获得合适的曝光。
（2）程序自动曝光模式（P模式）。相机根据预设的算法确定曝光参数。
（3）光圈优先模式（A或Av模式）。用户选择光圈，相机自动匹配合适的快门速度。
（4）快门优先模式（S或Tv模式）。用户设定快门速度，相机自动调整光圈。
（5）手动曝光模式（M模式）。完全由用户自主设置光圈、快门速度和感光度。
（6）场景模式。例如人像、风景、运动等，针对不同场景优化曝光设置。
（7）逆光模式。用于在逆光条件下拍摄。
（8）微距模式。适用于拍摄微小物体。

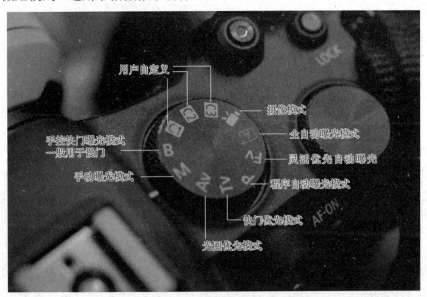

图2-3 曝光模式

选择曝光模式时，需考虑拍摄场景和光线条件对光圈和快门速度的控制需求、拍摄经验和对相机操作的熟悉程度。不同的曝光模式各有优势，用户可以根据实际情况选择合适的模式，以获得满意的拍摄效果。

2.1.4 获得正确曝光的方式

1. 获得正确曝光图像的方法

（1）使用光圈优先模式或快门优先模式。这些模式允许手动设置光圈或快门速度，相机将自动调整其他参数以实现正确曝光。
（2）使用曝光补偿。曝光补偿是在相机自动曝光基础上微调曝光水平。正值会增加曝光，负值会减少曝光。
（3）使用灰卡。灰卡是一个中性灰色的卡片，用于测量环境光线。将灰卡放在场景中，根据灰卡上的曝光测量设置相机参数，以获得正确曝光。

2. 在不同环境中调整曝光

（1）高光环境。在明亮的环境中要避免过曝，可以选择较小的光圈、更快的快门速度

或降低感光度。

（2）低光环境。在暗的环境中要避免欠曝，可以选择较大的光圈、较慢的快门速度或增加感光度。

（3）高对比度场景。对于明暗区域差异较大的场景，可以使用HDR（高动态范围）技术，将多张曝光不同的照片合成一张图像，以展现更多的细节。

2.2 快门与光圈的运用

快门是相机中的一个装置，用于控制相机感光元件（如胶片或图像传感器）曝光的时间长短。它以打开和关闭的方式控制光线的进入时间，从而决定图像的清晰度和动态效果。

1. 影响快门的相关因素

（1）快门速度。快门速度指相机快门打开的时间长短，通常以秒为单位表示。较短的快门速度（如1/1000秒）会冻结运动并拍摄清晰的图像，而较长的快门速度（如1秒）会捕捉到运动的轨迹并产生模糊效果。

（2）光线条件。光线的亮度会影响快门速度的选择。在明亮的环境中，可以使用较快的快门速度控制曝光，而在暗的环境中，可能需要选择较慢的快门速度获取足够的光线。

2.2.1 快门速度与类型

快门速度可以从几秒到1/8000秒不等，常见的快门速度包括1/1000秒、1/250秒、1/60秒等。较快的快门速度适合拍摄快速移动的主体，而较慢的快门速度适合捕捉运动的轨迹或在低光条件下拍摄。快门速度与画面成像的关系如图2-4所示。

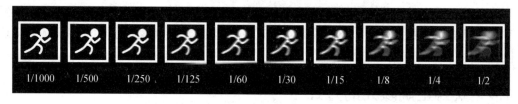

图2-4 快门速度

2. 在不同的拍摄条件下调整快门速度的方法

（1）高速运动。如果你想冻结快速运动的细节，如运动员奔跑或飞速行驶的车辆，那么选择较快的快门速度（如1/1000秒或更快）可以捕捉到清晰的图像。

（2）普通静止场景。在拍摄静止的主体时，可以选择中等的快门速度，如1/125秒或1/250秒，这样可以减少手持相机引起的微小晃动，并保持图像的清晰度。

（3）模糊效果。如果你想捕捉到运动的轨迹或创造模糊效果，可以选择较慢的快门速度。例如，对于流动的水或移动的车灯轨迹，可以尝试使用较慢的快门速度（如1/4秒或更慢）。

（4）低光条件。在较暗的环境中，快门速度可能需要较慢才能获得足够的光线。你可

以逐渐减慢快门速度，并在观察画面中的曝光情况时进行调整，确保图像不会过曝或欠曝。

3. 快门与曝光的关系

快门速度直接影响到图像的曝光。较短的快门速度会减少感光元件接收到的光线量，使图像较暗；较长的快门速度会增加感光元件接收到的光线量，使图像较亮。

4. 如何正确选择快门速度

（1）主体的运动。根据主体的运动速度选择适当的快门速度，以决定是冻结运动还是捕捉运动轨迹。

（2）防抖技术。如果使用长时间的快门速度，可能会因为手持相机时的微小晃动而导致图像模糊。这时可以使用稳定器或三脚架减少相机晃动。

（3）光线条件。根据光线亮度选择合适的快门速度，确保图像不会欠曝或过曝。

快门速度是摄影中控制曝光和捕捉运动的重要因素之一。通过实践和不断尝试，你可以更好地理解和掌握适合不同场景的快门速度设置，创造出丰富多样的摄影效果。

2.2.2 光圈大小与效果

光圈是摄影中控制进入相机的光线量的一个关键参数，它对照片的曝光、景深和图像质量都有着重要的影响。

首先，让我们了解一下光圈的基本概念。光圈是指位于镜头内部的可调节的圆形孔径，它决定了进入相机的光线的数量。光圈通常由一系列称为光圈值或光圈数的数字表示，如 f/2.8、f/4、f/8 等。这些数字代表了光圈的大小，其中较小的数字表示较大的光圈。

影响光圈的因素有很多，其中最主要的是镜头的最大光圈和镜头的焦距。镜头的最大光圈是指镜头能够开到的最大光圈大小，它通常以 F 值表示，例如 f/2.8。焦距是指镜头的视角范围，它越大表示拍摄的范围越广，焦距对光圈的影响是：较长的焦距可以实现更小的光圈值，而较短的焦距则限制了可用的最小光圈值。

光圈的大小对照片有着直接的影响。较大的光圈（较小的光圈值）允许更多的光线进入相机，这样可以在相同曝光时间下获得更亮的图像。此外，较大的光圈还能够实现浅景深效果，即主体清晰而背景模糊（见图 2-5）。这种效果常用于人像摄影，可以突出主题并营造出艺术感。

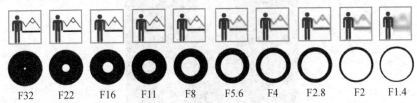

图 2-5 光圈与景深关系

与之相反，较小的光圈（较大的光圈值）限制了进入相机的光线量，这样在相同曝光时间下获得的图像会比较暗。较小的光圈还能够实现较大的景深，即能够同时保持主体和背景的清晰。较小的光圈值，如 f/16 或更高，适用于需要较大景深的场景，例如风景摄影或需要将前景和背景都保持清晰的情况。这样的光圈值可以确保从近处到远处的景物都保

持清晰，使整个画面都能呈现出细节。

较大的光圈值，如 f/2.8 或更低，适用于需要浅景深和背景虚化效果的场景。这种光圈可以将主体与背景分隔开来，突出主题并创造出艺术感。人像摄影和近景拍摄通常使用较大光圈值。

那么，如何正确设置光圈数值呢？这需要考虑到你想要实现的效果以及拍摄条件。首先，确定你的主要关注点是什么，如果你想要较深景深，那么选择较小的光圈，较大的光圈值；如果你想要浅景深背景虚化，那么选择较大的光圈，较小的光圈值。

其次，考虑当前的光线条件。在光线充足的情况下，你可以选择较小的光圈，较大的光圈值，以获得更清晰的图像；而在光线较暗的情况下，你可能需要选择较大的光圈，较小的光圈值或增加曝光时间，以获得更亮的图像。

最后，根据拍摄主题和构图需要进行调整。不同的主题和构图要求可能需要不同的光圈设置。实践和尝试是掌握正确设置光圈的关键，随着经验的积累，你会越来越熟悉如何根据场景和目标效果选择光圈数值。

2.3 测光方式与技巧

2.3.1 点测光

在摄影的广阔世界中，点测光模式以其独特的魅力和精确性成为摄影师们追求卓越曝光的得力工具。点测光模式的独特之处在于它专注于画面中的一个小点进行测光（见图 2-6）。这一特性使其在多种情况下表现卓越。当主体与背景的光比差异极大时，点测光能够确保主体获得准确的曝光，使其细节得以完美呈现。在复杂的光线环境中，如逆光或侧光场景，它能够精准捕捉主体的微妙之处。

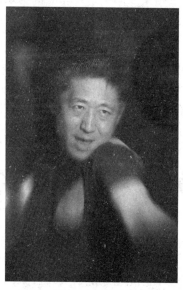

图 2-6 点测光模式的曝光效果（李奇 摄）
（光圈：F2.8 快门 1/30 秒 ISO 200）

首先，要充分发挥点测光的优势，精心选择关键点至关重要。明确你希望准确测光的区域，这可能是人物的面部、花朵的中心或者其他关键元素。其次，时刻留意光线的变化。光线的强度和方向会对测光结果产生影响，要及时做出调整以保持精准曝光。与此同时，合理运用曝光补偿可以根据实际需求增加或减少曝光，以达到理想的效果。不断尝试不同的设置和场景，积累经验，将有助于你更好地掌握点测光的运用。

除此之外，还应熟悉你所使用相机在点测光模式下的表现，包括其测光范围和灵敏度等特点，这将帮助你更好地驾驭这一模式，发挥相机的最大潜力。点测光模式为摄影师提供了精确控制曝光的能力。通过掌握其技巧和特点，你将能够捕捉到那些令人惊叹的瞬间，将它们永恒地定格在镜头之中。

2.3.2 中央部分测光

中央部分测光是主要集中在画面中央区域的光线测量。它具备一些显著的优点。首先，它能够突出画面中央的主体，确保主体获得恰当的曝光，使其成为画面的焦点。对于初学者而言，这种测光模式相对简单易懂，操作起来也较为方便。此外，中央部分测光适用于多种场景，尤其在光线条件相对稳定的情况下表现出色。

然而，要想充分发挥中央部分测光的优势，明确主体的位置至关重要，将主体精准地放置在画面中央，以最大限度地利用测光模式的特点。同时，需要留意背景的亮度，避免过亮或过暗的背景对测光产生干扰。在考虑画面整体平衡时，要确保中央部分测光不会导致其他区域的曝光出现问题。根据不同的场景，我们需要灵活调整测光模式，以适应实际情况。

当然，中央部分测光也存在一些局限性。它可能会忽略画面周边区域的细节，导致这些区域的曝光不准确。此外，对于非中央构图的场景，它的适用性可能相对较低。为了克服这些局限性，我们可以采取一些方法。例如，使用曝光补偿进行微调，以确保整体曝光的准确性。同时，结合其他测光模式根据具体场景进行选择。

2.3.3 中央重点平均测光

中央重点平均测光模式是一种备受欢迎且广泛应用的测光方式（见图 2-7）。它以画面中央区域为重点进行测光，并基于此进行平均计算，从而确定整体的曝光参数。这种测光模式的独特之处在于，它能够有效地突出画面中央的主体，同时会兼顾周围环境的光线状况。这使得它在众多特定场景中具有显著的优势。

对于初学者而言，中央重点平均测光模式相对容易理解和掌握。在使用该模式时，需要将主体准确地放置在画面的中央位置，以最大限度地发挥其特点。同时，要密切留意背景的亮度情况。过亮或过暗的背景都可能对测光产生干扰，从而影响最终的曝光效果。在考虑画面整体平衡时，确保中央主体的曝光准确至关重要。然而，也不能忽视画面其他区域的曝光情况。为了获得最佳的测光效果，拍摄者需要根据具体场景灵活调整。不同的场景可能需要不同的测光模式，因此要根据实际情况进行合理选择。

图 2-7　中央重点平均测光模式的曝光效果（李奇 摄）
（光圈：F8 快门 1/250 秒 ISO 200）

在实践中，尝试不同的拍摄角度也是非常重要的。改变角度可能会带来意想不到的测光效果，从而创造出更加独特和吸引人的作品。当然，中央重点平均测光模式也存在一些局限性。它可能会相对忽视画面周边区域的细节，对于非中央构图的场景，其适用性可能相对较低。为了克服这些局限性，可以采取一些方法。例如，合理使用曝光补偿，根据具体情况进行微调，以确保曝光的准确性。并结合其他测光模式，根据不同的拍摄需求选择最为合适的模式。

2.3.4　平均测光模式

在摄影的广袤天地中，平均测光模式宛如一位忠实的伴侣，陪伴着众多摄影爱好者成长。它以整个画面的光线情况作为基石，进行着平均而精细的测光计算，为我们确定恰到好处的曝光参数。平均测光模式的独特之处在于，它能够和谐地兼顾整个画面的亮度分布，这种特性使其在一些特定场景中崭露头角。例如，在那些光线分布相对均衡的环境里，它宛如一位精准的裁判，为我们提供极为准确的曝光。

对于初涉摄影领域的朋友们而言，平均测光模式相对容易掌握。首先，我们需要深入了解画面的整体亮度情形，细心观察环境中的光线分布，留意是否存在强烈的光源或者阴影。这将帮助我们更好地把握画面的整体氛围。其次，要敏锐地留意画面中的色彩与对比度。当对比度较高时，可能需要进行一些额外的调整，以确保曝光的精确性。在拍摄壮阔的风景时，平均测光模式能够助力我们捕捉到整个场景的细腻之处与绚丽色彩，将大自然的壮美尽收眼底。而当拍摄团体照片或者宏大场景时，它能够确保每一个人或每一个物体都能获得适宜的曝光，让每一个笑容、每一个细节都清晰可见。

然而，在面对画面中存在明显亮度差异的区域时，它可能会稍显力不从心。为了克服这些局限性，我们可以采取以下方法：巧妙运用曝光补偿，根据具体场景的需求进行微调，以适应各种复杂的光线环境。根据实际情况，灵活结合其他测光模式，以获取更为精确的测光结果。不断尝试不同的拍摄角度和构图方式，寻找最能展现画面魅力的那一刻。

2.3.5 多区测光

多区测光模式的卓越之处在于它能够全面兼顾画面中的各个部分。它并非只聚焦于一点（见图2-8），而是将整个画面的光线情况纳入考量，这种特性使其在众多场景中展现出独特的优势。

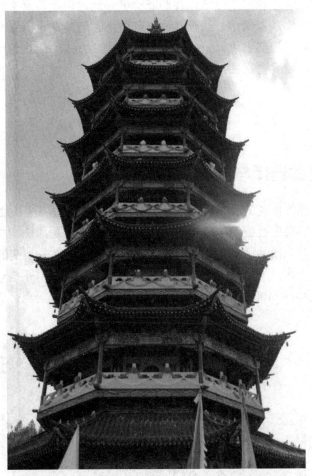

图2-8 多区测光模式的曝光效果（李奇 摄）
（光圈：F10 快门 1/500 秒 ISO 200）

首先，我们需要深入了解画面的构图与光线分布。细心观察不同区域的亮度差异，以及主要光源的位置。这将帮助我们更好地理解画面的整体氛围。并且要密切关注场景中的主题和重点。尽管多区测光会综合考虑整个画面，但我们仍然可以通过巧妙的构图突出主题。

在复杂多变的光线条件下，多区测光模式能够展现出其强大的适应能力，为我们提供相对平衡的曝光效果。当我们拍摄宏伟壮丽的风景时，它能够敏锐地捕捉到整个场景的光线和色彩，让每一处美景都能在照片中得以展现。而在拍摄人物时，要特别留意人物与背景的亮度关系，确保人物的曝光准确无误，展现他们的生动与魅力。然而，多区测光模式并非十全十美，在某些特定的创意需求或极端的光线条件下，可能需要进一步的调整。

为了更充分地利用多区测光模式，我们可以根据实际情况灵活运用曝光补偿，适度增加或减少曝光，以满足我们独特的创意想法。不断尝试不同的构图方式，寻找那个最能展现主题魅力的角度。结合其他测光模式，并根据具体场景的需求，选择最为合适的测光方式。

通过深入了解其特点和应用技巧，我们能够更好地运用这些测光方式，拍摄出令人满意的照片。在不断的实践探索中，结合其他摄影技巧和经验，相信每个人都能够创造出更多精彩的作品。摄影是一门艺术，也是一种表达自我的方式。让我们用手中的相机记录下生活中的美好瞬间，展现自己独特的视角和创造力吧。

2.4 感光度和白平衡的调整

2.4.1 感光度的选择与影响

数码相机同样模仿传统的胶卷，设定了 ISO 值表示感光度（见图 2-9），不过改变数码相机的感光度并不需要更换胶卷，只需调节 ISO 值。其原理是：传统胶卷是通过改变胶卷的化学成分改变它对光线的敏感度的。而数码相机的感光元件是不变的，它采用把数个像素点当成 1 个像素点感光的方式提高感光速度。比如正常 ISO 100 是对感光元件的每个像素点感光，要提高到 ISO 400 的感光度，只需要把 4 个点当成 1 个点感光，就能获得 4 倍的感光速度。

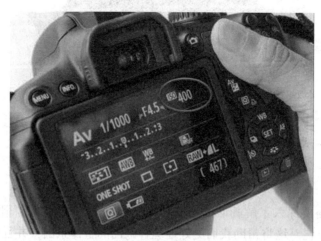

图 2-9　数码相机的 ISO 值

感光度是指相机或胶片对光线的敏感程度（见图 2-10），它对照片的曝光和图像质量都

有着重要的影响，通常用 ISO 值表示，例如 ISO 100、ISO 400、ISO 800 等。ISO 值可以控制曝光量，通常增加一档 ISO 值，光圈就可以获得一档缩小，或者快门获得一档加快，反之亦然。较低的 ISO 值表示较低的感光度，而较高的 ISO 值表示较高的感光度。较低的感光度意味着相机对光线的敏感度较低，需要更多的光线才能正确曝光；而较高的感光度意味着相机对光线的敏感度较高，可以在较暗的环境中获得正确曝光的图像。

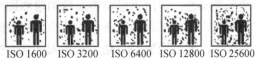

图 2-10　ISO 值与画面质量关系

影响感光度的因素有很多，其中最主要的是相机传感器的设计和胶片的特性。不同相机传感器或胶片具有不同的感光度范围和性能，因此在选择相机或胶片时需要考虑感光度的要求。

感光度的数值与画面噪点之间存在一定的关系（见图 2-11）。画面噪点是指图像中出现的粗粒状或颗粒状噪点，它在较高感光度下更容易出现。高 ISO 会带来更高的稳定性和感光度，但是这也不可避免地造成成像效果的降低，比如在 ISO 100 和 ISO 400 拍摄的同一张样片来看：ISO 100 所呈现的画面在其他条件不变的情况下比后者干净，噪点也降低不少，所以人们在使用一般的数码相机时，若光线较差，推荐使用脚架而不是一味地通过提高 ISO 增加清晰度。

图 2-11　不同 ISO 值的成像效果

不同数值感光度的应用会产生不同的效果。较低的感光度适用于充足光线的环境，可以获得较低的噪点和更好的图像质量。它适用于需要细节和色彩准确性的摄影，例如风景摄影或人像摄影。

较高的感光度适用于较暗的环境或需要快门速度较快的环境，比如夜景、星空等。需要根据拍摄条件和所需效果正确设置感光度数值。首先，应考虑拍摄环境的光线条件。如

果拍摄场景光线充足，你可以选择较低的感光度以获得更好的图像质量和较低的噪点。然而，在较暗的环境中，你可能需要增加感光度以确保正确曝光。其次，考虑对快门速度的要求。如果你需要冻结快速移动的主体或避免手持拍摄时的抖动，你可以选择较高的感光度，以便使用较快的快门速度。这样可以减少运动模糊或抖动对图像的影响。

此外，考虑所需的图像风格和表现效果。较低的感光度通常可以提供更好的动态范围和色彩准确性，适用于需要高质量图像和细节捕捉的场景。而较高的感光度可能会带来一定的噪点，但可以在低光条件下获得可接受的曝光和更多的拍摄机会。在夜晚或昏暗的室内环境中，通过增加ISO值，相机对光线会变得更加敏感，以能够更好地捕捉到微弱的光线。这样可以在较短的曝光时间内拍摄到更亮的照片。因此，如果追求高画质，建议选择较低的ISO感光度，以减少噪点的出现。

当需要快速记录场景或拍摄运动物体时，可以选择相对较高的ISO感光度。这样可以使用更快的快门速度"冻结"运动，并确保照片相对清晰。

在不同的拍摄条件下，我们可以根据需求进行感光度的调整。如果拍摄主题或场景发生变化，你可以通过调整感光度适应新的光线条件。例如，在室内拍摄时，如果场景变得更暗，你可以适当增加感光度；而在室外拍摄时，如果光线变强，你可以降低感光度以避免过曝。

2.4.2　白平衡的设置与应用

白平衡是指相机校正图像中的白色或中性灰色，以保证图像中的色彩真实和准确。首先，让我们了解一下白平衡的基本概念。在不同的光源下，我们的眼睛会自动调整以感知白色，使其看起来真实而准确。然而，相机在不同的光源下并不能像人眼那样自动调整，所以需要通过设置白平衡校正图像的色温。同时，我们可以通过对白平衡的控制获得不同色调的氛围照片，以应用于夜景昼拍、昼戏棚拍（见图2-12）。

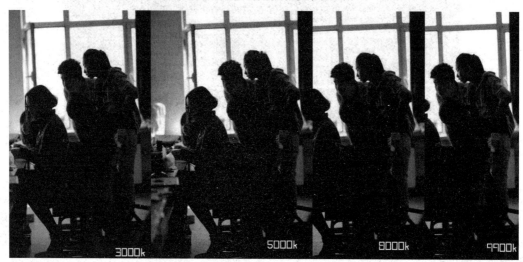

图2-12　不同白平衡下的成像效果（李奇 摄）

影响白平衡的因素有很多，其中最主要的是光源的色温。不同的光源具有不同的色温，

例如白炽灯的色温较低（色相偏暖），日光的色温较高（色相偏冷）。相机根据所设置的白平衡调整图像中的色彩，以使其看起来与实际场景中的颜色相匹配。

白平衡有不同的类型，常见的包括自动白平衡（AWB）、预设白平衡（如日光、阴天、白炽灯等）、自定义白平衡和手动白平衡（见图2-13）。自动白平衡是相机根据场景自动选择合适的白平衡设置，适用于大多数情况。预设白平衡允许根据不同光源的色温选择相应的设置，以更准确地还原颜色。自定义白平衡允许根据特定场景进行手动设置，以确保色彩的准确性和一致性。手动白平衡需要使用灰卡或白平衡卡等工具进行校准，适用于对色彩要求较高的专业摄影。

图2-13　白平衡

在不同的环境中，如果相机支持自动白平衡，你可以选择使用自动模式，在大多数情况下会得到合适的白平衡效果。然而，如果你觉得自动白平衡的效果不准确，你可以根据实际光源选择相应的预设白平衡设置，例如使用白炽灯设置拍摄室内照片，使用阴天设置拍摄阴天天气下的照片。

如果追求更准确的白平衡，你可以使用自定义白平衡进行校准。在特定的环境中，你可以使用灰卡或白平衡卡，将其放置在所拍摄的场景中，并通过相机菜单进行白平衡校准。这样可以确保图像中的白色或中性灰色被正确还原，达到更准确的色彩表现。

2.5　景深与景深控制

2.5.1　影响景深的因素

景深是指图像中清晰区域的范围，即从前景到背景的清晰度延伸范围。首先，让我们了解一下景深的基本概念。当我们拍摄一张照片时，相机会选择一个焦点距离，使得该距离上的主体最清晰。而除了主体以外的区域可能会有一定程度的模糊。拍摄主体前后相对清晰区域的范围就是景深。

影响景深的因素有很多，最主要的是光圈、焦距和拍摄距离。较小的光圈（大光圈数值）会产生较大的景深，即前景和背景都会比较清晰；而较大的光圈（小光圈数值）会产生较浅的景深，即只有主体处于清晰状态，背景会模糊。

在镜头焦距及距离不变的情况下，光圈越大，景深越浅，反之亦然（见图2-14）。

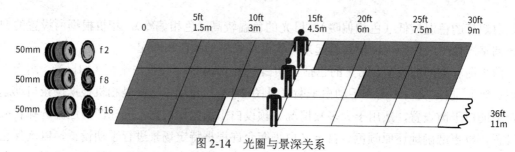

图2-14 光圈与景深关系

在镜头焦距及光圈不变的情况下,越接近拍摄的目标,景深越浅,反之亦然(见图2-15)。

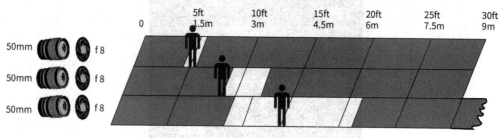

图2-15 拍摄距离与景深关系

焦距也会影响景深。较短的焦距(广角镜头)会产生较大的景深,而较长的焦距(长焦镜头)会产生较浅的景深。距离及光圈不变的情况下,焦距越长,景深越浅,反之亦然(见图2-16)。

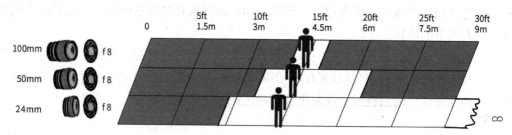

图2-16 焦距与景深关系

这意味着使用广角镜头拍摄的照片,前景和背景都可以保持相对清晰,而使用长焦镜头拍摄的照片只有主体会保持清晰,背景显得更模糊。此外,拍摄距离也会对景深产生影响。较近的拍摄距离会产生较浅的景深,而较远的拍摄距离会产生较大的景深。所以,当你想要在近距离拍摄主体时,背景可能会显得更模糊;而在远距离拍摄时,背景会相对清晰。

2.5.2 不同环境下的景深调整

在实际应用中,如果你想拍摄具有较大景深的照片,可以选择较小的光圈、较短的焦距和适当的拍摄距离。这样可以使前景和背景都保持相对清晰。如果想拍摄具有较浅景深的照片,可以选择较大的光圈、较长的焦距和较近的拍摄距离。这样可以使主体突出并将背景虚化,营造出更具艺术感的效果。

景深的微调能助我们凸显宏伟的山峦或广袤的草原。选取较小的景深能让主体如巍峨

的山峰或苍劲的树木更为凸显，背景模糊，平添一抹神秘与层次感。转至城市风光，我们可借大景深捕捉整座城市的繁华与活力。自高楼大厦至街道上的熙攘人群，一切皆能清晰呈现于画面之中。

涉及人物拍摄时，依据欲表达的情感与主题调校景深。若欲突出人物的神情与细节，可选择小景深；而在群体照片中，大景深可确保人人清晰可见。于微距摄影领域，小景深乃关键所在。它可使微细的物体如娇艳的花朵或灵动的昆虫更显突出，背景虚化，尽显其细腻与美妙。面对风景中的瀑布或河流等动态元素，适度的景深调整可营造出流动之感，赋予画面更强动感。而在低光环境下，或需加大景深以确保整个场景皆清晰可辨。

然而，景深的调整不仅是技术上的抉择，更是一种创意表达的法门。通过尝试各异的景深效果，我们可觅得独特的视角与风格。

2.6 色阶的认识与应用

2.6.1 色阶图解读

色阶图宛如一座指引方向的灯塔，引领我们在色彩的海洋中破浪前行。它不仅是一张简单的图表，更是一幅蕴含着光影奥秘的画卷。它以阶梯式的形态细腻地呈现出图像亮度的分布情况。我们可以清晰地评估图像的对比度，敏锐地洞察是否存在过暗或过亮的区域。

通过拖动滑块能够随心所欲地改变图像的亮度和对比度（见图2-17）。增加亮度使细节得以璀璨展现；而降低亮度则能够营造出神秘而深邃的氛围。色阶图更是修复曝光问题的得力助手。无论是过暗还是过亮的部分，都能在色阶图中精准定位，并进行精细调整。

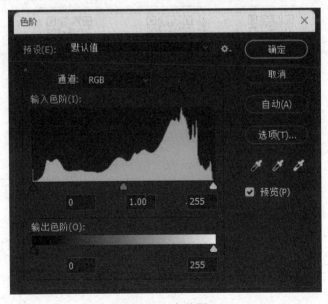

图 2-17 色阶图

而在色彩平衡的领域，色阶图同样大放异彩。对不同通道的巧妙摆弄，我们得以改变

图像的色调，让其与我们的创意完美契合。

然而，使用色阶图也需要我们小心谨慎。过度调整可能会引发图像的失真或色彩异常。在运用色阶图的过程中，我们需时刻留意以下要点：细致入微地观察图像的每一个细节，确保调整后的效果符合我们的期望；谨慎把握调整的幅度，力求保持图像的自然质感；巧妙结合其他调整工具，如曲线和色彩平衡，以获取更为精确的效果；不断尝试与实践，积累宝贵经验，逐渐精通色阶图的运用之道。

色阶图为我们提供了一种直观且高效的方式，以调校图像的亮度、对比度和色彩平衡。凭借对色阶图的娴熟运用，我们能够让图像焕发出别具一格的魅力。

2.6.2 色阶在前期拍摄中的应用

当我们拿起相机，走进拍摄的场景时，色阶指引我们感知光线的细微变化。它让我们敏锐地察觉到光线的强度和分布，无论是明亮的阳光洒在大地上，还是微弱的光线透过云层，都能被我们精准地捕捉。

通过对色阶的观察，我们能够判断场景的对比度。高对比度的场景光影分明，给人以强烈的视觉冲击；而低对比度的场景则色彩和谐，氛围宁静。根据色阶的表现，我们可以灵活地调整曝光参数。增加或减少曝光，就像调节光线的亮度控制阀，使画面中的亮度层次更加丰富。这种调整让我们能够在光影之间找到最佳的平衡，确保每个细节都能被完美呈现。

色阶还引导我们选择最合适的拍摄角度和构图方式。寻找那些具有丰富色阶变化的元素，比如天空与大地的对比、明亮的主体与阴影的交织，能够创造出极具吸引力的画面。通过巧妙地运用构图技巧，我们可以将色阶的魅力发挥到极致。

第2章课件

第2章习题

第2章素材

第3章 摄影技巧

3.1 摄影用光

3.1.1 布光目的及光源类型

在摄影创作中，光线的运用不仅是技术层面的操作，更是艺术层面的创造。摄影师通过对不同光源、色温、光线的方向和强度的掌握与运用，能够塑造出独特的影像风格，营造出丰富多彩的画面氛围。

对于摄影师而言，充分锻炼自然光拍摄能力固然重要，但摄影棚拍摄同样不可或缺。摄影棚为摄影师提供了可控的光线环境，让摄影师能够精准地调整光线的方向、强度、颜色和质量，创造出理想的光线效果。同时，摄影棚的专业氛围、灵活定制性、可控拍摄条件以及便利的后期制作环境，使其成为商业和创意项目的理想选择。无论是商业摄影还是艺术创作，摄影棚都能助力摄影师高效地完成拍摄任务，实现创意愿景。

1. 布光的目的

在影视剧中，布光不仅是技术层面的操作，更是艺术层面的创造。通过精确控制光线的强度、方向、颜色等关键因素，布光能够营造出千变万化的氛围和效果，使画面更具表现力和感染力。布光的目的如下。

1）塑造角色和场景

不同的光线运用可以凸显角色的性格特点，强化情感表达，或为场景赋予独特的氛围。比如，柔和的光线能够营造出温馨、浪漫的氛围，而强烈的光线则可能带来紧张、刺激的感觉。

2）创造画面的层次感和立体感

通过巧妙地布置光源和调整光线的角度，布光师可以使画面中的物体呈现出更加立体的形态，增强视觉效果，让观众仿佛身临其境。

3）引导观众视线

在影视剧中，光线常常作为一种视觉引导工具，突出重点，将观众的注意力吸引到关键角色或重要物品上，从而影响剧情的发展和观众的情感体验。

4）表达情感和主题

通过光线的明暗、冷暖等变化，布光师能够传达影片的情感基调和主题思想。例如，明亮的光线可以代表希望和喜悦，而昏暗的光线则可以暗示悲伤或紧张，为影片增添深刻的内涵。

2. 常见光源类型

常见的光源位置如图3-1所示，我们将依次介绍。

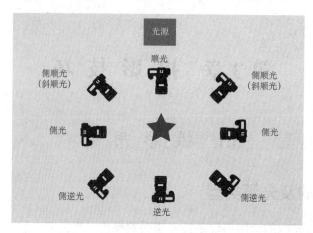

图 3-1　摄影用光示意

（1）正面光（顺光，见图 3-2）。光线来自被拍摄体的正面，这种光位令人感觉明亮，但立体感较差，缺少明暗变化。

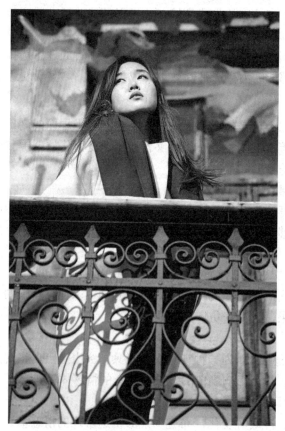

图 3-2　正面光（顺光）拍摄效果（李奇 摄）
（光圈：F3.2 快门 1/200 秒 ISO100）

（2）顶光（见图 3-3）。如正午时分直射的阳光，顶光往往不适宜用于人像摄影，会使人物脸部产生不讨巧的浓重阴影（柔和光除外）。

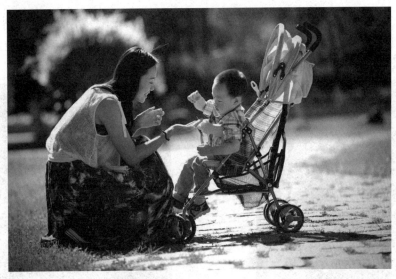

图 3-3　顶光拍摄效果（李奇 摄）

（光圈：F2.8 快门 1/250 秒 ISO100）

（3）蝴蝶光（前顶光，见图 3-4）。对称式照明，是人像摄影中的一种特殊的用光方式。蝴蝶光从某种意义上来说是斜顶光，也是正面光或顺光的一种用光方式。

（4）前侧光（伦勃朗式用光，见图 3-5）。45°方位的正面侧光。常常使被拍摄体富有生气和立体感，常用于人像拍摄。

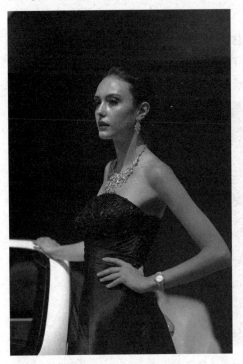
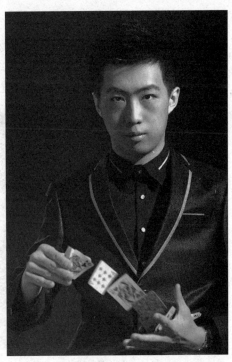

图 3-4　蝴蝶光（前顶光）拍摄效果（李奇 摄）　　图 3-5　前侧光（伦勃朗式用光）人像拍摄效果（李奇 摄）

（光圈：F2.8 快门 1/125 秒 ISO200）　　　　　　（光圈：F3.2 快门 1/180 秒 ISO50）

（5）侧光（见图3-6）。即90°侧光。被摄体呈阴阳效果，突出明暗的强烈对比感。

（6）后侧光（侧逆光，见图3-7）。光源从被拍摄体的侧后方照过来，它能使物体的一侧产生清晰轮廓。

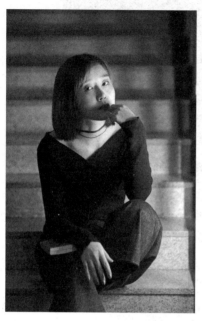

图3-6 侧光人像拍摄效果（李奇 摄）

（光圈：F2.8 快门 1/200 秒 ISO1250）

图3-7 后侧光（侧逆光）人像拍摄效果（李奇 摄）

（光圈：F2 快门 1/800 秒 ISO100）

（7）逆光（背光，见图3-8）。主要强调被拍摄体的轮廓线条和背景分离。逆光的构图比较重要，会使画面产生深色背景，否则轮廓线就不醒目。逆光人像，人脸最好打反光板。逆光人像若要头发出现光晕，则必须把头发置于较暗的背景下。

图3-8 逆光（背光）人像拍摄效果（李奇 摄）

（光圈：F2.8 快门 1/180 秒 ISO500）

（8）脚光（见图3-9）。不属于自然界的光源，常常用来拍摄被丑化的人物，比如妖魔鬼怪之类的造型，也可用于面部的修饰光，还常用于表现和渲染特定的光源特征和环境特点。

图 3-9 脚光人像拍摄效果（李奇 摄）

（光圈：F2.8 快门 1/160 秒 ISO800）

在布光过程中，摄影师需要考虑光源的强度、角度、颜色和质感等因素，以及被拍摄体的形状、材质和色彩等特点。通过不断尝试和调整，摄影师可以达到理想的光影效果，突出主体，塑造形状和营造氛围。

总的来说，布光在摄影中起着至关重要的作用。它通过合理运用光源和灯光技术创造出理想的光影效果和氛围，突出主体，塑造形状和营造独特的视觉效果。

3. 室内情景布光考虑因素

（1）明确布光目的。根据剧情和氛围的需求确定布光的目的，例如突出主体、营造氛围、增强层次感等。

（2）分析场景结构。了解场景的结构和特点，包括房间的大小、形状、颜色、材质等，以便选择合适的灯具和布光位置。

（3）选择灯具类型。根据布光目的和场景特点选择合适的灯具类型，如白炽灯、荧光灯、LED 灯等。

（4）确定布光位置。根据场景结构和灯具类型确定布光的位置和角度，例如正面光、侧面光、逆光、顶光等。

（5）控制光的强度和颜色。通过调整灯具的亮度、色温、色彩等参数，控制光的强度和颜色，以达到理想的布光效果。

（6）注意阴影和反射。注意灯光产生的阴影和反射，避免出现过于强烈或不自然的阴

影和反射。

（7）进行测试和调整。在正式拍摄前，通过测试和调整我们可以确保布光效果符合预期，并根据实际需要进行微调。这不仅有助于提升画面质量，更能确保整个拍摄过程的顺利进行。

3.1.2 常见布光法

在实际应用中，通过合理的布光，摄影师可以控制光线的强度、方向、色温和质感，从而达到突出主体、塑造形象和营造氛围的目的。

常见的布光方法多种多样，其中三点布光法最为经典，它利用主光照亮主体，辅光减轻阴影，轮廓光突出边缘，打造出立体而鲜明的画面。分区布光则根据场景的不同区域设置光线，营造出丰富的层次感。背景光和环境光则用于打造背景氛围，使画面真实立体。而特殊效果光，如逆光、侧光、顶光等，能够创造出独特而奇幻的视觉效果，为影视制作增添无限创意与可能。不同的影视剧作品会根据其风格和需求采用不同的布光方式，例如注重真实感和自然光线的运用，或者采用夸张和艺术化的布光手法。接下来将着重介绍几种布光方法。

1. 单灯布光法

单灯布光法（见图3-10）是一种简单而有效的摄影布光方法，通常使用一盏灯照亮被拍摄对象。以下是几种常见的单灯布光法。

图 3-10　单灯人像拍摄效果（李奇 摄）
（光圈：F2.8 快门 1/200 秒 ISO500）

（1）剪影光。将灯光放置在被拍摄对象的背后，使其背景被照亮，而被拍摄对象则处于黑暗中，形成一个清晰的剪影效果。这种布光方法适用于突出被拍摄对象的轮廓和形状，常用于拍摄人像、建筑、动物等。

（2）分割光。将灯光放置在被拍摄对象的侧面，使其一半被照亮，另一半处于阴影中。这种布光方法可以突出被拍摄对象的立体感和层次感，常用于拍摄人像、静物等。

（3）蝴蝶光。将灯光放置在被拍摄对象的正前方，由上向下45°方向投射到人物的面部，使其在鼻子下方形成一个蝴蝶形状的阴影。这种布光方法可以使被拍摄对象的脸颊看起来更加瘦小，常用于拍摄女性人像。

（4）伦勃朗光。将灯光放置在被拍摄对象的侧面，使其在暗部脸颊上形成一个三角形的光块。这种布光方法可以突出被拍摄对象的眼神和表情，常用于拍摄人像等。

（5）轮廓光。将灯光放置在被拍摄对象的背后或侧面，使其轮廓被照亮。这种布光方法可以突出被拍摄对象的轮廓和形状，常用于拍摄人像、建筑、动物等。

（6）逆光。将灯光放置在被拍摄对象的背后，使其完全被照亮。这种布光方法可以营造出一种朦胧的感觉，常用于拍摄女性人像。

（7）显宽光。将灯光放置在被拍摄对象的侧面，使其受光面积增大。这种布光方法可以使被拍摄对象看起来更加宽阔，常用于拍摄男性人像。

（8）显瘦光。将灯光放置在被拍摄对象的侧面，使其受光面积减小。这种布光方法可以使被拍摄对象看起来更加瘦小，常用于拍摄女性人像。

2. 双灯布光法

双灯布光法（见图3-11）通常使用两盏灯照亮被拍摄对象。以下是几种常见的双灯布光法。

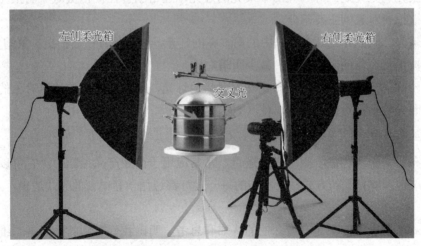

图3-11 常用双灯布光

（1）双侧光。将两盏灯分别放置在被拍摄对象的两侧，使其面部被均匀照亮。这种布光方法适用于拍摄人像、静物等。

（2）45°侧光。将两盏灯分别放置在被拍摄对象的45°侧面，使其面部形成明暗对比。这种布光方法可以突出被拍摄对象的立体感和层次感，常用于拍摄人像、静物等。

（3）前后光。将一盏灯放置在被拍摄对象的正面，另一盏灯放置在被拍摄对象的背后，使其前后都被照亮。这种布光方法可以营造出一种立体感和层次感，常用于拍摄人像、静物等。

3. 三灯布光法

三灯布光法（见图3-12）通常使用三盏灯照亮被拍摄对象。以下是几种常见的三灯布光法。

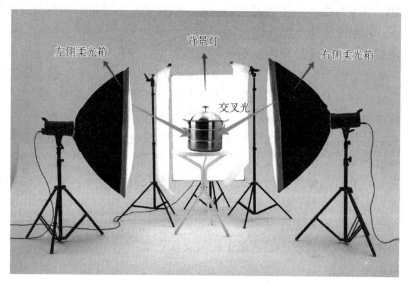

图3-12 常用三灯布光

（1）主光。主光是三灯布光法中最亮的灯光，通常放置在被拍摄对象的正面或侧面，用于照亮被拍摄对象的主要部分。

（2）辅光。辅光是三灯布光法中的第二亮的灯光，通常放置在被拍摄对象的另一侧面，用于照亮被拍摄对象的阴影部分，减少明暗对比。

（3）轮廓光。轮廓光是三灯布光法中最暗的灯光，通常放置在被拍摄对象的背后或侧面，用于照亮被拍摄对象的轮廓，使其更加突出。

4. 分层布光法

分层布光法是一种进阶版的光线逻辑，常常应用于商业产品摄影中。它可以帮助摄影师更加系统地理解打光的方式，让所布的每一盏灯都遵循一套缜密的光线逻辑，互不干扰，相互衬托。

（1）对所要表现的画面有概念性的认知和思考，明确我们看到的画面是二维的，需要在视觉上有一个三维的转换，对不同的光线描绘出不同的画面位置。

（2）对拍摄主体按照由前到后、由左到右、由后至前的顺序，一层一层地精细叠加光线。

（3）根据产品的质感和做工细致地表现出产品的质感。

在实际应用中，多灯或分层布光法需要根据拍摄场景、拍摄对象、拍摄目的等因素进

行灵活调整，以达到最佳的拍摄效果。同时，还需要注意灯光的强度、角度、颜色等参数的设置，以及灯光之间的相互配合和影响。

3.2 构图与景别

3.2.1 图像构成的起源与发展

图像构成可以追溯到古代艺术的起源。在古代文明中，人们通过绘画、雕塑和建筑等形式表达他们的观点和情感。这些艺术形式中的构图原则和技巧为后来的图像构成奠定了基础。

在古希腊和古罗马时期，艺术家们开始研究和实践对称和比例的原则。他们通过对人体和建筑的研究，发展出了对称和黄金分割等构图技巧。这些技巧被广泛应用于绘画和雕塑中，为艺术作品带来了平衡和和谐的美感。

黄金分割原理（见图 3-13）的由来可以追溯到古希腊时期。古希腊数学家和哲学家毕达哥拉斯首次提出了这个概念。毕达哥拉斯和他的学派相信，自然界中存在着一种神秘的比例关系，这种比例关系被称为黄金比例或黄金分割。黄金分割比例是指将一条线段分为两部分，使整体长度与较长部分的长度之比等于较长部分与较短部分的长度之比。这个比例通常被表示为 1∶1.618（约等于 0.618）。毕达哥拉斯和他的学派认为，这个比例是最具有美感和和谐的比例之一，可以在自然界和艺术中找到。

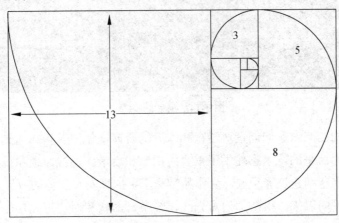

图 3-13 黄金分割

在古希腊艺术中，黄金分割原理被广泛应用于建筑、雕塑和绘画等领域。古希腊建筑师和雕塑家通过运用黄金分割原理创造出宏伟和优雅的建筑作品和雕塑作品。古希腊画家也通过黄金分割原理构图，使画面更具有美感。

至今，黄金分割原理仍然被广泛应用于绘画、摄影和设计等领域。它被认为是一种有效的构图技巧，可以帮助艺术家和设计师创造出具有吸引力和美感的作品。黄金分割原理的由来和应用不仅丰富了艺术的表现手法，也为我们提供了一种理解和欣赏艺术作品的视

觉框架。

在文艺复兴时期，艺术家们对图像构成的研究取得了重大突破，特别是在透视和深度方面。透视是一种通过线性透视和空间透视创造出深度和立体感的技巧，它在文艺复兴时期得到了广泛的应用。

伟大的艺术家达·芬奇（Leonardo da Vinci）是文艺复兴时期对透视研究做出重要贡献的人物之一。他在他的著作《绘画论》中详细讨论了透视的原理和应用（见图3-14）。达·芬奇认为，透视是一种模拟人眼视觉的技巧，可以创造出更加真实和立体的画面效果。他通过对光线、阴影和远近关系的研究，将透视应用于他的绘画作品中，使画面更具现实感和立体感。

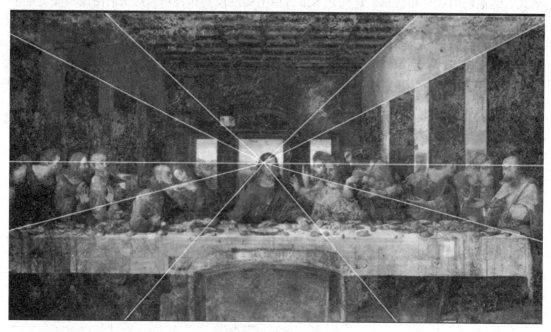

图 3-14　最后的晚餐

文艺复兴时期的艺术家们通过对透视和深度的研究，使图像构成达到了新的高度。他们的论述和实践为后来的艺术家提供了重要的指导和启示。透视原理和技巧至今仍然被广泛应用于绘画、雕塑和建筑等领域，为作品带来了更加真实和立体的效果。

自摄影技术发明以来，摄影师们对光线、线条、形状和对比等元素的关注和研究成为摄影构图的重要方面。光线是摄影中最基本的元素之一，它可以影响照片的氛围、明暗对比和色彩效果。

著名摄影师亨利·布列松说："摄影是捕捉光线的艺术。"他注重捕捉自然光的变化和光影的效果，通过合理运用光线创作独特的作品。形式是指在视觉艺术中，通过点、线、面、体、色彩、质感等基本元素的组合和运用，创造出具有独特形态和结构的艺术表现。形式是视觉艺术作品的基础，它决定了作品的外观、结构和整体效果。

随着科技的进步，数字图像处理和计算机生成图像的出现为图像构成带来了新的可能

性，艺术家和设计师可以通过数字工具调整和优化图像的构图，创造出更加复杂和有创新性的视觉效果。

3.2.2 摄影形式要素分析

点扮演着引导视线、创造重点和对比、表达概念和情感的角色。通过点的形状、大小、颜色和位置的变化，摄影师可以传达出不同的语义和意义。点的存在可以突出主题或主体，表达节奏和动感，以及创造空间感和层次感，从而丰富了视觉艺术作品的表现力和视觉效果。

线扮演着引导视线、创造结构和形态、表达动感和节奏的角色。通过线的方向、曲线和长度的变化，摄影师可以传达出方向感、运动感、情绪和氛围等语义。线的存在可以引导观众的视线，创造出视觉上的动态效果，以及为作品赋予独特的风格和情感表达。

面扮演着塑造形状和结构、创造平面感和空间感、表达纹理和质感的角色。通过面的形状、大小、颜色和纹理的变化，摄影师可以传达出稳定与平衡、情绪与氛围等语义。面的存在可以塑造作品的形态和结构，创造出平面感或深度感，以及增强作品的触感和观感。

体扮演着塑造立体感和体积、创造空间感和深度感、表达质感和触感的角色。通过体的形状、大小、位置和质感的变化，摄影师可以传达出实体和物质、力量和稳定等语义。体的存在可以塑造作品的立体感和体量感，创造出具有深度和层次感的空间，以及增强作品的触感和观感。

色彩的分类可以从多个角度进行，例如色相、明度和饱和度等。不同的颜色在视觉上会给人带来不同的感受和情绪传达。例如，红色通常与激情、力量和活力相关联，蓝色通常与冷静、平静和信任相关联，黄色通常与快乐、活力和温暖相关联，绿色通常与自然、平和和健康相关联，紫色通常与神秘、浪漫和奢华相关联，橙色通常与活力、创造力和温暖相关联，等等。这些感受和情绪传达可以根据文化和个人经验而有所不同，但色彩在视觉艺术中的重要性是不可忽视的。

在摄影创作中，质感是指通过光线、纹理、阴影等元素的运用，使照片呈现触感或观感上的质感特征。质感在摄影中扮演着重要的角色和功能，它可以增强照片的真实感和立体感，使观者能够更好地感受到被拍摄主体的表面特征和质地。质感在摄影创作中起着丰富照片表现力的作用，通过合理运用光线、纹理和阴影等元素，可以使照片更加生动、真实，并传达出特定的情感和主题。

形式基础是视觉艺术创作的基石，它涉及构图、布局、比例、对称、重复、平衡等方面的原则和技巧。在摄影或平面设计等学科中，运用和组合点、线、面等基本元素，可以创造出具有艺术感和视觉冲击力的作品。

3.2.3 摄影构图的基本类型

构图是指在摄影中组织和安排图像元素的过程，它决定了照片的视觉效果和表现力。

构图的基本类型有许多,其中一些常见的包括:井字构图、三分法构图、黄金分割构图、对称构图、X形构图、对角线构图、S形构图、边框构图、紧凑式构图等。

1. 井字构图

井字构图(见图3-15)是一种在摄影、绘画、设计等艺术形式中经常使用的构图手段,是摄影最基本的原则之一。在这种方法中,摄影师需要将场景用两条竖线和两条横线分割,这样就可以得到4个交叉点,再将需要表现的重点放置在4个交叉点中的任一个即可。井字构图法适用于任何类型的照片,包括从风景到肖像以及介于两者之间的任何照片。

图3-15 井字构图法(袁臣辉 摄)

(光圈:F4 快门 1/500 秒 ISO 250)

2. 三分法构图

三分法构图(见图3-16)常用于拍摄风景。它是指将画面分成三等分,然后将主要元素放置在其中一条分割线上或者两条分割线的交叉点处,以创造出一种平衡、吸引人的构图。在使用三分法拍摄风景时,可以将地平线放置在三分线之一的位置,以突出天空的辽阔或地面景物的壮观。例如,如果天空比较好看,可以将地平线放在下三分线处,让更多的天空出现在画面中;如果地面景物比较有特色,可以将地平线放在上三分线处,突出地面的细节。

图 3-16　三分法构图（袁臣辉 摄）

（光圈：F4 快门 1/500 秒 ISO 320）

3. 黄金分割构图

黄金分割构图（见图 3-17）是一种非常重要的构图原则。它是一种比例关系，将画面分为两个部分，其中一个部分相对较大，另一个部分相对较小。黄金分割点是画面中的特定位置，通常是两个部分的交叉点。在构图中使用黄金分割可以创造出更具吸引力和平衡感的照片。

图 3-17　黄金分割构图（孙大为 摄）

（光圈：F4 快门 1/40 秒 ISO 400）

4. 对称构图

对称构图（见图 3-18）是一种常见且具有独特魅力的构图方式。它通过在画面中呈现对称的元素或形态，营造出一种平衡、稳定和和谐的视觉效果。这种构图方式常常给人以整齐、庄重和有序的感觉。在建筑摄影中，对称构图被广泛应用。例如，拍摄具有对称结构的宫殿、教堂或其他宏伟建筑时，能够展现出它们的庄严和气势。人像摄影中，也可以利用对称构图营造一种庄重和正式的氛围。

图 3-18 对称构图（袁臣辉 摄）
（光圈：F8 快门 1/500 秒 ISO 640）

5. X形构图

X形构图（见图3-19）中的线条、影调按X形布局，透视感强，有利于把人们的视线由四周引向中心，或景物具有从中心向四周逐渐放大的特点。

图3-19　X形构图（李奇 摄）

（光圈：F4 快门 1/40 秒 ISO 400）

6. 对角线构图

对角线构图（见图3-20）是一种能赋予画面活力与动态感的构图方式。它将主体或关键元素沿对角线布置，从而构建出一条对角线状的视觉引导线。如此构图具有诸多益处。其能增添动态感，使画面仿佛充满活力。它还能引领观者的视线沿着对角线移动，牢牢吸引他们的注意力。同时，对角线构图可以营造出令人紧张与兴奋的氛围，让画面更具张力。

图 3-20 对角线构图（李奇 摄）

（光圈：F2.8 快门 1/800 秒 ISO 250）

7. S 形构图

S 形构图（见图 3-21）中的线条如同一条引导线，自然而然地引领观者的目光，使他们的注意力集中在画面上。通过运用 S 形构图，可以增加画面的深度和层次感，让整个场景更加丰富和立体。在人像摄影中，人体的曲线可以借助 S 形构图突出，展现人物的身姿和魅力。

图 3-21 S 型构图（李奇 摄）

（光圈：F2.8 快门 1/200 秒 ISO 180）

自然景观是 S 形构图的理想题材，例如蜿蜒的河流、起伏的山脉以及茂密的森林等。道路和小径，如公路（见图 3-22）、乡间小路等，也能通过这种构图展现出其独特的美感。

图 3-22　S 型构图（孙大为 摄）

（光圈：F4 快门 1/80 秒 ISO 8000）

8. 边框构图

边框构图（见图 3-23）是通过利用画面中存在的边框元素进行构图的一种方式。这种构图能够明确画面的范围，将观者的视线聚焦于框内的主体。边框营造出一种局限性，突出了主体的重要性与特殊性。边框的形式多种多样，它可以是自然形成的，如窗户、门、栅栏或者树枝；也可以是人为设置的线条或形状。这些边框元素除了构建构图，还能为画面增添故事感与氛围。

图 3-23　边框构图（李奇 摄）

（光圈：F2.8 快门 1/250 秒 ISO150）

9. 紧凑式构图

紧凑式构图（见图 3-24）将景物主体以特写的形式加以放大，使其以局部布满画面，具有紧凑、细腻、微观等特点。常用于人物肖像、显微摄影，或者表现局部细节。对刻画人物的面部往往能达到传神的效果，令人难忘。

图 3-24　紧凑式构图（李奇 摄）

（光圈：F2.8 快门 1/1600 秒 ISO50）

人像摄影中的构图也有其独特的技巧。一些经典的人像构图包括：眼线构图，将人物的眼睛放置在画面的黄金分割点上，突出眼睛；环境构图，将人物置于特定环境中，利用环境元素丰富画面背景，并传达更多的故事和情感；视线引导构图，通过人物的视线方向引导观众的目光，营造更具张力和互动感的照片。

最后，不同的拍摄条件下需要调整构图以适应环境和主题。在室内拍摄中，我们可以利用家具、窗户等元素构图；在风景摄影中，选择合适的前景和背景元素创造有层次感的构图；而在运动摄影中，我们可以通过构图技巧表现运动的速度和力量感。

3.2.4　不同景别的特点与选择

在摄影和电影制作中，景别划分是一种常用的技术。

在摄影中，常见的景别划分包括远景、中景和近景。远景通常指拍摄范围较广的场景，可以展示环境的整体特点和背景信息。中景则接近被拍摄对象，可以呈现主体的整体状态。而近景则更加接近被拍摄对象，可以突出主体的细节和特征。

景别划分（见图 3-25）在拍摄时的应用非常广泛。它可以帮助摄影师或电影制作人更好地组织和规划拍摄过程，确保拍摄到所需的画面效果，并且有助于后期制作中的编辑和

剪辑。通过选择合适的景别划分，可以突出主题、创造氛围、传达情感，并且给观众带来更好的观赏体验。

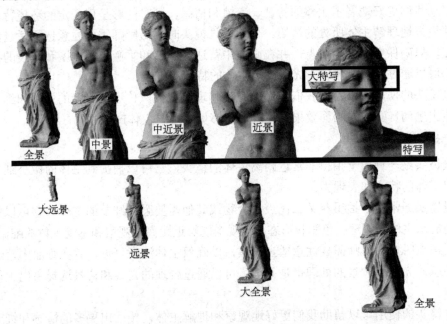

图 3-25　人物不同景别与画面关系对比

1. 远景镜头

远景镜头是一种用于拍摄远处景物或广阔场景的镜头。它的主要特点是具有较长的焦距，可以捕捉到远处的景物，并展现广阔的视野。

远景镜头常用于拍摄风景、城市全景、自然景观或大规模活动等。它可以帮助我们传达出开阔、宏伟的感觉，让观众感受到广阔的空间和壮丽的景色。

使用远景镜头时，摄影师需要注意选择合适的景深和构图，以确保远处的景物清晰可见，并在画面中营造出层次感和平衡感。此外，光线和天气条件也会对远景镜头的效果产生影响，因此摄影师需要灵活应对，选择最佳的拍摄时机。

2. 全景镜头

全景镜头是一种特殊的镜头，它具有广角视野，可以捕捉到更宽广的画面范围。全景镜头的主要特点是能够拍摄出更广阔的视野，将更多的环境背景纳入画面。

全景镜头常常用于拍摄广阔的场景，例如城市全景、风景、室内空间或人群活动等。它可以帮助我们展示更多的细节和环境，让观众产生更加真实和身临其境的体验。使用全景镜头时，摄影师需要注意构图和透视关系，以确保画面的平衡和视觉效果。全景镜头通常具有较大的景深，可以使整个画面保持清晰，但也需要注意避免过度变形或失真的情况。

全景镜头的拍摄需要一定的技巧和经验，同时需要考虑光线、天气和环境等因素。在后期处理时，可以使用特殊的软件或技术拼接和处理全景照片，以获得更好的效果。

3. 中景镜头

中景镜头是一种常用于拍摄中距离主体的镜头，它可以捕捉到主体的细节和特点，同

时能够展示一定的环境背景。

中景镜头通常用于拍摄人物肖像、建筑物、小型活动或者需要突出主体细节的场景。它可以帮助我们更好地展示主体的特征、表情和情感，同时能够呈现一定的环境背景，使观众能够更好地理解主体所处的情境。使用中景镜头时，摄影师需要注意选择适当的焦距和对焦点，以确保主体清晰可见，并在画面中营造层次感和平衡感。构图和光线的处理也是关键，可以通过合理的角度和光线突出主体的特点和细节。

中景镜头的使用可以帮助我们更好地观察和理解主体，传达出更多的情感和细节。它可以创造出生动、真实的画面效果，使观众能够更好地与主体产生共鸣。

4. 近景镜头

近景镜头是一种用于拍摄非常近距离主体的镜头，它可以捕捉到主体的微小细节和纹理，突出主体的特点和表现力。

近景镜头通常用于拍摄花朵、昆虫、食物或其他需要强调细节的主体。它可以帮助我们更好地展示主体的纹理、色彩和形态，让观众能够近距离地观察和感受主体的细微之处。使用近景镜头时，摄影师需要注意适当对焦，以确保主体清晰可见，并在画面中营造层次感和平衡感。光线和背景的处理也是关键，可以通过合理的光线和背景选择突出主体的细节和特点。

近景镜头的使用可以帮助我们更好地观察和理解主体，传达出更多的情感和细节。它可以创造出令人印象深刻的视觉效果，使观众能够更加亲近主体，感受到主体的微小之美。

5. 特写镜头

特写镜头是一种用于拍摄主体的极近距离的镜头。特写镜头可以捕捉到主体的微小细节，突出主体的特点和表情。

特写镜头通常用于拍摄人物的面部特写，以展现他们的表情、眼神和情感。它也可以用于拍摄物品的细节，例如食物、珠宝或其他需要强调细节的物体。通过特写镜头，我们可以创造出令人印象深刻的视觉效果，使观众更加亲近主体，感受到更多的情感和细节。特写镜头常常被用于电影、纪录片、广告和肖像摄影等领域。

在使用特写镜头时，摄影师需要注意适当对焦，以确保主体清晰可见。此外，摄影师还需要考虑光线、构图和背景等因素，以创造出令人满意的画面效果。特写镜头可以帮助我们更好地观察和理解主体，传达出更多的情感和细节。

在实际拍摄中，我们可以根据拍摄的目的和所要表达的意图选择不同的镜头划分。通过合理运用远景、全景、中景和近景，我们可以创造出丰富多样的画面效果，以更好地传达我们想要表达的主题和情感。

3.3 摄像运镜方式与技巧

摄像，又称摄影、录像或拍摄，数字摄像是指使用摄像机或其他摄像设备捕捉图像或视频的过程。它是一种通过光学原理和电子技术将现实世界的景象转化为数字信号或模拟信号的技术。在摄像过程中，摄像机通过光学透镜将光线聚焦在感光元件上，感光元件根

据光线的强度和颜色产生电信号。这些电信号经过处理和编码后，被记录为数字图像或视频文件。

摄像可以应用于许多领域，包括影视制作、新闻报道、虚拟制片、TVC广告与信息流宣传、纪录片制作、婚礼影像等。它不仅可以记录静态的图像，还可以捕捉动态的视频，记录下时间和空间上的变化。

摄像技术的发展使得人们能够高质量地记录和呈现视觉内容。随着科技的进步，摄像设备的性能不断提升，包括高清分辨率、高帧率、全景拍摄、慢动作等功能，为人们带来更加丰富和多样的拍摄体验。后期制作阶段还可以对拍摄的素材进行剪辑、调色、特效处理等，进一步提升作品的质量和表现力。摄像将现实世界转化为视觉媒介，为人们提供了记录、表达和分享视觉内容的手段，成为现代数字艺术创作中不可或缺的一部分。

影像拍摄运镜方式中常见的技巧有推拉、摇移、升降、跟甩、晃动和抖动镜头等。这些技术可以帮助电影制片人和摄影师在拍摄过程中创造出不同的视觉效果和情感体验。

3.3.1 推拉、摇移、升降镜头的运用

Tips：

影像起落幅是拍摄运动镜头时不可或缺的元素，其中起幅作为运动镜头起始的静止画面，而落幅则是镜头结束时静止的画面。起幅和落幅在影视制作中发挥着多重作用：它们不仅有助于观众适应画面的变化，减少视觉上的不适感；还能突出画面中的主体和重要信息，吸引观众的注意力；合理运用起幅和落幅能增强画面的节奏感，使影片更加流畅；同时，通过画面构图和长度的调整，起幅和落幅还能传递出特定的情感和氛围，帮助影片更好地表达主题。在拍摄时，需要注意起幅和落幅的构图、长度和稳定性，以确保画面质量。而根据拍摄意图和故事表达的需要，灵活运用起幅和落幅更能为影片增添艺术感染力。

1. 镜头的推拉

推拉（见图3-26）是指摄像机在固定位置上前后移动，这种技术可以用来强调或突出某个场景中的特定元素。通过推拉，我们可以改变观众对画面的焦点和视角，从而增强情感的表达。

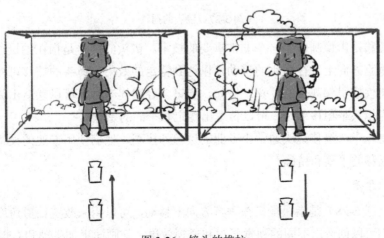

图3-26 镜头的推拉

镜头的推拉是电影制作中常用的一种技术手法,它可以通过改变镜头的焦距调整画面的大小。推拉镜头可以用来强调特定的细节或者改变观众对场景的感知。

当镜头推近时,画面会逐渐放大,使得观众能够更加聚焦于被放大的对象或者人物。这种推进的效果可以用来突出重要的情节或者表达角色的情感状态。例如,在一部惊悚片中,当主人公发现了一些重要线索时,镜头推近可以增加观众的紧张感和焦虑感。相反,当镜头拉远时,画面会逐渐缩小,展示更广阔的环境或者场景。这种拉远的效果可以用来展示整体的情境或者强调角色在大环境中的位置。例如,在一部冒险片中,当主人公置身于壮丽的自然风景中时,拉远的镜头可以增加宏大感和震撼力。

镜头的推拉是导演和摄像师的创作选择,可以根据情节需要和艺术效果运用。它可以通过改变焦距、镜头选择和运动来实现。这种技术手法可以帮助观众更好地理解故事,增强情感共鸣,并且为电影创作带来更多的视觉变化和动态感。

2. 镜头的摇移

摇移(见图3-27)是指摄像机在水平方向上移动,这种技术可以用来跟随角色或物体的运动,营造出一种动感和连贯性。摇移可以使观众感受到场景的变化和角色的移动,增加观影的沉浸感。

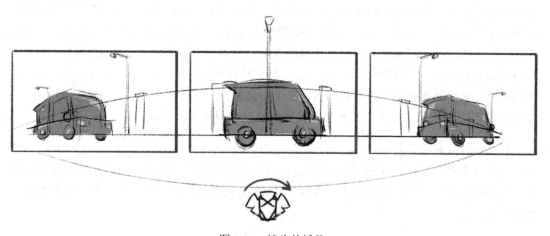

图3-27 镜头的摇移

镜头的摇移是影像制作中一个非常重要的技术。镜头的摇移是指在拍摄过程中,摄像机在水平或垂直方向上进行微小的移动,以达到特定的效果。镜头的摇移可以用来传达情感、增强戏剧性或引起观众的注意。例如,当镜头轻微摇动时,可以营造出紧张或不稳定的氛围。而当镜头平稳移动时,可以传达出稳定和平静的感觉。

在电影制作中,摇移镜头通常由专业的摄像师控制。他们使用专业的设备,如稳定器或云台确保摇移的平稳和精确。

3. 镜头的升降

升降(见图3-28)是指摄像机在垂直方向上移动,可以用来改变拍摄角度和视角。通过升降,我们可以创造出不同的视觉层次和透视效果,使画面更加生动和有趣。

图 3-28　镜头的升降

镜头升降是指在电影制作或摄影过程中,通过调整摄像机的高度改变拍摄角度和视角,以创造出不同的视觉效果和情感体验。例如,当镜头从低处向上升起时,可以给人一种崇高、庄严的感觉,常用于强调角色的力量或重要性。相反,当镜头从高处降低时,可以给人一种压迫感或脆弱感,常用于表现角色的无助或卑微。

在电影制作中,镜头升降通常是由专业的摄像师或摄像团队完成的。他们会使用各种设备,如云台、起重机或无人机,来实现镜头的升降。这些设备可以帮助他们精确地控制镜头的高度和移动速度,以达到预期的效果。

Tips:希区柯克镜

希区柯克镜是一种结合摄像技巧,通过在镜头向前或向后移动的同时,相机进行变焦放大或缩小,从而达到主体不变但背景透视感改变的效果。这种技巧可以营造出空间扭曲的惊悚氛围,常用于纵深感较强或拍摄主体与背景有强烈反差的拍摄场景。在拍摄过程中,需要注意控制镜头的稳定不晃动,同时保持变焦速度匀速,以确保拍摄效果。此外,选择具有延伸感的背景环境,可以使画面主体和背景之间的纵深感得到明显加成,拍摄效果更佳。

3.3.2　跟甩、晃动与旋转镜头

1. 跟镜头

跟在影视制作中特指跟踪拍摄(见图 3-29),即摄像机紧随被拍摄对象进行移动拍摄(见图 3-30)。跟摄的方式多种多样,除了常见的跟移,还有跟摇、跟推、跟拉、跟升、跟降等多种形式。这些拍摄手法是将跟摄与拉镜头、摇镜头、移镜头、升镜头、降镜头等二十多种不同的拍摄方法巧妙地结合在一起,实现同时进行的效果。

跟摇是指在跟踪拍摄的过程中,摄像机同时进行摇镜头的动作,使画面能够在水平或垂直方向上进行摇动,增加画面的动感和视觉冲击力;跟推则是在跟踪拍摄的同时,摄像机向前推进,使被拍摄对象在画面中逐渐放大,突出其重要性和细节;跟拉则是摄像机在跟踪拍摄的同时向后拉远,展现被摄对象的整体环境和背景;跟升和跟降则是在跟踪拍摄的过程中,摄像机进行上升或下降的运动,使画面呈现高低不同的视角,从而展现不同的视觉效果和情感体验。

图 3-29　镜头水平方向跟踪被摄物

图 3-30　镜头纵深方向跟踪被摄物

2. 甩镜头

甩镜是指摄像机在水平或垂直方向上突然移动,运动方向与原本运动趋势相反,以创造出一种快速而戏剧性的效果。甩镜可以用来表达紧张、震撼或突发事件等情感,给观众带来强烈的视觉冲击。

甩镜头是一种常用的拍摄技巧,它可以通过快速移动摄像机传达紧张、戏剧性或引人注目的效果。这种技术可以在电影、电视剧和广告等媒体中经常看到。甩镜头可以帮助观众更好地体验故事情节,增强视觉冲击力。

这些运镜方式在电影、电视剧和广告等影像制作中都有广泛的应用。它们可以帮助导演和摄像师传达故事情节、表达情感和创造独特的视觉风格。不同的运镜方式可以根据具体的情境和需要进行选择和组合,以达到最佳的效果。

3. 晃动镜头

晃动旨在通过故意使摄像机进行不规律、非线性的移动营造一种紧张、真实的氛围。这种拍摄技巧常常在需要展现紧张刺激、动荡不安的场景时得到应用,它能够有效地增强画面的动感和视觉冲击力,使观众身临其境地感受到影片所传达的紧张氛围。

晃动镜头的运用并非无章可循,它需要摄像师根据剧情和场景的需求,精心设计晃动的幅度、频率和方向。此外,晃动拍摄还能够为影片增添一种真实感,通过巧妙的晃动,

摄像师可以将观众带入一种高度紧张、心跳加速的状态，使其更加投入地关注影片的发展。

然而，晃动拍摄也需要注意适度。过度的晃动可能会让观众感到头晕目眩，影响观影体验。因此，在使用晃动拍摄时，摄像师需要掌握好晃动的程度和节奏，确保画面既能够营造紧张的氛围，又能够保持观众的舒适度。

4. 旋转镜头

旋转，指的是摄像机围绕被拍摄主体进行圆周运动的拍摄方式。这种拍摄手法不仅为观众带来了全新的视觉体验，更能够突出被拍摄主体的核心地位，加深观众对其的印象。

在实施旋转拍摄（见图3-31）时，摄像师需要精准地控制摄像机的旋转速度和角度，确保画面流畅且稳定。通过巧妙的旋转，被摄主体能够在画面中展现立体感和动态美，从而吸引观众的眼球。同时，旋转拍摄还能够营造出一种强烈的视觉冲击力，使画面更加生动、有趣。

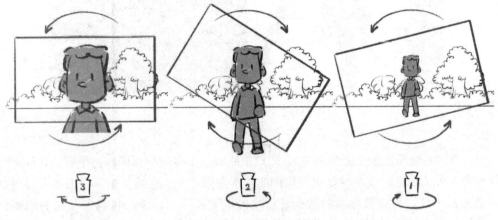

图3-31 旋转镜头

旋转拍摄的运用场景十分广泛。无论是拍摄人物、动物还是风景，都可以通过旋转拍摄展现其独特的魅力。例如，在拍摄人物时，摄像师可以通过旋转拍摄展现人物的全身姿态和动作，使观众能够更加全面地了解人物的形象。在拍摄风景时，旋转拍摄则可以展现风景的层次感和立体感，使画面更加具有空间感。

此外，旋转拍摄还可以与其他拍摄手法相结合，产生更加丰富多样的画面效果。例如，可以将旋转拍摄与推镜头、拉镜头等手法相结合，使画面在旋转的同时进行远近、大小的变化，从而营造更加令人震撼的视觉效果。

当然，这只是一小部分运镜方式的介绍，还有其他更多的技术和方法可以用来丰富影像拍摄的表现手法。

3.3.3 摄像要领

摄像的基本要领可以概括为"稳、平、准、匀、清"，下面是对每个要领的详细解释。

1. 稳

稳是摄像的基本功，它要求摄像师在拍摄过程中保持画面稳定，避免产生晃动或抖动。

这种稳定性不仅影响画面的视觉效果，更直接关系到观众对影片的接受度和观看体验。为了实现画面的稳定，摄像师可以采用三脚架、手持稳定器（见图3-32）等辅助设备，它们可以有效地抵消手部的不自觉抖动。此外，摄像师还可以通过调整自身的拍摄姿势和呼吸方法使身体保持稳定，从而进一步确保画面的稳定性。这种对稳定性的追求，是摄像师对技艺精益求精的体现，也是为观众提供高质量视觉享受的基础。

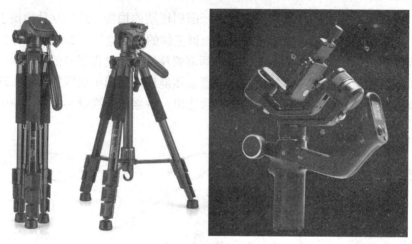

图3-32　三脚架与手持稳定器

2. 平

平，指的是画面水平（见图3-33），即地平线或水平线应与画面保持平行。这种平行性不仅符合人眼的视觉习惯，也是画面构图的基本原则之一。在拍摄时，摄像师需要时刻注意画面的水平性，可以寻像器的边框、景物的地平线等为参考，以确保画面的平衡和稳定。保持画面水平不仅有助于提升影片的视觉效果，更能给观众带来一种舒适、和谐的观看体验。

图3-33　画面与地平线保持平行（李奇 摄）

（光圈：F2.8 快门 1/400 秒 ISO100）

3. 准

准，涵盖了构图准确、曝光准确和拍摄意图明确等多个方面。在构图方面，摄像师需要遵循审美原则，合理安排画面中的元素，突出主体，营造具有层次感和空间感的画面效果。在曝光方面，摄像师需要根据光线条件和拍摄需求调整摄像机的光圈、快门等参数，以获得合适的曝光效果。同时，摄像师还需要在拍摄前明确自己的拍摄意图，即想要通过画面传达给观众什么样的信息和情感。这种明确性有助于摄像师在拍摄过程中保持清晰的思路，确保画面的针对性和表现力。

4. 匀

匀，是指镜头运动要匀速，即推拉摇移等动作的速度应保持一致。这种匀速性有助于保持画面的节奏感和连贯性，避免出现忽快忽慢的情况，影响观众的观看体验。为了实现镜头的匀速运动，摄像师需要熟练掌握摄像机的操作技巧，通过调整摄像机的运动速度和方向使画面呈现流畅、自然的效果。同时，摄像师还需要根据剧情和场景的需求灵活调整镜头的运动速度和节奏，以达到最佳的视觉效果。

5. 清

清，意味着画面清晰，这是摄像的基本要求之一。清晰的画面能够准确地呈现被拍摄对象的细节和特征，使观众能够清晰地看到画面的内容。为了实现画面的清晰，摄像师需要确保光线照度适中，避免过暗或过亮的光线影响画面的清晰度。同时，摄像师还需要注意聚焦的精准性，确保画面的主体清晰、轮廓分明。此外，选择合适的摄像机和镜头也是实现画面清晰的关键因素。通过这一系列措施的实施，摄像师可以确保画面的清晰度，为观众提供高质量的视觉享受。

第 3 章课件

第 3 章习题

第 3 章素材

第 4 章 影像创作及其应用

4.1 摄影作品分类

本节将会按照拍摄题材、拍摄手法、艺术风格对摄影作品进行分类。一件作品可以同属于多个分类,视个人观点与目的的不同而不同。本章在介绍不同主题摄影作品的同时,还会介绍摄影前期的准备工作、中期注意事项、后期调整等。

4.1.1 按拍摄题材分类

按照拍摄题材分类摄影可以分为风光摄影、人像摄影、产品摄影、艺术摄影等。

1. 风光摄影

风光摄影专注于捕捉并呈现自然界和人造环境的景观美学和宏伟。通过展示地球上的各种景观——从自然景观如山脉、森林、湖泊和河流,到人造景观如城市天际线、街道和建筑——来传达场所的感觉和氛围。风光摄影的主要目的是通过摄影师的视角展示自然或人造环境中的美丽、壮观和独特性。这种摄影类型可以分为自然风光摄影、城市风光摄影、人文风光摄影、抽象风光摄影、空中风光摄影等。

1)自然风光摄影

自然风光摄影就是一种旨在捕捉大自然景观之美的摄影形式。它涵盖了从壮观的山脉、宁静的湖泊到无垠的草原和密集的森林等各种自然场景。自然风光摄影不仅是对美的记录,也是摄影师与自然对话的过程,通过这种形式,摄影师传达对自然世界的感悟和尊重,也让我们能够有机会一览名山大川、雪域高原的精彩(见图 4-1~图 4-4)。

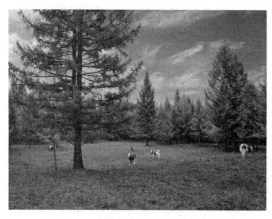

图 4-1 自然风光摄影 1(韩永灿 摄)
(光圈:F6.4 快门 1/60 秒 ISO 100)

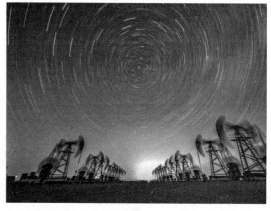

图 4-2 自然风光摄影 2(韩永灿 摄)
(光圈:F1.6 快门 120 秒 ISO 3200)

图4-3 自然风光摄影3（袁臣辉 摄）
（光圈：F8 快门 1/500 秒 ISO 200）

图4-4 自然风光摄影4（孙大为 摄）
（光圈：F5 快门 1/320 秒 ISO 125）

接下来我们将以图4-2为例，分析自然风光摄影的具体拍摄流程。

前期准备工作中，我们要确定好拍摄地点，应该选择距离城市和人口密集地区远的位置，以减少街灯和车灯等人造光源的干扰。一个理想的拍摄地点应该拥有开阔的视野，例如田野、湖边、山顶或海滩等，这些地方可以提供无阻碍的天际线和更广阔的天空。尽量选择高处拍摄，高处不仅能提供更好的视角，覆盖更广的天空，还可以减少地面上的雾气和其他视觉干扰。选择容易到达且相对安全的地点，避免因夜间视线不好发生危险。

对于星轨的拍摄，我们需要提前在相应的天文类软件和网站上查阅相关信息，规划拍摄的时间与方位。同时要考虑月相，新月或月相较小的时期是观测和拍摄星轨的最佳时间，因为月亮的光芒最弱，对星光的干扰最小。如果不可能在新月期间拍摄，也可以选择月出前或月落后的时间进行拍摄。注意关注天气情况，确保预报显示拍摄当晚天气晴朗，无云遮挡。云层可以极大地阻挡星光，影响星轨的清晰度和连续性。此外，风速也应该考虑在内，选择风速较低的夜晚可以减少设备抖动，保证曝光过程中相机的稳定。

在设备的选择上，尽量使用全画幅相机和广角镜头，如 14～24mm、f/2.8 的镜头。镜头焦距越短，视野越广，越能捕捉到更多的星星。还应携带三脚架，如有条件可以使用快门遥控器或者定时器，使用稳固的三脚架和遥控快门或定时器以避免在拍摄时震动相机。如果没有遥控器和定时器，使用与相机品牌相对应的手机App也可以对相机的拍摄进行遥控。注意携带备用电池，拍摄星轨时相机长时间开启，消耗电量大。最好带上多个备用电池，确保不会因电量不足而中断拍摄。

做好以上工作以后，我们可以进行拍摄。在拍摄时，确保相机参数正确设置是非常关键的。通过精确控制曝光时间、光圈、ISO和白平衡等参数，可以大幅提高夜空照片的质量。首先我们选择手动模式（M），完全手动控制相机设置，对焦选择为无限远。选择最大光圈，在这张照片拍摄时，我们选择了F1.6的光圈，这样可以使更多光线进入相机，增强夜间拍摄的亮度。在光照不足的环境中这尤为重要。因为是星轨拍摄，我们将快门时间设置到120秒，如果是星空拍摄，我们可以将快门设置在30秒左右。在ISO选择上，ISO 400以下通常可以保证图像质量，减少噪点。据实际光照情况适当调整，如果环境过暗，或者曝光时间过长，可适当提升ISO至800或更高，但应注意噪点的增加。这张作品就因为120

秒的长曝光将 ISO 设置到了 3200。

开始正式拍摄前，先进行几次试拍，检查星轨的效果、是否过曝以及是否有意外的光污染或移动物体（如飞机轨迹）干扰。在多张短曝光拍摄中，设置适当的间隔时间（1～5秒）可以确保设备有足够时间处理并保存数据，避免因处理速度不匹配而错过拍摄。减少触碰相机的次数，避免在长时间曝光中引入不必要的震动。

在后期工作中，我们可以通过相对应的修图软件对照片进行处理。调整曝光，确保星轨的亮度适中，避免过曝或过暗。调整白平衡和色彩饱和度，使夜空的颜色真实且引人入胜。使用曲线工具提升星轨的对比度，使其更加明显。通过锐化工具增强星轨的边缘清晰度。对图像进行噪点处理，特别是在暗部区域，以提高图像的整体质量。根据需要添加如光晕等创意效果，增加视觉冲击力。调色，增强或改变视觉风格。在全面检查图像，确保无遗漏错误后，根据需要选择合适的分辨率和格式进行输出。

2）城市风光摄影

城市风光摄影是一种聚焦于城市环境和建筑特征的摄影艺术。它不仅捕捉城市的实体结构，还描绘了城市的节奏、文化和变化。城市风光摄影能够从独特的视角展示城市的历史层次、现代性以及未来发展，从繁忙的街道到雄伟的天际线，每一帧都讲述着城市的故事（见图 4-5～图 4-8）。

图 4-5　城市风光摄影 1（李奇 摄）
（光圈：F2.8 快门 1/200 秒 ISO 1000）

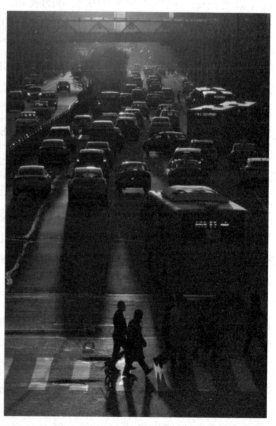

图 4-6　城市风光摄影 2（袁臣辉 摄）
（光圈：F10 快门 1/250 秒 ISO 320）

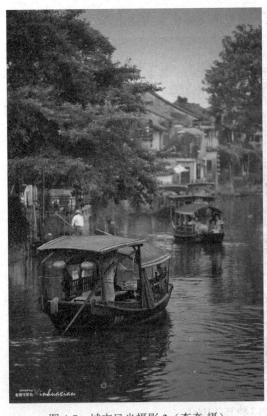 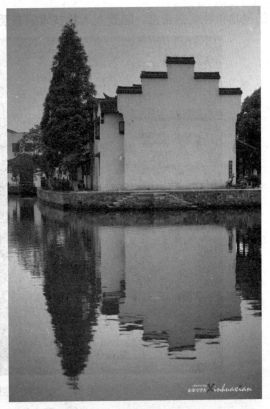

图 4-7　城市风光摄影 3（李奇 摄）　　　　图 4-8　城市风光摄影 4（李奇 摄）
（光圈：F2.8 快门 1/320 秒 ISO 125）　　　（光圈：F2.8 快门 1/400 秒 ISO 100）

接下来将以图 4-5 为例，分析城市风光摄影的具体拍摄流程。

前期准备工作中，我们要确定拍摄地点。东方明珠塔位于上海陆家嘴金融贸易区，周围是开阔的外滩，理想的拍摄地点应选择在黄浦江对岸的外滩沿岸，以便将东方明珠与上海的城市天际线一并捕捉。由于晚上的人造光线影响，需要考虑周边光源分布，通常选择日落后的时段为拍摄时间点。建议使用全画幅相机配合广角镜头，以便尽可能广泛地捕捉场景。如果追求更细节的表现，可以考虑使用长焦镜头聚焦于东方明珠塔本身。为了保证长时间曝光的稳定性，稳固的三脚架是必需的。考虑使用偏振镜或 ND 滤镜（中灰镜），以控制反射和过度曝光的区域。

在拍摄时，可以选择手动模式（M）以完全控制曝光时间、光圈和 ISO。光圈根据具体情况设定，这里选择光圈为 F2.8，以确保足够的进光量。

在后期工作中，如果原始图片曝光不足，可在后期通过调整曝光值补偿。增强图像对比度，提升细节的清晰度，尤其是天际线和建筑轮廓。夜景拍摄可能导致色温偏差，根据实际需要调整白平衡，恢复建筑和环境的真实色彩。适当增加饱和度可突出夜景的色彩效果，但需注意避免过度饱和。在调色上，红蓝色调的风格化处理进一步凸显了上海作为国际大都市的繁华。

3）空中风光摄影

空中风光摄影是使用无人机或者飞行器拍摄地面景观的一种摄影形式，它能提供独特

的视角和壮观的景象。随着无人机技术的普及，空中风光摄影变得越来越受欢迎。

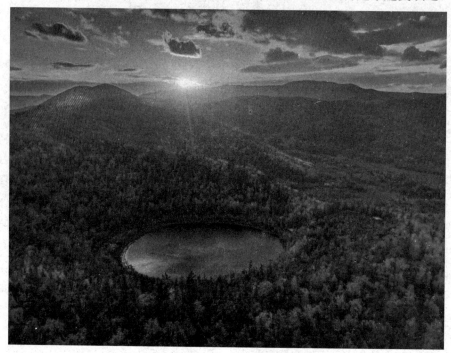

图 4-9　空中风光摄影（韩永灿 摄）
（光圈：F7.1 快门 1/13 秒 ISO 100）

接下来我们将以图 4-9 为例，分析城市风光摄影的具体拍摄流程。

在前期准备工作中，我们应该熟悉无人机的操作和相机设置，确保安全飞行。检查电池充电状态和存储卡空间。留意飞行器电量，确保有足够的电量返回。查阅当地的法律法规，确认无人机飞行的法律限制和飞行区域，保持其在视线范围内飞行，避免进入禁飞区域。规划飞行路线，考虑兴趣点和日照方向。检查天气状况，选择风速较低的时间段进行飞行。根据风光特点设置无人机相机参数，如光圈、快门速度和 ISO。利用高空视角寻找独特的构图，比如对称、领先线和图案。使用多角度拍摄，包括俯视和斜视，等等。

在拍摄技巧中，使用 GPS 定位和悬停功能进行精准拍摄。尝试多种曝光设置和拍摄模式，如全景和 HDR。

在后期调整中，调整白平衡和色温，保持风光照片色彩的自然；增强色彩饱和度，使画面更生动；根据需要调整曝光和对比度，尤其是在拍摄阴影和高光时；优化构图，如果必要的话，通过裁剪移除不需要的部分；确保图像水平，尤其是海平面或地平线；使用修图软件来堆栈、合并或进行景深合成；精细调整图像的锐度和细节，强调纹理和图案。

2. 人物摄影

人像摄影是摄影的一个重要分支，专注于捕捉人物的形象、情绪和个性。这种类型的摄影可以涵盖从正式的肖像到更自由形式的街头摄影、纪实人像等。人像摄影不仅用于记录一个人的外表，还可以更深入地探索和表达被拍摄者的个性、情绪和故事背景。人像摄影可以在各种环境中进行，从专业摄影棚到户外自然环境，甚至是人物的日常生活场景。

1）人物肖像摄影

传统肖像摄影是一种注重捕捉人物形象、表情和个性的摄影形式，通常在受控的室内或室外环境中进行。这种摄影风格致力于创造经典、端庄、美观的肖像作品，突出人物的面部特征和情感表达。

图 4-10　人物肖像摄影（李奇 摄）
（光圈：F6.3 快门 1/160 秒 ISO 100）

接下来我们将以图 4-10 为例，分析人物肖像的具体拍摄流程。

在前期准备工作中选择合适的背景，背景色与模特的皮肤颜色差别明显，有助于突出主体。可使用补光灯塑造模特的面部特征和身体轮廓，这里使用了主光源、补光和背光的组合。

在拍摄时，可使用中至小光圈（F6.3）获得清晰锐利的人像和适当的景深。快门速度（1/160 秒）足以冻结模特的任何微小动作，避免模糊。ISO 100 用于确保图像的最低噪点和最高图像质量。摄影师应多与模特进行互动交流，指导模特摆出不同的姿势，表现出自然和放松的状态。调整灯光的方向和强度，以突出模特的面部立体感。

后期调整时，对照片进行裁剪和调整，以确保模特居于合适的构图位置。调整对比度和清晰度，强调面部表情和服装纹理。之后进行黑白处理，调整不同色调的亮度，以平衡黑白。然后增强或减弱照片的特定部分，例如使背景更加淡化，让观众的注意力集中在模特上。最后，对照片进行最终的全面检查，确保没有灰尘、污点或其他不希望出现的元素。考虑输出需求，应该确保图像分辨率足够高。

2）环境人像摄影

环境人像摄影是一种将人物置于其日常或特定环境中，利用周围环境增强人物肖像的情感深度和叙事力的摄影形式。这种风格的摄影不只是展示人物的外貌，更通过环境的交互揭示人物的个性、生活方式或职业身份。环境人像摄影超越了传统肖像摄影的范畴，通过融合人物与其所处的环境讲述一个更为丰富的故事。这种摄影方式让观者能够通过图像感受到人物的生活背景和情境氛围。

图4-11　环境人像摄影（李奇 摄）

（光圈：F3.2 快门 1/200 秒 ISO 100）

接下来我们将以图4-11为例，分析环境人像的具体拍摄流程。

前期准备工作：选择哈尔滨的中华巴洛克风景区作为拍摄地点，考虑到是以建筑为背景，模特的服装选择可以与背景环境相搭配，同时红色围巾为画面提供了视觉焦点，突出模特在画面中的中心位置。

中期注意事项：使用适当的光圈（F3.2）以便于在保持模特清晰的同时，也能够留有一定的景深显示环境。选择合适的快门速度（1/200秒）可以在户外光线充足的情况下避免手抖引起的模糊。ISO 100表明拍摄时光线充足，也是为了确保图像质量最高。由于是户外拍摄，要考虑自然光的角度和强度，避免面部出现过度阴影或过曝。必要时使用反光板或便携式填光设备平衡光线，确保模特面部和身体的光线均匀。因为是以建筑为背景拍摄，选择仰拍角度，能够在避开多余元素的同时带有一定量的背景来讲述故事。将背景中的建筑线条作为引导线，增强照片的视觉流动性。

后期调整中，调整曝光和对比度，以便在保留背景细节的同时突出模特。增强颜色饱和度，特别是围巾的红色，使其成为画面中的亮点。对模特的面部特征进行细节增强，突出其表情。考虑进行皮肤磨皮处理，以获得平滑的肌肤效果，但保持自然肤感。在必要时对照片进行裁剪，以改善构图。如果拍摄时有任何杂物或不想要的元素，可通过克隆或修复工具进行清理。

3）纪实人像摄影

纪实人像摄影强调决定性瞬间，是一种以非干预性的方式捕捉人物在其自然状态下的行为和表情的摄影风格。与传统的肖像摄影不同，纪实人像摄影不仅关注被摄者的外貌和表情，更重视捕捉人物的真实生活情境和环境氛围，强调在自然发生的场景中记录真实的决定性瞬间。纪实人像摄影避免任何人为设置或摆拍，摄影师通常采用观察和等待的方式寻找捕捉自然而真实表现的机会（见图4-12～图4-15）。

图 4-12 纪实人像摄影 1（李奇 摄）
（光圈：F4 快门 1/400 秒 ISO 100）

图 4-13 纪实人像摄影 2（李奇 摄）
（光圈：F2.8 快门 1/400 秒 ISO 100）

图 4-14 纪实人像摄影 3（李奇 摄）
（光圈：F2.8 快门 1/100 秒 ISO 400）

图 4-15 纪实人像摄影 4（李奇 摄）
（光圈：F3.2 快门 1/250 秒 ISO 100）

接下来我们将以图 4-12 为例,分析纪实人像的具体拍摄流程。

这里拍摄的主体人物是一位摊主,在拍摄前,观察这个场景和主体人物进行的活动,以确定拍摄的最佳时机。选择合适的角度,使得被摄者自然而不造作,捕捉真实生活中的瞬间。考虑到光线是纪实摄影的关键元素,使用自然光照射,强化主体和橘子的颜色与质感。

在拍摄中,选择了 F4 的光圈,旨在获得足够的景深,同时让背景轻微模糊,使主体更加突出。快门速度 1/400 秒足够快,可以清晰捕捉快速移动的手部动作或者其他动态元素。ISO 100 可以在保持图像质量的同时,允许在良好光线条件下拍摄。同时,在现场不断观察主体的动作和表情,抓住最能表达故事和情感的一刻。保持对周围环境的警觉,以避免突然出现的干扰元素。确保焦点在卖橘子的人身上,尤其是面部和手部,因为这些部位通常最能传递情感和故事。

在后期,对色彩进行微调,确定整体色调为冷调。调整橘子的饱和度和亮度,使其在照片中更加突出。提高对比度,尤其是在主体和橘子上,以强调纹理和细节。清晰度的调整尽量集中在主体上,以增加图像的视觉冲击力。

4)运动人像摄影

运动人像摄影是一种专注于捕捉运动员或运动活动中精彩瞬间的摄影风格。这类摄影不仅展示运动技巧和激烈的竞技场面,还强调在动态中捕捉人物的表情和情感,表现运动者的精神面貌和运动美学。运动人像摄影的核心在于捕捉运动的动态美和瞬间力量。这要求摄影师具备高度的敏感性和反应速度,以确保不错过任何精彩瞬间(见图 4-16~图 4-19)。

图 4-16 运动人像摄影 1(袁臣辉 摄)
(光圈:F4 快门 1/1000 秒 ISO 250)

图 4-17 运动人像摄影 2(袁臣辉 摄)
(光圈:F4 快门 1/500 秒 ISO 200)

图 4-18　运动人像摄影 3（袁臣辉 摄）　　　图 4-19　运动人像摄影 4（袁臣辉 摄）
（光圈：F4 快门 1/1000 秒 ISO 800）　　　　（光圈：F4 快门 1/1000 秒 ISO 250）

接下来我们将以图 4-17 为例，分析运动人像的具体拍摄流程。

在前期准备工作中，需要了解篮球运动的特点。篮球运动是快节奏且动态的，因此需要预判运动轨迹和关键动作时刻。提前与球员进行沟通，在这里我们可以了解他们的运球方式和进攻特征，以便抓取具有视觉冲击力的镜头。确保拍摄的篮球场地背景干净，不会分散观众对主体的注意。还应考虑光线条件，如天气、时间以及篮球场地的方向和光照情况。在设备上，选择适合快速移动主体拍摄的相机和镜头，通常是那些对焦速度快的。

在拍摄过程中，光圈设为 F4，以便在确保速度的同时获得适量景深。快门速度 1/500 秒，能够冻结快速运动，避免模糊。ISO 200 可以在保证足够的快门速度的同时保持图像质量，减少噪点。使用高速连拍模式可以捕捉运动的每个阶段，以确保不错过精彩瞬间。使用相机的连续自动对焦模式跟踪运动中的球员。对焦点可以预设在篮筐附近，因为扣篮动作一般都围绕篮筐进行。确定最佳拍摄位置和角度，以便将球员的动作清晰展示。

在后期调整的过程中，调整饱和度和对比度，使得球员的服装和皮肤色彩更加鲜明。根据需要对照片进行裁剪，改善构图，增强视觉冲击力。并确保球员和篮筐的位置协调，使画面更加平衡。最后再锐化处理，可以增强球员和篮球的细节，使动作看起来更加生动。

3. 产品摄影

产品摄影是一种专注于捕捉商品形象和特征的摄影形式，旨在展示产品的外观、质感和功能，以吸引消费者的注意力并促进销售。这种摄影风格通常在受控的室内环境中进行，利用光线、背景和布局突出产品的特点和优势。

1）美食摄影

美食摄影是一种专注于捕捉食物外观、质感和色彩的摄影形式，旨在展示食物的诱人和美味，激发人们的食欲和兴趣。美食摄影如图4-20～图4-23所示。

图 4-20　美食摄影 1（刘松涛 摄）

（光圈：F14 快门 1/8000 秒 ISO 100）

图 4-21　美食摄影 2（刘松涛 摄）

（光圈：F10 快门 1/30 秒 ISO 100）

图 4-22　美食摄影 3（刘松涛 摄）

（光圈：F4 快门 1/100 秒 ISO 100）

图 4-23　美食摄影 4（刘松涛 摄）

（光圈：F9 快门 1/60 秒 ISO 100）

接下来我们将以图4-21为例，分析美食摄影的具体拍摄流程。

首先我们确定拍摄主体为面包，且是棚拍。在布置背景时应该选择无反光、色调统一的背景，以便突出食物的颜色和质地。再准备合适的摄影桌和背景板，以便构建理想的拍摄环境。拍摄时，将面包进行摆盘并置于构图的中心位置，侧面放陪衬物。这里我们使用了三只补光灯进行拍摄，主灯在面包的侧后方。通过束光桶直接打亮食物。右下角放置一个补光灯，来补亮这个底部阴影。

中期注意事项，光圈设置为F10以获得足够的景深，使整个食物保持在焦点内。快门速度1/30秒配合ISO 100可保持图片的锐度和避免噪点。

后期调整中，调整色彩饱和度和对比度，仔细调节色温，使食物看起来更加诱人。使用锐化工具增强细节，尤其是面包的质地和边缘。

2）静物摄影

静物摄影是一种专注于捕捉静止物体的摄影形式，旨在展示物体的形态、纹理和细节，以及传达特定的情感或主题。静物摄影如图4-24～图4-27所示。

图 4-24　静物摄影 1（李奇 摄）

（光圈：F6.3 快门 1/125 秒 ISO 125）

图 4-25　静物摄影 2（李奇 摄）

（光圈：F6.3 快门 1/125 秒 ISO 125）

图 4-26　静物摄影 3（李奇 摄）

（光圈：F6.3 快门 1/125 秒 ISO 125）

图 4-27　静物摄影 4（李奇 摄）

（光圈：F6.3 快门 1/125 秒 ISO 125）

接下来我们将以图 4-25 为例，分析静物摄影的具体拍摄流程。

前期准备工作中，请确保红酒瓶和瓶架干净、无灰尘和指纹。选择一个背景和平面，以加强商品的观感。擦拭平面和背景，使其光滑，尽量不产生预期之外的反射。在右侧设置单灯布光，形成一侧明亮一侧暗淡的光影效果，也可以使用柔光箱调节光线的硬度和方向。

中期注意事项：调整光圈至 F6.3，以获得足够的景深，确保红酒瓶的整体都在焦点上。设置快门速度 1/125 秒，平衡环境光和闪光灯，避免任何运动模糊。ISO 值选择 125，以减少噪点并保持图像质量。准确对焦，确保红酒标签和瓶子最重要部分处于锐利的焦点内。拍摄时保证构图平衡，使红酒瓶在相机中呈现最佳视觉效果。对焦模式可使用相机的对焦点功能或手动对焦，以获得精确的对焦效果。可利用相机的曝光补偿功能调整曝光量，确保图片既不过曝也不欠曝。

后期调整中，微调色彩饱和度和对比度，以增强商品的视觉吸引力。再调整光线和阴影滑块，优化图像中的细节显示。使用锐化工具可以细化标签和瓶子的边缘细节。为了提升商品金属部分的质感，可以对反光部分进行局部调整，清理杂点、尘埃或不需要的反射。最后根据需要进行裁剪，确保商品在最终输出中呈现最佳。

3）宠物摄影

宠物摄影是一种专注于捕捉宠物的活泼、可爱和独特个性的摄影形式，旨在展示宠物的魅力和情感，记录宠物与主人之间的特殊关系。这种摄影风格需要摄影师与宠物建立起

良好的互动关系,以捕捉宠物自然、活泼的一面。

图4-28 宠物摄影(李奇 摄)
(光圈:F2.8 快门 1/200 秒 ISO 1000)

接下来我们将以图4-28为例,分析宠物摄影的具体拍摄流程。

在前期准备中,选择可以让猫咪保持放松和自然状态的环境,并确保环境整洁,背景不过于杂乱,以免分散观众的注意力。在自然光拍摄的前提下,需要考虑窗户的位置及其提供的光线。选择大光圈(F2.8)可以在室内低光环境下获取更多的光线,同时为照片创造了浅景深效果,让猫咪更加突出。

宠物摄影通常需要耐心等待,捕捉宠物最自然的表情和行为。快门速度设定为1/200秒足以冻结一般的动作,选择较高的ISO值(ISO 1000),少使用闪光惊扰动物,摄影者要确保快门速度足够快,抓拍宠物的快速动作。

拍摄时应确保对焦精准,特别是在拍摄动物时,通常建议对焦对在眼睛上。并且需要密切监视曝光水平,以防由于高ISO值而导致的过曝问题。使用相机的曝光补偿功能进行快速的曝光调整。

在后期调整时,可以在阴影区域使用修图软件降低噪点,并使色彩平衡,恢复宠物毛发的自然色彩。可以根据需要调整对比度,以增强照片的深度和立体感。为了增加细节的清晰度,可以对照片的特定区域进行锐化处理,如猫的眼睛、耳朵和毛发,在锐化时要注意过度锐化会导致图片不自然。

4. 艺术摄影

艺术摄影是一种以创造性和表现力为导向的摄影形式,旨在通过图像传达艺术家独特的视觉和情感表达。这种摄影风格强调摄影师的个人创意、审美观点和情感体验,通常超越了简单的视觉记录,追求观念上的深度和情感上的共鸣。

1）抽象摄影

抽象摄影是一种以非具象、非直观的形式表现主题或对象的摄影艺术。它强调形式、色彩、纹理和构图等元素，通过对日常景物或物体的抽象化处理，创造出独特的视觉效果和情感表达。抽象摄影不追求直观和具象的表现，而是通过模糊、变形、裁剪等手法，将主题或对象的形态转化为抽象的、非具象的图像。

图 4-29　抽象摄影 1（孙大为 摄）　　　　图 4-30　抽象摄影 2（孙大为 摄）
（光圈：F3.5 快门 1/40 秒 ISO 4000）　　　（光圈：F5.6 快门 1/13 秒 ISO 6400）

接下来我们将以图 4-29 为例，简要分析抽象摄影的拍摄流程。

在前期准备中，抽象摄影往往专注于形状、线条、纹理和光影的关系，而不关注是否有清晰的主题。这张图选择快速移动的主体创造动感和模糊的效果，主体物是运动中的海盗船，在拍摄前，需要考虑拍摄的位置和背景，以便船只的运动轨迹能够清晰地被捕捉。

拍摄时，光圈 F5.6，提供了中等的景深，可以保证一些背景模糊。快门速度 1/13 秒的选择是为了捕捉海盗船运动的轨迹，并创造动态模糊效果。ISO 6400 较高，则是因为摄影者在光线较暗的环境中拍摄，需要较高的 ISO 补充曝光。

2）概念摄影

概念摄影是一种通过图像传达思想、观念或故事的摄影形式。它强调摄影师对主题的深度思考和创意表达，通过图像元素的组合和构图方式表达抽象的、符号化的意义，引发观者对主题的思考和联想。概念摄影的核心在于表达思想、观念或故事，摄影师通过图像元素的选择和组合，以及构图方式，将抽象的概念转化为具体的图像形式。概念摄影如图 4-31 至图 4-34 所示。

图 4-31　概念摄影 1（孙大为 摄）
（光圈：F6.3 快门 1/640 秒 ISO 1000）

图 4-32　概念摄影 2（孙大为 摄）
（光圈：F6.3 快门 1/500 秒 ISO 320）

图 4-33　概念摄影 3（孙大为 摄）
（光圈：F6.3 快门 1/500 秒 ISO 400）

图 4-34　概念摄影 4（孙大为 摄）
（光圈：F6.3 快门 1/500 秒 ISO 400）

接下来我们将以图 4-32 为例，简要分析概念摄影的拍摄流程。

这张照片是关于形式统一性的思考，因为在商场内拍摄，杂色较多，所以预计使用黑白色调。为了使形式统一，选择整齐排列的灯具作为重复的图案。

拍摄时选择了中等光圈 F6.3，是为了确保灯具都在清晰的焦点范围内，同时提供足够的景深。快门速度 1/500 是为了避免在光线较亮的情况下出现过曝。ISO 320 是为了保持较低的噪点和较高的图像质量。

3）实验摄影

实验摄影是一种追求创新和实验性的摄影形式，旨在挑战传统摄影的边界，探索新的表现手法和艺术语言。这种摄影形式常常涉及对摄影技术、材料、过程和概念的实验，以及对图像后期处理和艺术创作的探索。实验摄影强调摄影师对传统摄影形式和技术的挑战和创新，通过尝试新的拍摄技术、材料和过程，以及对图像后期处理和艺术创作的实验，创造出独特的视觉效果和艺术表达。

接下来我们将以图 4-35 为例，简要分析实验摄影的拍摄流程。

在前期准备中，我们需要考虑这次实验摄影想要的实验结果。这张照片是关于在同一张照片中同时出现彩色与黑白的实验。

拍摄时光圈设定为 F11，这个较小的光圈值有利于获得较大的景深，使得水面和鸭子照片都处于清晰的焦点范围。快门速度 1/140 秒是为了能够捕捉动态的水面细节，同时保持图片稳定。ISO 1600 是因为在光线不足的条件下拍摄，或者为了保持较快的快门速度以

捕捉水面动态。

图 4-35 实验摄影（孙大为 摄）

（光圈：F11 快门 1/140 秒 ISO 1600）

在后期处理中，在原图的基础上复制一层，通过蒙版工具达到预期效果。

4.1.2 按拍摄手法分类

按照拍摄手法分类摄影可以分为纪实摄影、景别摄影、微距摄影、延时摄影等。

1. 纪实摄影

纪实摄影的主要目的是以图片捕捉真实的生活，记录具体事件和环境的自然状态，常用于新闻报道和社会研究。它强调的是内容的真实性和故事性，摄影师通常不会干预场景，尽可能保持客观记录。好的纪实照片通常能够讲述一个故事，通过图片展示事件的发展过程。题材常常涉及紧急和即时事件，如新闻事件、自然灾害、社会运动等。纪实摄影不仅记录表面，更能深入事件的内在含义，探讨更深层次的社会、文化问题。

纪实摄影的具体流程可以参考前文中提到的纪实人像摄影的拍摄（见图 4-36），这里不再赘述。

图 4-36 纪实摄影（袁臣辉 摄）

（光圈：F4 快门 1/500 秒 ISO 160）

2. 景别摄影

景别摄影（见图4-37）主要涉及通过不同的镜头景别表达场景的空间关系、情感氛围和故事内容。在摄影和电影制作中，景别的选择是至关重要的艺术和技术决策之一，它不仅影响观众对场景的感受，还决定了故事叙述的效果和深度。从全景到大特写，不同的景别在视觉叙述中扮演着关键角色。

图4-37　景别摄影（孙大为 摄）
（光圈：F4 快门 1/40 秒 ISO 500）

这组照片拍摄的是同一环境下的不同景别。第一张图采用了近景，聚焦于人物的面部表情和他的上半身，提供了一个直接、集中的视觉效果。第二张图是中景，影子占据了墙面的大部分空间，凸显了主体的存在和环境之间的互动。第三张图是远景，显示了人物在环境中的完整位置，传达了一种孤独或思考的氛围。景别摄影的具体流程可以参考环境人像摄影与产品摄影，这里不再赘述。

3. 微距摄影

微距摄影是一种专门用来捕捉极小物体或生物细节的摄影技术，它允许摄影师拍摄普通镜头无法捕捉的微小世界。这种摄影形式常用于科学研究、自然探索和艺术创作，特别适合拍摄昆虫、植物花朵、水滴以及各种小物件的细节。微距摄影可以使观者看到肉眼难以察觉的细节，非常适合自然科学和精细工艺的探索。

图4-38的拍摄思路与自然风光摄影和产品摄影的类似，但是需要注意的是，应该选择微距镜头或者相机的微距模式进行拍摄，这样可以更好地捕捉细节。光圈设定为F5.6，意在获取足够的景深以清晰地展示蒲公英的每个绒毛，同时能获得一定程度的背景虚化。

4. 延时摄影

延时摄影是一种摄影技术，通过以较慢的频率捕捉一系列照片，并将它们以正常速度播放，显著加速时间流逝的感觉。这种技术可以用来观察通常难以用肉眼察觉的缓慢变化过程，例如植物生长、建筑施工、星空运动、大范围移动延时等。

图 4-38 微距摄影（孙大为 摄）

（光圈：F5.6 快门 1/1500 秒 ISO 1600）

延时摄影的拍摄思路与流程可以参考图 4-39，唯一不同的是这里采用了堆栈技术，具体流程可参考互联网。

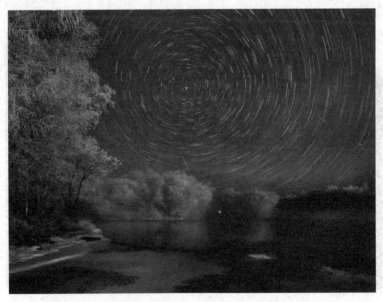

图 4-39 延时摄影（韩永灿 摄）

（光圈：F2.8 快门 1/30 秒 ISO 400）

4.1.3 按艺术风格分类

按照艺术风格分类摄影可以分为黑白摄影、彩色摄影、复古摄影、时尚摄影、简约摄影等。

1. 黑白摄影

黑白摄影是一种摄影的表达形式,通过去除色彩强调其他视觉元素,如线条、形状、纹理和光影对比。这种摄影方式以其简约而强烈的视觉冲击力能够更深刻地表达主题的情感和氛围,使得观者的注意力更加集中于作品的构图和内容表达(见图4-40和图4-41)。

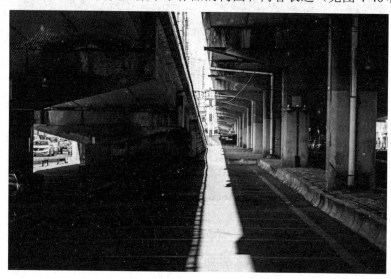

图 4-40　黑白摄影(孙大为 摄)

(光圈:F13 快门 1/200 秒 ISO 1000)

图 4-41　黑白摄影(孙大为 摄)

(光圈:F16 快门 1/160 秒 ISO 800)

2. 彩色摄影

彩色摄影通过使用色彩增强视觉表现力和情感传递,与黑白摄影相比,它能够更直观地呈现现实世界的丰富多彩和细致层次。色彩在彩色摄影中不仅是一种视觉元素,更是传达情感、构建氛围和加深观者理解的重要工具(见图4-42~图4-43)。

图 4-42　彩色摄影 1（袁臣辉 摄）　　　图 4-43　彩色摄影 2（袁臣辉 摄）

（光圈：F5.6 快门 1/150 秒 ISO 1600）　（光圈：F5.6 快门 1/150 秒 ISO 1600）

3. 复古摄影

复古摄影是一种风格，旨在模仿过去时代的摄影技术和审美，特别是 20 世纪中期以前的风格，这种风格的摄影作品通常具有某种怀旧感，能够唤起对过去的回忆。复古摄影不仅模拟老照片的外观，更是一种通过视觉艺术捕捉和表达时光流逝感的方式（见图 4-44）。

图 4-44　复古摄影（孙大为 摄）

（光圈：F3.2 快门 1/200 秒 ISO 100）

4. 时尚摄影

时尚摄影是一种专注于展示服装和其他时尚物品的摄影类型，它是现代摄影中最具创意和影响力的类型之一。这种摄影风格不仅用于广告和促销，也是艺术表达的重要方式，常见于时尚杂志、广告牌、在线平台和时尚秀场后台。时尚摄影不仅是服装的展示，更是一种时代的风貌和审美的反映（见图 4-45）。

图 4-45　时尚摄影（王雪晴 摄）

（光圈：F3.2 快门 1/200 秒 ISO 100）

5. 简约摄影

简约摄影是一种以简化的构图、最小的元素和尽可能少的颜色突出主题的摄影风格。这种风格强调"少即是多"的原则，通过减少画面中的干扰元素，使观者的注意力集中在主要的视觉点上。简约摄影的美学在于其能够清晰、直接而有力地传达视觉信息和情感（见图 4-46）。

图 4-46　简约摄影（孙大为 摄）

（光圈：F6.6 快门 1/30 秒 ISO 1600）

4.1.4 按用途分类

按照拍摄用途分类摄影可以分为商业摄影、新闻摄影、艺术摄影、科学摄影等。

1. 商业摄影

商业摄影是专门为商业用途设计的摄影形式,其主要目标是促进产品、服务或品牌的销售和推广。这种摄影类型涉及广泛的应用领域,包括广告摄影、产品摄影、时尚摄影、食品摄影以及企业和工业摄影等。商业摄影不仅要求高技术水平的拍摄技巧,还需要能够通过图像有效地传达商业信息和吸引目标客户(见图 4-47)。

图 4-47 商业摄影(李奇 摄)

(光圈:F6.3 快门 1/125 秒 ISO 125)

2. 新闻摄影

新闻摄影也称为照片新闻学,是专注于新闻故事的视觉报道的摄影领域。这种摄影形式的主要目标是记录、说明和发布新闻中的事件,其核心在于传达事件的紧迫性、情感以及信息内容。新闻摄影不仅是技术性的工作,更是一种艺术形式,要求摄影师具备敏锐的新闻洞察力、技术技能和高度的职业道德(见图 4-48)。

图 4-48 新闻摄影(孙大为 摄)

(光圈:F4 快门 1/10 秒 ISO 250)

3. 艺术摄影

艺术摄影是一种以摄影为创作媒介,通过摄影师的个人视角、情感表达和创意构思进行艺术创作的形式。与新闻摄影、商业摄影等以记录、销售或报道为主要目的的摄影不同,艺术摄影更注重作者的个人表达和摄影作品的审美价值。艺术摄影作品通常意图引发观者的情感共鸣,思考和探讨更深层次的文化、社会及哲学议题(见图4-49)。

图4-49　艺术摄影(房玉琦 摄)

(光圈:F5 快门 1/125 秒 ISO 640)

4. 科学摄影

科学摄影是利用摄影技术记录和研究科学现象的一种方法。这种摄影形式强调精确和客观地捕捉对象,以便于科学分析和研究。科学摄影可以广泛应用于多个领域,包括医学、生物学、天文学、环境科学等,它为科学研究提供了不可或缺的视觉资料(见图4-50)。

图4-50　科学摄影(于书衡 摄)

4.2 影像内容构成与形式

4.2.1 故事结构与脚本设计

影像的内容形式是指影像中所包含的信息和表达方式，影像内容形式的运用可以帮助制作者更好地传达故事、情感和主题，引导观众的注意力，并创造出特定的影像效果。

在制作影像前，合理分配故事结构十分必要，它巧妙地将信息组织并呈现，赋予影像吸引力和连贯性。好的故事结构能引领观众的情绪与注意力，深化他们对影像信息的理解和体验。故事结构通常包含起承转合、高潮和结局这三种要素。具体而言，起承转合是基石，从引入角色和背景，到揭示目标与冲突，再到情节转折和整合，步步为营。高潮部分紧张激烈、情感充沛，将故事推向顶点。结局无论是开放式引人深思，还是封闭式给出明确结论，都能满足观众期待，圆满收尾。

在确定故事结构的过程中，编写脚本和故事板可以帮助你组织和规划内容，并确保影像具有清晰的结构和连贯的叙述。脚本描述了影像中每个场景的内容、对话和动作。编写脚本可以帮助你确保影像有一个清晰的故事线和逻辑，不会遗漏任何重要的细节。脚本还可以作为你与团队成员、演员和其他创意人员之间的沟通工具，确保大家对影像的内容有共同的理解。在社交媒体和移动互联网的推动下，短视频成为人们分享生活、表达观点、传播信息的重要工具。以下将以短视频为例具体讲解如何制定视频脚本。

1. 确定拍摄版面

根据拍摄题材、内容和不同平台的要求，创作者可以灵活运用横版和竖版。一些平台可能更倾向于特定比例的视频，因此在选择拍摄方式时需要考虑目标平台的要求。有些场景可能适合使用横版，而有些则适合使用竖版，创作者可以根据具体情况进行选择。

（1）横版短视频。横向拍摄的视频画面比例通常为 16∶9，更适合表现场景感和电影感。适用于展示广阔的景观、室内场景或者需要多个元素同时呈现的场景，所以可以在横版视频中更好地展示动作、运动和交互等元素。

（2）竖版短视频。竖向拍摄的视频画面比例通常为 9∶16，更适合突出主体在场景中的表现力。这适用于强调单一主体、人物或者产品的情况，能够更好地吸引观众的注意力。而且在移动设备上观看时，竖版视频更容易占据整个屏幕，提供更加舒适的观看体验。

根据短视频的内容和目标受众，创作者可以选择适合的拍摄方式，灵活运用横版和竖版，以更好地呈现所要表达的信息和情感。

2. 确定剪辑时长与分镜

根据短视频的播放时长确定所需的分镜是非常关键的，因为这可以帮助你规划拍摄过程和内容，确保视频在特定时长内能够充分传达你想要表达的信息。下面内容针对不同时长的短视频所需的分镜和拍摄规划。

（1）60秒短视频。对于60秒的短视频，你有相对较多的时间展现详尽的叙事，使用较多的分镜切换场景充分展现细节，使观众在保持注意力的同时不会使故事显得过于冗长。

这样的安排可以让你充分表达背后的深层故事，给立意升华留出足够的时间。

（2）30秒短视频。30秒短视频通常需要更紧凑的叙事，但又要确保重点呈现完整。对于30秒短视频，镜头数量可以相应地减少，建议设置8~15个分镜。这既可以保持节奏感，又不会缺乏重要内容，还可以在观众产生视觉疲劳前完成播放，让观众快速共情。

（3）15秒短视频。15秒短视频需要更加直接和简明扼要地表达主题。对于15秒短视频，镜头数量进一步减少，推荐范围为4~8个镜头。这样的短时长可以快速直接地表述核心重点，省略很多关于渊源追溯和故事铺垫等内容。

在确定了短视频的播放时长后，根据每个分镜的长度计算所需的总时长，并确保这些分镜能够充分表达你想要传达的信息和故事。这些计划和布局可以帮助你在有限的时间内制作出令人满意的短视频作品。

3. 确定拍摄风格和拍摄流程

在编写短视频脚本时，应该有一个清晰的逻辑。遵循以下步骤可以确保短视频结构良好和拍摄流畅。

（1）确定主题和目标。确定视频的主题和目标受众，明确要传达的信息或故事。

（2）制定拍摄思路和故事情节。确定视频的情节，包括引入、发展和结尾，以便吸引观众并保持他们的兴趣。并考虑如何以视觉和故事上的连贯性构建引人入胜的故事线。

（3）确定短视频架构。划分视频各部分的时长，如引入、主体和结尾，确保整个视频具有完整性和逻辑性。并决定各部分的持续时间，以确保视频时长适中。

（4）分镜头设计。将整个视频分解为不同的镜头，每个镜头应传达一个独特的信息或情节。还应确保镜头之间的过渡自然流畅，以便观众能够理解故事的发展。

（5）寻找"画面感"。确定要展示的重点画面，例如视觉特效、美景或引人注目的元素。可以考虑使用不同的拍摄角度、镜头运动和摄影技巧增强画面的吸引力和表现力。

（6）编写脚本。根据前面确定的拍摄思路和分镜头设计编写详细的脚本。并确保脚本中包含每个镜头的描述、对白和动作指示，以便导演和摄影师能够准确理解拍摄要求。

（7）完善配乐和音效。选择适合视频氛围和情感的配乐和音效，以增强观看体验。还应考虑在关键场景或过渡时添加音效，以增加视频的真实感和吸引力。

（8）制订拍摄计划和预算。制订详细的拍摄计划，包括拍摄地点、时间安排和所需的人员和设备，并确保预算足够覆盖所有拍摄和后期制作的费用。

通过以上步骤，可以编写出一个通用的短视频脚本，为拍摄提供清晰的指导，确保视频制作顺利进行，并最终呈现出高质量的视觉和故事效果。

4. 创作清单

短视频的脚本梗概清单是一份在创作短视频前需要明确的事项清单，它可以帮助创作者在每次拍摄前进行确认，确保视频的内容和风格与预期一致。以下是通常的脚本事项，以及对每一项事项的简要解释。

（1）视频风格。确定视频的整体风格，例如搞笑、情感、纪录片风格等。

（2）拍摄主题。明确视频的主题或核心内容，以便在拍摄和剪辑过程中保持一致。

（3）剪辑时长。确定视频的最终播放时长，以便在拍摄和剪辑过程中控制内容的紧凑

度和节奏感。

（4）版面画幅。确定视频的横版或竖版，以及画面的比例，以便在拍摄过程中进行构图和取景。

（5）有无人物。确定视频中是否需要出现人物，以及人物的角色和数量。

（6）画外音。确定是否需要添加画外音，以及画外音的类型和内容，例如旁白、配乐等。

（7）背景音乐。确定是否需要添加背景音乐，以及音乐的风格和选择。

（8）拍摄思路。明确拍摄过程中需要采取的具体措施和拍摄技巧。

（9）剪辑思路。明确剪辑过程中需要采取的具体措施和剪辑技巧。

（10）风格参考。参考其他类似风格的视频以获取灵感和指导，确保视频的风格与预期一致。

编写分镜头脚本是我们创作短视频必不可少的前期准备工作。分镜头脚本就好比建筑蓝图，它是现场拍摄的依据，也是后期制作的基础。

4.2.2 视觉与音频元素的选择与运用

1. 视觉元素

视觉元素是影像中最直观的表达方式，包括图像、颜色、形状、文字等。图像可以是照片、插图、图表等，通过视觉元素的选择和排列，可以传达出影像所要表达的主题和情感。

1）图像和动画

图像和动画可以帮助我们更好地解释复杂的概念。它通过将抽象的概念转化为可视化的形式，使其更易于理解和消化。例如，在教育领域，用图像和动画解释科学原理、数学公式或历史事件，可以帮助学生更好地理解和记忆知识。

人们对于视觉上的吸引力更容易产生兴趣和注意力。通过使用图像和动画，我们可以吸引用户的眼球，使他们更愿意花时间了解和探索我们所呈现的信息。这对于品牌推广、产品展示或教育培训等都非常有帮助。

2）颜色

颜色是视觉元素中最基本的一个。不同的颜色可以传达不同的情感和意义。例如，红色通常与激情和力量相关，蓝色通常与冷静和信任相关。在设计中，正确使用颜色可以帮助引导观众的注意力和情感反应。

例如，在《辛德勒名单》这部电影中，有一幕是辛德勒看到一位红衣小女孩在纳粹集中营中被迫分离，这一幕给了他深刻的触动。之后，辛德勒决定将这位小女孩和其他犹太人一起从集中营中解救出来。这位红衣小女孩在电影中没有具体的名字，但她成为象征着所有在大屠杀中失去生命的无辜儿童的形象，她的出现使得辛德勒更加坚定了拯救犹太人的决心。

3）形状与线条

形状是指物体的外部轮廓或边界。不同的形状可以传达不同的意义和情感。例如，圆

形通常与柔和、友好和平衡相关,而尖锐的形状则可能与危险或紧张相关。线条可以用来定义形状、分隔空间或引导眼球。直线通常被认为是稳定和坚定的,而曲线则可能更加柔和。纹理是指表面的外观和感觉,不同的纹理可以给人不同的触感和视觉效果。例如,粗糙的纹理可能会给人一种粗糙和不规则的感觉,而光滑的纹理则可能会给人一种柔和和整洁的感觉。

4) 文字信息

文字信息可以以标题、标签、说明文字等形式呈现。文字信息的作用是为观众提供更详细的解释和描述,帮助他们更好地理解影像的内容。具体而言,标题是文字信息中最直接的部分,它通常位于影像的顶部或底部,用于简洁地概括影像的主题或内容。标题应该简明扼要,能够吸引观众的注意力,并激发他们对影像的兴趣;标签用于对影像中的不同元素进行标识和分类。标签可以是单个词或短语,用于描述影像中的人物、地点、物体等。通过标签,观众可以更方便地搜索和筛选感兴趣的影像;说明文字则用于提供关于影像的背景、故事、技术细节等更深入的解释,说明文字可以帮助观众更全面地理解影像的意义和创作背景,增加观赏的乐趣和价值。

在展示文字信息时,需要注意文字信息应该简洁明了,避免冗长和复杂的表达。观众通常只会花费有限的时间阅读文字信息,因此要确保信息能够迅速传达给他们。并且,文字信息应该与影像内容直接相关,能够提供有用的补充信息。避免使用与影像无关或有误导性的文字信息,以免引起观众的困惑。为了确保文字信息清晰可读,应当选择合适的字体和排版方式,字体大小、颜色和对比度等因素也需要充分考虑,以适应观众的阅读需求。

2. 音频元素

在制作任何涉及音频内容的作品,如电影、电视剧、广告、游戏、音乐专辑等时,音频元素的选取与协调都是至关重要的环节。这一过程涵盖了对各种声音元素(包括但不限于音乐、音效、对话、环境声等)的选择、创作、融合以及调整,以确保它们既能独立发挥其特定功能,又能作为一个整体,与作品的主题、情感、氛围及视觉内容紧密配合,提升整体的艺术效果和观众体验。以下是可参考的详细步骤。

1) 明确音频目标与风格定位

在开始选取与协调音频元素之前,需要明确作品的整体音频目标与风格定位。这涉及对作品主题的理解、情感基调的把握、时代背景的设定、目标受众的分析等多方面因素。例如,一部科幻电影可能需要营造出未来感十足、紧张刺激的音频氛围,而一部文艺片则可能追求细腻、内敛且富有诗意的声音世界。

2) 音乐元素的选取与创作

音乐是音频元素中的灵魂,它直接作用于观众的情感层面,能够强化或引导情绪变化。选取音乐时,需考虑其旋律、节奏、和声、乐器配置等因素是否与作品风格吻合。原创音乐的创作应遵循上述原则,并根据剧本或故事板进行精细化设计,确保音乐能与关键情节、角色塑造、情感高潮等精准对应。同时,也要考虑使用版权音乐库中的现有曲目,通过筛选、剪辑、改编等方式使之适应作品需求。

3）音效元素的选择与制作

音效是构建真实或超现实听觉环境的关键，包括动作音效（如脚步声、打斗声）、环境音效（如风声、雨声、城市嘈杂声）、特殊音效（如魔法、科技设备声音等）。选择音效时，要确保其逼真度、独特性以及与画面动作、场景环境的高度同步。必要时，需要进行实地录音或通过合成技术定制音效，以实现最佳听觉效果。

4）对话与配音处理

对白或旁白是传达剧情信息、展现人物性格的重要手段。选取合适的演员进行配音或后期调整语音语调、情感表达，确保语言清晰、自然，符合角色身份与情境。此外，还需要进行降噪、均衡、混响等处理，使对话与整体音频环境和谐统一。

5）空间化与立体声设计

根据作品类型与呈现平台（如电影院、电视、耳机等），进行音频的空间布局与立体声设计。通过音频对象定位、环绕声混音等技术，让声音在三维空间中精确移动，增强观众的沉浸感。例如，在惊悚片中，可以通过巧妙的空间化设计，使"突如其来"的音效从背后或侧面传来，制造紧张气氛。

6）动态范围控制与整体混音

在所有音频元素选定并初步处理后，要做细致的混音工作。调整各元素的音量、频率分布、时间点，确保它们之间既层次分明，又相互融合，避免冲突或掩盖。同时，进行动态范围控制，保证在不同播放环境下，音频的最亮与最暗部分都能得到恰当呈现，既保留必要的冲击力，又避免过载导致的失真。

7）审听与调整

完成初步混音后，进行多次审听，评估音频元素与视频内容、作品整体风格的契合度，以及在不同播放设备、环境下的表现。根据反馈进行必要的微调，直至达到满意的效果。

综上所述，音频元素的选取与协调是一个系统性、艺术性与技术性兼具的过程，需要创作者具备深厚的音乐素养、敏锐的听觉感知、丰富的实践经验以及对各类音频工具的熟练掌握。只有如此，才能打造出既符合作品内涵，又能触动人心，提升视听体验的优质音频内容。

4.3 信息流广告的制作

4.3.1 信息流广告介绍

信息流广告作为一种新兴的广告形式，近年来在互联网广告市场中占据了越来越重要的地位。用户在社交媒体、新闻资讯、视频平台等网络媒体上浏览信息的过程中，将广告内容以原生形式插入信息流，使广告与周围的内容融为一体，从而实现广告的有效传播和推广。

信息流广告之所以受到广告主的青睐，在于其高度的个性化与精准性。在大数据和人工智能技术的支持下，广告主能够深入分析用户的兴趣、行为、地理位置等多维度信息，

从而精准定位目标受众，推送符合其需求和喜好的广告内容。这种个性化的广告推送方式不仅提高了广告的点击率和转化率，也增强了用户与广告之间的互动和参与度。

信息流广告的展示形式丰富多样，能够充分展示产品的特点和优势。无论是图文结合的形式，还是短视频、直播等动态形式，都能够吸引用户的注意力，激发其购买欲望。同时，信息流广告还支持多种交互方式，如点赞、评论、分享等，使得用户能够更积极地参与广告互动，进一步提升广告的传播效果。

信息流广告还具有良好的用户体验。由于广告内容与原生内容高度融合，用户在浏览信息的过程中很难察觉到广告的存在，从而避免了传统广告形式带来的打扰和反感。这种润物细无声的广告形式不仅提高了用户对广告的接受度，也增强了广告的传播效果。

然而，信息流广告也面临着一些挑战和限制。首先，由于广告需要与原生内容高度融合，因此对广告创意和制作水平的要求较高。广告主需要投入更多的时间和精力制作高质量的广告内容，以确保其能够与周围的内容相协调，吸引用户的注意力。其次，由于信息流广告市场竞争激烈，广告主需要不断优化投放策略，提高广告的曝光率和点击率，以在竞争中脱颖而出。

信息流广告以其个性化、精准化、多样化以及良好的用户体验等优势，在互联网广告市场中占据了重要地位。随着技术的不断进步和市场的不断发展，信息流广告有望在未来发挥更加重要的作用，为广告主提供更加高效、精准的推广方式。同时，广告主也需要不断创新和优化广告策略，以应对市场和用户需求的变化，实现更好的广告效果。

4.3.2 信息流广告的制作流程与网感培养

1. 信息流广告的制作流程

信息流广告的制作流程涉及多个环节，从策划到投放，每一个步骤都至关重要。

（1）明确广告的目标和受众定位是制作信息流广告的首要步骤。这需要对目标受众进行深入研究，包括他们的年龄、性别、地域、兴趣爱好和消费习惯等，以便更好地了解他们的需求和期望。

（2）创意策划是制作信息流广告的核心。创意内容需要围绕产品的独特卖点、用户痛点或情感共鸣点展开，同时要注重与原生内容的融合，使得广告能够自然地融入用户浏览的信息流。在策划过程中，可能会涉及视频、图片和文案等多种形式的素材制作。

（3）在素材制作阶段，需要根据创意策划制作高质量的广告素材。视频素材需要注重拍摄质量和剪辑技巧，确保画面清晰、流畅，能够迅速传达广告的核心信息。图片素材则需要美观大方，色彩搭配和谐，能够吸引用户的注意力。同时，文案的撰写也需要简洁明了，避免使用过于复杂的词和句子，以便用户能够快速理解广告内容。

（4）在广告制作完成后，还需要设定广告参数，如投放时间、地域定向、出价方式等。这些参数的设置将影响广告的曝光量和转化率，需要根据实际情况进行调整。

（5）最后，将制作好的广告素材上传到广告平台，等待审核通过后进行投放。投放过程中，还需要对广告效果进行实时监测和调整，以确保广告能够达到预期的效果。

2. 网感培养

在信息流广告的制作过程中，网感的培养显得尤为重要。网感，简单来说，就是对网络环境和用户需求的敏锐洞察力。拥有良好的网感，可以帮助制作人更好地把握用户的喜好和痛点，从而创作出更贴近用户的广告内容。

网感的培养需要从多个方面入手。首先，广告人需要保持对时事热点和社会趋势的敏感度，时刻关注网络上的热点话题和流行文化，以便将其融入广告创意。其次，广告人需要深入了解目标受众的喜好和需求，通过观察和分析用户的行为和反馈不断优化广告内容。此外，多阅读、多思考、多实践也是培养网感的有效途径。通过阅读优秀的广告案例和营销文章，可以学习到其他广告人的创意和思路，不断提升自己的创意能力和执行能力。

同时，广告人还需要具备创新思维和跨界思维。创新思维可以帮助广告人打破传统思维模式，创造出更具新颖性和独特性的广告内容；跨界思维则可以帮助广告人从其他领域汲取灵感和思路，将不同领域的知识和技能融合在一起，形成更具创新性和实用性的广告方案。

总之，信息流广告的制作流程需要精心策划和制作，而网感的培养则需要制作人不断学习和实践。只有掌握了这两个方面的技能，才能创作出更具吸引力和效果的信息流广告。

4.3.3 信息流广告实例分析

我们将以 Keep 的信息流广告片为案例，分为前中后期，对信息流广告片的制作流程进行具体分析。

1. 前期制备

1）目标确定和脚本编写

（1）目标。该广告旨在通过展示实际的健身动作和成效，激励观众使用 Keep 软件（见图 5-51）。广告针对的是感受到因饮食过量而产生负罪感的观众。

图 4-51 受众诉求

（2）脚本。女主角通过展示一系列动作，向观众传达健身的积极影响，并推荐 Keep 软件。剧本应该简洁明了，易于理解，同时应考虑使最终视频具有吸引力（见图 4-52）。

2）场地和演员选择

（1）场地。选择健身房作为拍摄地点，以提供真实的健身环境背景。

（2）演员。女主角应具备良好的身材和健身技能，能够准确演绎健身动作，传达健康和有活力的形象（见图 4-53）。

舞动健身				
项目名称	Keep	审核	编剧Kris	
时间地点	室内	视频格式	竖版	
人物角色	女主	视频时长	40s	
拍摄道具	手机支架	视频类型	剧情	
场次	镜号	内容	台词	备注
	1	女主对着镜头	跟着手机上的老师一起跳健身舞,你信不信	
	2	镜头摇晃	来来来,跟我一起	
	3	女生跟着Keep上的老师一起学习跳女团舞,手机播放着Keep上的舞蹈教学视频,女生跟着练习		多机位、多角度拍女生跳舞音乐,选择韩国流行女团音乐
	4	女生对镜	训练结束啦,一边跳一边健身,享受快乐的同时能锻炼身体,是不是很棒呀?这些都是在Keep上实现的。进入Keep,搜索舞蹈,海量健身舞蹈动作的详解让你的运动更加有趣。每天10分钟,在哪儿都能跳。赶快点击视频下载试试吧!下方链接:	中间切录屏

图 4-52 拍摄脚本

图 4-53 拍摄取景

3）设备准备

（1）摄像设备。使用富士 XT4 相机（见图 4-54），该相机适合拍摄高质量视频，内置 Log 调色功能，可在后期提供更多调色空间。

（2）其他设备。需要考虑使用稳定器以保持拍摄的稳定性，使用灯光设备以确保画面亮度和阴影效果适宜。

图 4-54　设备准备

2. 拍摄

1）镜头设置和动作捕捉

（1）镜头选择。使用中长镜头捕捉动作的完整性，同时使用近景镜头展示动作细节和表情。

（2）动作指导。指导演员表现出自信和轻松的状态，确保动作标准和流畅，体现健身效果（见图 4-55）。

图 4-55　与演员进行沟通

2）声音和对白

（1）现场录音。捕捉现场氛围声和演员的自然声音（见图4-56）。

（2）对白。女主角在展示动作后向观众推荐Keep软件，对白需要清晰且具有感染力。

3. 后期制作

1）剪辑

（1）视频剪辑。根据剧本高潮起伏进行剪辑，保持视频节奏和观众兴趣。

图4-56 现场采集声音

（2）动作高光。突出展示女主角的健身动作，尤其是动作的正确性和效果。

2）调色和音效

（1）调色。利用内置Log调色对色彩进行调整，增强画面的视觉冲击力。

（2）音效添加。配置背景音乐和动作音效，增强视频的动感和观看体验。

3）字幕和视觉效果

（1）字幕。添加关键动作的名称和软件推荐的提示，确保信息即使在静音状态下也能被理解。

（2）视觉效果。加入动态转场和图形元素，强调软件的功能和下载方式（见图4-57）。

图4-57 最终效果

第4章课件　　第4章习题　　第4章素材

第 5 章　工业数字影像设备探索

5.1　工业数字影像设备概览

工业数字影像设备是指通过数字技术手段进行图像捕捉、处理和分析的设备。这些设备在数字影像生产、质量检测等方面发挥着至关重要的作用,提高了工业数字影像生产的效率和质量。

5.1.1　摄影讯道机

摄影讯道机作为专业视频制作领域的核心设备,广泛应用于电视节目制作、体育赛事直播、音乐会录制等多元化场景。它搭载了高质量的图像传感器,能够快速自动对焦,并配备大变焦比的镜头以及高帧率拍摄能力,确保在捕捉快速运动的物体时,画面清晰、流畅、细腻。同时,摄影讯道机拥有强大的接口和扩展性,能够轻松与外部设备如监视器、录音设备、导播台等进行无缝连接,满足复杂多变的拍摄需求。此外,其坚固耐用的设计使之能够应对各种恶劣环境条件和长时间高强度的工作要求。总而言之,摄影讯道机以其卓越的性能和稳定性成为专业视频制作中不可或缺的重要设备,为拍摄高质量的视频内容提供了坚实的技术保障。

5.1.2　数字电影摄像机

数字电影摄像机是一种用于拍摄数字电影的设备。其具有能够捕捉清晰、细腻的图像的高分辨率,真实呈现色彩、使画面更加生动的高色彩还原能力,在低光照条件下仍能拍摄出较好的画面的超高感光度。相较于传统胶片摄像机,数字电影摄像机更易于携带和操作。能够根据不同的拍摄需求进行各种参数的调整,并为虚拟制片软件提供完整拍摄信号实时输送。并且无须胶片,降低了拍摄成本。

常见的数字电影摄像机品牌有 Arri、Red、Sony 等。它们在电影、电视剧、广告等领域得到广泛应用,值得一提的是,IMAX 级别数字电影摄像机是一种能够拍摄高分辨率、宽画幅的电影摄像机。它能够拍摄出 18K 高分辨率的影像,提供更多的细节和更清晰的画面。其画幅比传统的 35mm 胶片格式宽大得多,能够呈现更广阔的视野和更强烈的视觉冲击。部分 IMAX 级别数字电影摄像机采用双胶片技术,将左眼和右眼的图像分别记录在不同的胶片上,避免了传统模拟 3D 技术中图像清晰度和色彩的损失,为观众带来更加逼真和身临其境的观影体验。由于 IMAX 级别数字电影摄像机的成本高和复杂性,世界上可使用的 IMAX 相机数量有限。

5.1.3 特种机器相机之高速摄影机

高速摄像机作为一种能够以极高频率记录动态图像的设备,在捕捉高速运动物体的运动轨迹方面发挥着至关重要的作用。它拥有显著的特点,如高帧率,能够每秒记录数千帧到数十万帧的图像,远超普通摄像机的记录速度;短曝光时间,使得高速摄像机能够在极短的时间内捕捉图像,从而清晰展现快速运动的物体;高分辨率,尽管帧率极高,但每幅图像的像素也保持着一定的清晰度。然而,高速摄像机同时伴随着巨大的存储需求,因其需要记录大量的图像数据,故需配备大容量的存储设备。

高速摄像机的应用领域十分广泛,无论是科学研究、工业检测、体育运动还是影视制作,它都发挥着不可替代的作用。在科研领域,它协助研究人员观察和分析快速变化的现象;在工业检测中,用于精准检测产品的质量和缺陷;在体育运动中,为运动员的动作和技术分析提供有力支持;在影视制作中,更是创造了令人震撼的特殊视觉效果。

5.2 全景相机 360 泰坦

5.2.1 全景相机及其发展

全景相机是一种可以捕捉周围环境 360°视角的相机。它通常被用于虚拟现实内容的制作、房地产展示、旅游景点介绍等领域。全景相机能够通过多个镜头或特殊设计的单个镜头捕捉环境的全方位图像,并通过软件技术将这些图像拼接成一个连续的全景图像。这种相机能让观看者通过旋转视角体验场景的不同部分,提供一种身临其境的观感体验。

早期的全景摄影技术主要依赖特殊设计的全景相机,这些相机配有能够水平旋转的镜头系统,或使用宽幅的胶卷捕捉宽阔的视角。例如,Kodak Cirkut 相机是当时流行的旋转全景相机,能够捕捉接近 360°的场景。

随着数码摄影的兴起,全景图像的制作开始从胶片转向数字。初期的数字全景相机仍然依赖机械旋转,但逐渐发展为使用多镜头的系统,通过软件自动拼接多张图片形成全景图像。

从 2021 年年初至今,随着技术的发展,全景相机使用固定的多镜头设置,通过高级算法自动处理和拼接图像。这大大简化了全景图像的制作过程,同时提高了图像质量和拼接的准确性。现代全景相机,如 Insta360 Titan(影石 360 泰坦)相机,能够在较小的体积内集成多个高分辨率摄像头,捕捉更加精细和广阔的全景图像。

5.2.2 认识 Insta360 Titan

Insta360 Titan 是一款 360 度全景相机(见图 5-1),它采用了 8 个 200°F3.2 的鱼眼镜头,单张照片的分辨率可达 5280px×3956px。Insta360 Titan 支持实时或后期拼接,提供最高 11K 分辨率(10 560px×5280px)的全景拍摄。同时,它具备 360°3D 全景照片和视频功能,支持 11K 3D(10 560px×10 560px)和 10K 3D(9600px×9600px @30fps),增强了

作品的深度和立体感。它支持 JPG、DNG（RAW）照片格式和 MP4 视频格式，兼容最高 V30 速度级别、UHS-I 标准的 SD 卡，最多可使用 9 张 SD 卡。它配备 10 000mAh 可拆卸电池，续航长达 70 分钟，另有 19.5V/9A 电源适配器支持长时间录制。它内置 4 个麦克风，提供两个 3.5mm 外接音频输入，支持 Ambisonic 全景声音频。它重约 5.5 千克，形状为直径 228mm 的球体，便于携带和操作。

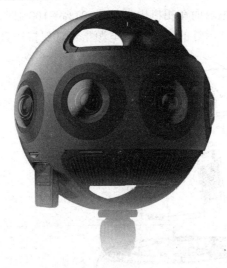

图 5-1　Insta360 Titan

使用 Insta360 Titan（见图 5-2）相机拍摄，必须插入 SD 卡，可插入 9 张。一些高速卡可能会有很高的读写速度，但它们并不适合多路文件同时写入。在使用一段时间后，由于文件碎片的积累，可能会导致丢帧或直接停止录像。因此，它需要写速度等级达到 V30 的 UHS-I 存储卡。要确保 SD 卡的格式为 exFAT。如果 SD 卡的格式不是 exFAT，请务必将其格式化为 exFAT 格式，以确保兼容性。

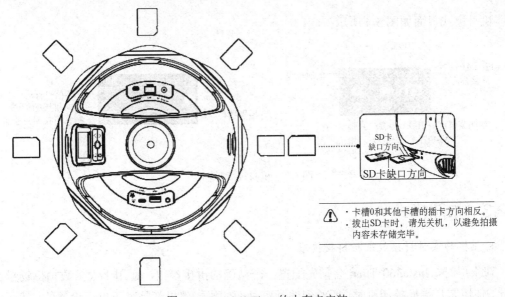

图 5-2　Insta360 Titan 的内存卡安装

Insta360 Titan 提供两种供电方式，可以配备多块电池或者在适合的场所通过电源直连延长相机的使用时间。电源供应方面（见图 5-3）：Insta360 Titan 需要使用 19.5V/9A 的 DC 接口电源适配器。电池状态的显示：当相机未充满电时，电源指示灯会呈现红色长亮。而当相机充满电时，电源指示灯则会显示绿色长亮。在开机充电时，当相机电量低于 10%时，电源指示灯将保持红色长亮，直至触发低电量保护或自动关机。当相机电量在 11%～20%时，电源指示灯将显示黄色。而在相机电量处于 21%～100%时，电源指示灯将显示白色。在相机具体工作时，工作指示灯的颜色将与电源指示灯保持一致。

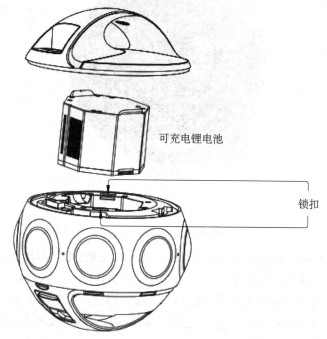

图 5-3　Insta360 Titan 电池

机身模式界面如图 5-4 所示。

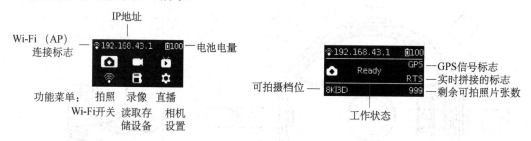

图 5-4　机身模式界面

5.2.3　拍照模式

1. 相机的实时拼接效果与拼接校准

在出厂时，Insta360 Titan 会预先配置一个精确的拼接参数，适用于大多数拍摄场景。因此，使用客户端操控相机时，所看到的预览画面的拼接效果都是基于出厂设置的。然而，

在某些特殊场景下，可能会出现拼接效果不佳的情况。为此，可以在相机设置菜单或客户端选择进行拼接校准。经过拼接校准后，画面效果将得到改善。这种拼接校准后的画面效果主要适用于录像中的预览画面、录像得到的实时拼接的视频、直播中的预览画面，以及边直播边录像得到的实时拼接的视频。

相机开机后进入相机菜单设置，选择进入 Calibrate Stitching 功能（见图 5-6）。

图 5-6　Calibrate Stitching 功能

进入该功能后请按提示将相机放置在一个开阔的地方，并确保相机球半径 2m 内不存在遮挡物，包括自己。然后按下电源键，相机将自动开始基于当前场景进行拼接校准。

使用 App 连接上相机后，可以选择进入录像模式或者直播推流模式。

在直播模式下，可以在基础设置界面找到校准拼接效果的功能选项（见图 5-7）。

而在录像模式下，当打开实时拼接按钮时，下方会出现拼接校准的功能选项。将相机放置在一个空旷的环境下，并确保周围 2m 范围内没有任何物体遮挡，包括自己。然后，点击"开始"按钮，等待拼接完成。拼接完成后，可以查看最新的拼接效果，并选择是恢复之前的效果还是应用新的效果。

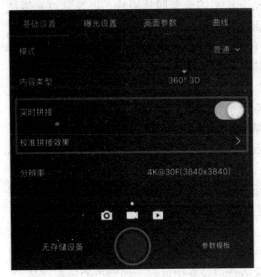 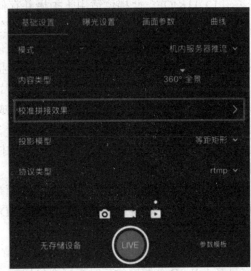

图 5-7　模式选择

搭配使用的三脚架有一些建议。首先，Insta360 Titan 底座底部提供了 3/8 英寸螺孔、承重能力较强的三脚架，以确保相机的安全。最后，考虑到 Insta360 Titan 是一款重型全景摄像机，选择时需要确保三脚架具有足够的承重能力，并且最好不带手柄，以避免对相机造成不必要的干扰。

选择了拍照模式并按下 Power 键确认进入后，等待相机完成准备工作，直到相机显示

拍照 Ready 状态（见图 5-8）。

图 5-8　ready 状态

准备好拍摄时，只需按下一次 Power 键，相机即可按当前规格拍摄一张照片。如果选择的是需要实时拼接的档位，拍摄完毕后相机会进入 processing 状态，处理完毕后会完成存储，然后恢复到拍照准备就绪状态（见图 5-9）。

图 5-9　拍摄选择

值得注意的是，每次拍照时，默认需要等待 5s 的倒计时。在这 5s 内，工作灯将持续闪烁，并伴有音效提示。这段时间内请远离相机，尽量避免太过靠近，以免影响拍照效果。当拍照成功时，会有完成音效的提示。

2. 拍照规格档位

（1）11K|OF。此档位适用于拍摄并存储 11K 分辨率的全景照片原片，以及通过光流技术实时拼接的照片。它适合需要高细节和全面景观捕捉的场合。

（2）11K|3D|OF。使用此档位，相机拍摄并保存 11K 3D 全景的照片原片和光流实时拼接的照片，适用于需要立体全景效果的专业摄影。

（3）11K。专为拍摄高清全景照片原片设计，不进行光流实时拼接。这使得摄影师在后期处理时有更多的灵活性，可以选择合成 11K 全景照片或 11K 3D 全景照片。

（4）AEB3。自动包围曝光模式，拍摄 3 组曝光不同的照片，帮助摄影师在后期合成时获得更广泛的动态范围成像效果。此模式中，相机设置还可以调整为拍摄 3、5、7、9 张不同曝光的照片。

（5）Burst。相机一键拍摄 10 组照片原片，适合捕捉快速连续的动作场景。这些照片可以在后期合成为 10 张连拍的 8K 全景或 3D 全景照片，或者合成一张超高分辨率 12K 的全景图。

（6）Timelapse。设置特定的间隔时长（最短 2s），连续拍摄一系列间隔照片，适用于制作最高 11K 3D 分辨率的延时摄影全景视频，非常适合记录变化过程，如城市的日夜交替。

（7）Customize。相机的自定义选项允许用户快速选择并应用最近一次通过 App 操控保存的参数，便于摄影师在多变的拍摄环境中迅速调整设置。

在这些拍摄模式中，所有拍照模式均可以设置为 RAW+JPG 双格式拍摄，而不同模式下的照片存储位置也有所不同，需要根据实际需求进行调整。

3. 使用 App 拍照

相机提供了如下功能入口：拍照，录像，直播推流，存储管理，相机设置。

图 5-10　App 操作界面

点击进入拍照模式时，App 会自动加载预览流，等待完成后即可进行拍摄。

界面如图 5-10 所示，预览区域下方的功能按钮如下。

（1）陀螺仪防抖开关。开启陀螺仪防抖功能，这样在相机实时拼接功能存储的照片画面中，将根据陀螺仪数据进行自动纠正。需要注意的是，该功能在拍摄 3D 实时拼接内容或 3D 直播时无法生效。

（2）VR 模式预览按钮。点击可切换至 VR 眼镜模式，以观看预览效果。

（3）全屏按钮。点击后可将预览流全屏显示。

（4）亮度直方图显示开关。打开后，预览画面的亮度直方图将显示在左上方。这对于在户外阳光下拍摄，难以直观判断曝光情况时，根据亮度直方图进行判断非常有用。

（5）预览流音频开关。点击开关预览流的声音。请注意，此按钮仅影响预览流的声音播放，与相机录音无关。

（6）关闭预览画面按钮（关闭后可省电，再次轻触预览区域即可开启）。右上方显示当前相机使用的音频设备（内置 Mic 还是 USB Mic），以及预览流当前显示的帧率。

5.2.4　照片后期处理阶段

Insta360 Stitcher 的照片拼接

1. 认识拍照文件的格式和存储形式

照片可保存为 JPG 或 DNG 格式。JPG 照片存于 SD（0）卡；若采用 RAW+JPG、Timelapse、AEB 或 Burst 模式，则 DNG 存于 SD（1-8）卡。普通模式下，JPG 与 DNG 均存于 SD（0）卡。双格式下，所有 SD 卡中相同文件夹名的照片组相同。SD 卡的照片文件夹包含 JPG、

工程文件（如 pro.prj）、必要数据文件（如 gyro.mp4）及每个镜头的原始照片 origin_*.jpg，用于拼接成全景照片（10 560×5280）或 3D 全景（10 560×10 560）。thumbnail.jpg 为 1920×960 预览照，部分模式可能无预览。

2. Insta360 Stitcher 界面介绍

Insta360 Stitcher 界面如图 5-11 所示。顶部是菜单栏，包括文件、设置、语言和帮助。文件菜单提供了文件导入功能，还可以将文件上传至谷歌街景，并显示 log。设置菜单中可以进行偏好设置，选择硬件解码或软件解码，进行硬件性能测试，以及语言设置和上传日志等操作。左侧是文件列表，方便直接将文件夹拖曳到此处导入文件。左下方是官方论坛，提供最新的软件信息、教程和技术交流，用户还可以向 Insta360 公司提出最新的建议和意见。中间是实时监视窗口，可以播放任意一个镜头的文件。底部是任务状态栏，显示正在进行拼接的进程，以及已完成的任务。右上方是拼接设置区域，用户可以设置拼接内容类型（2D 全景和 3D 全景），拼接模式（光流算法和模板拼接），采样类型和融合方式。右下方是输出设置，用户可以选择导出的分辨率和输出路径文件名称。预览拼接效果时，可以通过多种播放模式查看拼接效果，手动调整拼接主视角，优化顶部拼接以及进行色彩调整等操作。

图 5-11　Insta360 Stitcher 界面

3. 拼接步骤

导入一个图片文件夹，如图 5-12 所示。

内容类型（见图 5-13）可以选择 2D 全景、3D 全景（左眼在上）、3D 全景（右眼在上）、3D 全景（左右眼分别导出）。

图 5-12 导入图片文件夹

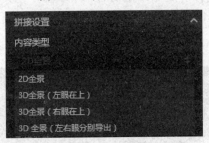

图 5-13 内容类型

拼接模式提供了两种选择（见图 5-14）：新光流算法拼接和光流算法拼接。新光流算法拼接在原有的基础光流算法之上提升了接近 3 倍的拼接速度，但在少部分场景可能拼接效果不如基础的光流算法。如果对新光流算法拼接的效果不满意，可以尝试与基础的光流算法进行对比。另外，还可以选择根据当前画面计算新模板，这种方式拼接速度最快，但在有远近视差和近距离情况下效果有限。

采样类型（见图 5-15）：如果相机是静止的，则三种采样类型差别不大，如果相机在运动状态，则采样更慢的速度采样可以获得更好的画质，这在视频的拼接中常用。

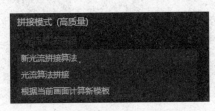

图 5-14 拼接模式选择

图 5-15 采样类型

融合方式（见图 5-16）一般由计算机自动选择。如果计算机使用了英伟达显卡，就可以选择英伟达的 CUDA 技术进行硬件加速；而如果使用的是非英伟达的显卡，可以选择 OpenCL 实现的硬件加速选项；如果不需要硬件加速，则可以选择 CPU 进行纯 CPU 计算。

光流拼接融合角度（见图 5-17）用来调整计算光流拼接时的画面面积。角度越大，拼接效果越好，但速度会变慢，同时最近可拼接的距离也会减小。通常建议尽可能将角度设到最大值（2D 视频最大角度为 20，3D 视频最大角度为 16）。如果远处的物体出现明显扭曲，可以尝试减小光流拼接范围，但这会导致安全距离变远（最小角度为 10）。

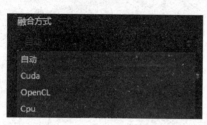

图 5-16　融合方式选择

图 5-17　光流拼接

模板拼接融合角度用于调整拼接缝的宽度。适当增大拼接角度可以使过渡更加平滑，但可能会产生叠影现象；拼接平滑过渡则通过算法消除镜头间的色差，使画面整体亮度和色彩保持一致；陀螺仪水平矫正功能能够使画面自动保持水平。

预览拼接效果（见图 5-18）是非常重要的一个步骤，在其中可以调节画面水平、中心视角，进行简单的调色。顶部优化功能能够针对顶部有规则线条的场景进行优化，如天花板空调排风口。

图 5-18　预览拼接效果

输出设置中分辨率除了预设，还可以自定义分辨率（见图5-19）。

输出路径和输出名称可以进行设置（见图5-20）。设置完成后可以添加到待处理列表，或者立即拼接。

图5-19 自定义分辨率

图5-20 输出路径和输出名称设置

任务栏中可以看到进度。拼接完成后可以打开文件夹查看拼接好的图片（见图5-21）。

图5-21 查看拼接好的照片

4. 特殊图片拍摄内容的拼接

开启RAW+JPG照片拍摄时，所拍摄的文件*.dng保存了最原始的图像信息，具有极高的后期处理空间。在使用Sticher进行拼接后，生成的全景DNG格式图片可在Photoshop中进行进一步后期处理，并导出为JPG格式的全景图。

Burst模式下所拍摄的文件是连拍的10组原始照片，拼接时无法预览全部图片的拼接效果。拼接完成后，生成的10张图片命名为output_*.jpg（见图5-22）。

在Auto Exposure Bracket（自动包围曝光）模式下，拍摄的文件包含了3、5、7、9组不同曝光的原始图片。拼接结束后，生成的一张JPG图片具有较高的动态范围。举个例子，如果选择了9组曝光，那么在拼接的同时可以输出9张不同曝光的全景图，随后可以将这些图片导入其他软件进行HDR图片的合成。

以下输出了9张不同曝光的全景图和一张合成（merged）后的全景图。

图 5-22　照片命名和导出

使用 Photoshop 建立 HDR 图片的方法如图 5-23 所示。

图 5-23　通过 Photoshop 建立 HDR 图片

不是光比差异特别大的情况下，一般用 3 张或者 5 张照片包围曝光即可，7 张和 9 张的情况下，设置的 EV 间隔范围会很小（见图 5-24）。

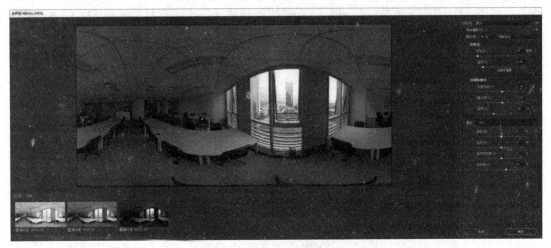

图 5-24　设置包围曝光

5.2.5　录像模式

在准备拍摄视频之前，检查相机的电池电量和存储介质。确保存储介质的格式为 exFAT，这样可以避免启动时出现格式不匹配的情况，影响拍摄进度。对于电池电量，Titan 的电池充满电后大约可以使用 70min，为了保险起见，备好几块电池，以防万一。此外，可以使用外置的移动电源，如 19.5V/9A 的外接移动电源，以延长拍摄时间。

在开始拍摄之前查看预览画面，判断是否需要进行相机的陀螺仪校准。如果需要实时拼接和更好的预览观看效果，选择进行拼接校准，特别是在拍摄环境有明显远近距离变化时，如室内室外环境切换。

另外，要确保拍摄环境的安全性，并选择合适的支架和配件，以确保稳定拍摄。一般情况下，可以使用支持全平台的 Insta360 Pro 客户端对相机进行操控，确保操作的便捷性和灵活性。

在准备拍摄视频之前，首先从相机的首页选择录像模式，然后通过按下 Power 键进入，并等待相机完成准备工作，确保相机显示录像 Ready 状态（见图 5-25）。

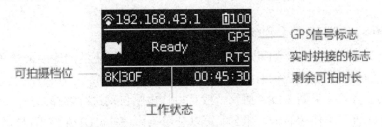

图 5-25　录像模式界面

当录像模式处于准备就绪状态时，使用上下切换键快速切换录像的规格档位，根据需要进行调整。想要开始一次录像，只需在录像模式准备就绪的状态下按下 Power 键即可。

但要注意，如果使用的存储设备中存在首次使用设备的情况，需要进行速度检测，确保存储卡的写入速度达标后才能正常录像。在进行速度检测时，Titan 会同时对 9 张存储卡进行检测，其中 SD（0）卡负责存储 JPG 格式的照片和低分辨率代理视频，而 SD（1-8）卡则负责存储 DNG 格式的 RAW 照片和 8 路镜头的高分辨率视频原片。如果 SD（0）卡的速度不足，但 SD（1-8）卡的速度足够，依然可以发起录像，不过 SD（0）卡上的低分辨率代理视频可能会出现丢帧情况，可能会影响到 PR 插件上的代理视频预览，因此建议使用写入速度足够的 SD 卡。如果 SD（1-8）卡存在未通过速度检测的情况，将无法正常录像，这时需要使用相机的格式化功能将这些未通过检测的存储卡格式化。格式化会清理存储卡中的文件碎片，使其恢复足够的写入速度，但需要注意格式化会清除存储卡上的所有内容，因此在格式化之前务必备份好存储卡中的内容。在录像过程中，如果需要停止录像，只需再次按下 Power 键即可。如果是需要实时拼接的档位，在停止录像后会进入 Processing 状态，处理完毕后会完成存储，然后回到录像准备就绪状态。此时，录像中工作状态指示灯会持续闪烁，直到拍摄并存储完成。如果指示灯影响拍摄效果，可以在相机设置中关闭 LED 灯。当录像结束并完成存储时，相机会发出完成音效提示。关于录像规格档位，Titan 提供了多种选择，例如 11K|30F、10K 3D|30F、8K 3D|30F|10bit 等，每种规格都有其特定的应用场景和优势，需根据实际需求选择合适的档位进行录像。

5.2.6 视频拼接

1. 认识视频文件的格式和存储形式

每次使用 Titan 拍摄视频，都会将视频以 H.264 编码、MP4 格式存储起来。录像过程中，相机会在 SD（0）卡中创建一个文件夹，其中包含了 8 个低分辨率代理视频、Preview.mp4 预览视频以及一些必要的工程文件（pro.prj）和数据文件（gyro.mp4），同时有录像的主要视频文件。而在 SD（1-8）卡中，存储着对应镜头序号的 8 个高分辨率单镜头视频原片。origin_*.mp4 序列包含了每个独立镜头拍摄的原始文件，这些文件可以用于后期的拼接。这些视频文件的分辨率为 5280px×2972px，可以用于拼接最高 11K 2D 的全景视频；另外，分辨率为 4800px×3072px 的视频则适用于拼接最高 10K 3D 的全景视频。此外，还会生成一个名为 preview.mp4 的文件，其帧率为 30fps，分辨率为 1920px×960px。这个预览文件可以让我们快速知晓拍摄内容的曝光、画面位置等，但需要注意的是，该预览视频并不具备防抖效果。

2. Insta360 STITCHER 界面介绍（见图 5-26）

这种采样类型差别不大，如果相机在运动状态，则采样更慢的速度采样（见图 5-27）可以获得更好的画质，这在视频的拼接中常用。

在选择融合方式（见图 5-28）时，一般可以让电脑自动进行选择。

如果电脑配置了英伟达显卡，那么就可以利用英伟达的 CUDA 技术进行硬件加速。这种情况下，软件会自动选择 CUDA 加速以提升处理速度和效率。而如果计算机使用的是非英伟达的显卡，可以选择 OpenCL 实现的硬件加速选项。如果计算机没有支持硬件加速的显卡，那么就只能进行 CPU 计算，这意味着处理速度可能会比较慢，但也能完成任务。

图 5-26　Insta360 STITCHER 界面

　　图 5-27　速度采样　　　　　　　　　图 5-28　选择融合方式

光流拼接融合角度（见图 5-29）用来调整计算光流拼接时的画面范围，角度设置越大，拼接速度就会越慢，但同时拼接效果也会越好，尤其是在近距离拍摄时。一般来说，尽可能将角度设定到最大值，例如对于 2D 视频，最大角度为 20°，而对于 3D 视频，最大角度则是 16°。

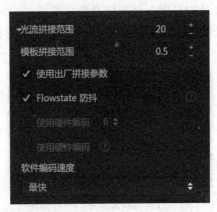

图 5-29　光流拼接设置

在模板拼接中可以调整拼接缝的宽度，适当增大拼接角度有助于使接缝处的过渡更加平滑，但同时可能会产生一些叠影效果。另外，可以通过拼接平滑过渡消除镜头间的色差，以确保画面整体的亮度和色彩保持一致。需要导出视频并考虑到分辨率和计算机性能时，根据情况选择硬件解码和硬件编码。需要注意的是，如果导出视频的分辨率高于 4Kpx×4Kpx，或者在 MAC 上使用 H.265 编码方式时，是不支持硬件解码的。

在视频拼接中，设置参考帧（见图 5-30）是至关重要的。参考帧，就是在拼接过程中，软件以某一帧的画面作为计算拼接参数的基准，并将这些参数应用于整个拼接过程。因此，在选择参考帧时，要特别注意选取需要输出的时间区间内的某一帧。这个关键帧应该处于物体运动的重要时刻，比如人物距离摄像机最近的时刻，或者是在场景中占据比例较高的元素，比如主要的景物。例如，在拍摄风景时，可以选择其中一帧作为参考帧，确保它能够代表整个场景的特点和重要元素。

图 5-30　设置参考帧

在预览拼接效果时，可以进行多项操作来优化画面。首先，可以改变参考帧，确保选择最合适的帧作为拼接的基准。其次，调节画面的水平和中心视角，以便更好地调整画面的构图和视角。此外，进行简单的调色，使画面的色彩更加生动鲜明。

特别需要注意的是，在拼接 3D 视频时，并没有调节画面水平和中心视角的功能。这是因为在 3D 视频的拼接过程中，需要保持视角和深度的一致性，以确保观看时的立体效果。然而仍然可以利用其他功能优化 3D 视频的拼接效果，比如改变参考帧和进行简单的调色。顶部优化功能是一项非常实用的功能，特别适用于那些顶部有规则线条的场景，比如天花板上的空调排风口。通过使用顶部优化功能，可以让拼接后的画面在顶部线条部分更加平滑自然，减少拼接接缝的显现，从而提升整体观感。

选取需要导出的时间段如图 5-31 所示，一般为了节省时间和电脑资源，导出有效的片段更方便后期剪辑。

图 5-31　选取需要导出的时间段

分辨率除了预设的分辨率，还可以自定义（见图 5-32）。

在使用 STITCHER 进行视频编码时，可选择 H.264 或 H.265 格式（见图 5-33）。H.265 提供更好的画质和更小的文件尺寸，但对硬件要求高，可能影响部分剪辑软件的性能。因此，虽然 H.265 在理论上更优，实际应用中需考虑兼容性和硬件限制。通常，在需要确保兼容性和流畅编辑的情况下，推荐使用 H.264 编码，因为它在各种 VR 播放器和剪辑软件中具有更广泛的支持。

图 5-32 自定义分辨率

图 5-33 视频编码选择

在进行渲染配置时可以选择使用 H.264 编码，并且有 3 个标准可供选择：Baseline，Main（见图 5-34），High。这些标准代表着不同的压缩率，压缩率越高，对播放器的解码性能要求也越高。

Baseline 标准的压缩率相对较低，适用于一些对视频质量要求不是特别高的场景，同时对播放器的解码性能要求也较低。Main 标准的压缩率略高于 Baseline，适用于一般的视频播放和编辑需求，对播放器的解码性能要求也适中。而 High 标准则是压缩率最高的选项，适用于对视频质量要求很高的场景，但同时对播放器的解码性能要求也最高。因此，在选择渲染配置时，需要根据视频的具体需求以及目标播放平台的解码能力进行权衡和选择，以确保视频在播放时能够保持良好的质量和流畅性。

通常情况下，STITCHER 会根据分辨率的设置，自动匹配预设的码率（见图 5-35）。例如，对于 11K 2D 全景视频，推荐的码率是 455Mbps；而对于 10K 3D 全景视频，则推荐的码率是 750Mbps。这些预设的码率能够确保视频在播放时保持良好的质量，并且能够充分展现出高分辨率全景视频的细节和色彩。

图 5-34 Baseline

图 5-35 自动匹配预设码率

在音频导出（见图 5-36）时，根据需要选择全景声或普通音频。如果选择全景声，那么在视频中会包含 4 个声音轨道，这可以为观众提供更加沉浸式的听觉体验。而如果选择普通音频，则视频中只会有一个立体声轨道，适用于一般的播放和观看需求。可根据项目需求和观众期望进行选择，以确保观众获得最佳的观影体验。也可以选择单独导出音频文件。

图 5-36　音频导出

输出路径和输出名称可以进行设置（见图 5-37）。设置完成后可以添加到待处理列表，或者立即拼接。

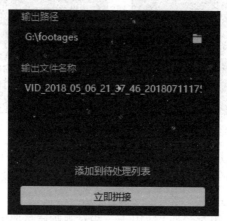

图 5-37　设置输出路径和名称

拼接任务栏中可以查看拼接进度，全景视频拼接过程中，还可以终止拼接，软件会自动保存已经拼接好的部分（见图 5-38）。

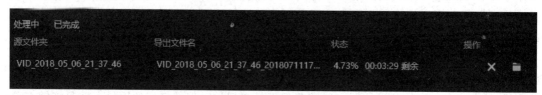

图 5-38　查看拼接进度

5.2.7　视频播放

使用 Insta360 Player，可以播放由 Insta360 全景相机产生的内容。Insta360 Player 支持播放标准全景视频和图片，画面比例为 2∶1，而且可以在各个平台上轻松使用。对于桌面版本而言，它能够播放 INSP、INSV、MP4 和 JPG 格式的照片和视频。虽然目前仅支持 2∶1 比例的视频，但可以播放高达 4K 以下的普通全景视频，Insta360 Player 暂时不支持 3D 视

频。导入一个 4K 全景视频时，可以通过拖曳鼠标轻松观看全景图，并且在右上角还有一个方便的预览小窗口，随时查看画面的效果。这些功能使得 Insta360 Player 成为处理全景内容的理想选择，能够更加便捷地浏览和编辑作品。

5.3 moco 机械臂

5.3.1 摄像机械臂的发展

摄像机械臂的发展历史是电影和电视技术创新的一部分，其从早期的简单摄影辅助设备演变成今天高度复杂和精密的系统。这种发展不仅是技术的进步，而且反映了影视制作需求的变化和增长，以及电影工业的不断完善发展。

摄像机械臂的早期形态可以追溯到 20 世纪 70 年代，当时主要目的是解决在移动中拍摄时摄像机晃动的问题。最初的稳定系统比较原始，通常由手持或身挂设备构成，这些设备使用机械平衡原理减少震动。著名的创新之一是加勒特·布朗（Garrett Brown）在 1975 年发明的"斯坦尼康"（Steadicam），这是一种手持稳定器，可以显著改善移动拍摄的画面稳定性。

随着电影制作技术的发展，对更高质量和更复杂摄影技术的需求逐渐增长，推动了更先进摄像机械臂的开发进程。20 世纪 80 年代，随着电子和机械技术的进步，摄像机械臂开始采用更复杂的设计，例如加入电动控制和更精细的调节机制，能够实现更平滑和多角度的拍摄。进入 21 世纪后，随着计算机技术和数字影像技术的飞速发展，摄像机械臂也开始整合更多的电子和软件技术。这包括使用电子陀螺仪、传感器和复杂的算法来进一步提高拍摄的稳定性和操作的灵活性。这一时期也见证了无人机械臂的兴起，使空中摄影变得更加普及和可行。

近年来，摄像机械臂更加自动化和智能化。可以配备人工智能软件，能够自动追踪被摄对象，实现更加精确和有创造性的拍摄方案。此外，机械臂的模块化设计允许更快速地适应不同的摄像机和拍摄需求，增加了使用的灵活性。

5.3.2 认识基卡魔控小黑妞

基卡魔控小黑妞（见图 5-39）是一款摄影摄像用的机械臂，其多轴联动算法允许所有动作无须人工编排，系统能够自动分配每个关节的动作以实现精准的运动轨迹，它不仅易于学习和编程，而且便于修改。

它摒弃了依赖软件化操作，确保了操作的高可靠性和精确执行。这套设备不仅能够拍摄专题片、广告片、纪录片，还能通过安装附件转换成演播室的程控直播系统，实现多用途和多领域应用。它拥有 1.7 米的"黄金臂展"，可以有效避免臂展过长或过短带来的动作限制，尤其在伸缩旋转平移的动作中表现突出。

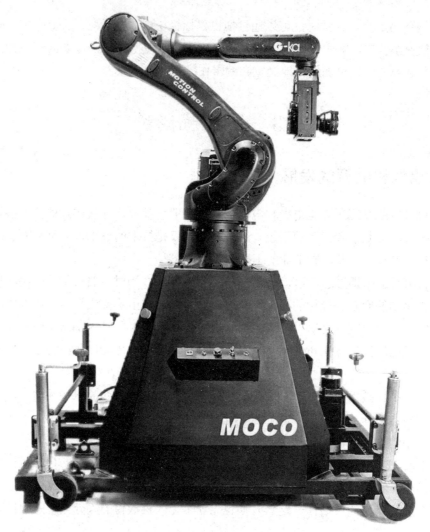

图 5-39　基卡魔控小黑妞

该系统的云台设计是其专利特色，还可以通过选配附件控制灯光、炸点、转盘等外部设备，实现灵活的场景应用。并且可以多台联动，形成数控机位协作集群，增强拍摄效果。

5.3.3　使用机械臂拍摄的优势

画面稳定性强可以说是摄像机械臂的主要优势之一。机械臂是通过使用高精度的电机和控制系统有效地抵消人为或运动产生的震动，即使在非常动态的环境中也能拍摄出平稳流畅的画面（见图 5-40）。

摄像机械臂动态拍摄能力强，与传统的固定摄像方式相比，其能够在移动中捕捉高质量的视频，这对于动作电影（见图 5-41）、体育赛事和任何需要跟踪移动对象的场合尤其重要。机械臂的灵活性和速度调整功能使得它能够跟随快速移动的对象，捕捉动态的视角和独特的镜头。

图 5-40 车置宝广告拍摄现场

图 5-41 电影《刺杀小说家》拍摄现场

摄像机械臂通常具有高度的操作灵活性（见图 5-42），可以通过遥控器、控制面板甚至智能设备进行控制。这种灵活性使得摄影师可以在安全的位置远程控制摄像机，在能做出各种高难度的镜头运动的同时，还能确保运镜的准确性。

图 5-42 滴滴《致敬新中国出行发展 70 年》广告拍摄现场

摄像机械臂的拍摄用途广，从电影制作到现场广播，再到商业广告和实时新闻报道（见

图 5-43），其应用几乎无处不在。这种广泛的适应性意味着投资在高质量摄像机械臂上的回报非常显著，因为其可以在多种不同的制作环境中使用。

图 5-43　使用机械臂拍摄的各类影视项目拍摄现场

5.3.4　控制器按键介绍

控制器外观如图 5-44 所示，控制器的常用按键如图 5-45 所示。

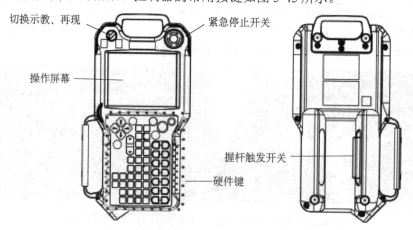

图 5-44　控制器的外观

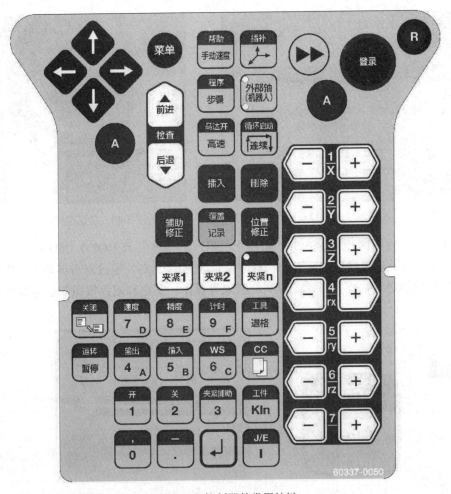

图 5-45 控制器的常用按键

首先左上角为切换模式旋钮,模式切换需同时旋转旋钮(见图 5-46)和钥匙(见图 5-47)。当前为手动模式,向右旋转旋钮与钥匙会进入演示模式。机身前后各设有急停按钮,按下任一急停或在显示界面看到"紧急停止"(见图 5-48)时,机器将停止运动,旋钮顺时针提起解除(见图 5-49)。

图 5-46 旋转旋钮

图 5-47 钥匙

图 5-48 紧急停止　　　　　　图 5-49 旋钮顺时针提起

　　非紧急时,暂停键(见图 5-50)可停止机器,屏幕将显示 HOLD(见图 5-51),按 A 键(见图 5-52)+运转键可恢复运动。程序编辑(见图 5-53)通过点击屏幕上方空白或使用 A 键+程序键进入,支持新建、复制、删除等操作。蓝色和双色按钮的蓝色部分需与 A 键联用。

图 5-50 暂停　　　　　　图 5-51 显示 HOLD

图 5-52 A 键　　　　　　图 5-53 程序编辑

　　R 键(见图 5-54)是返回键。在手动状态下可调整运行速度(见图 5-55)。

　　显示屏中的数值会以滚动的形式增加或减少一个值为点动速度,做精细调整时,可使用 2、3、4、5 为连续运动,2 为最慢,5 为最快,在保证安全的前提下,可根据拍摄需求

选择合适的手动速度，推荐新手使用速度 3（见图 5-56）。

图 5-54　R 键

图 5-55　运行速度

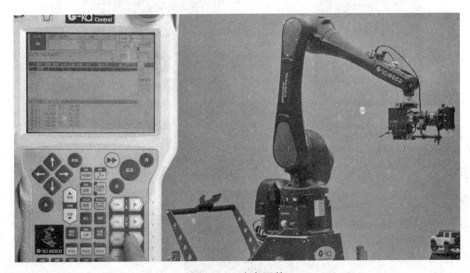
图 5-56　速度调整

马达开按钮为机器人的马达开关（见图 5-57）。A 键加马达开按钮可开启马达，再按关闭按钮。机器人运动需要马达保持开启状态，动作坐标系按钮可切换为手动运动方式（见图 5-58）。

图 5-57　马达开

图 5-58　动作坐标系

按下 A 键+动作坐标系按钮（插补键）可切换关键帧的运动方式。循环启动键（见图 5-59）在手动状态下可切换检查模式的单步或者连续动作。若要检查单一动作，选中关

键帧后,检查前进时,机械臂运动到该位置后会停止;若要检查连续动作,选中关键帧后,检查前进时,机械臂会从该位置逐步连续运动到最末位,检查模式通常使用检查单步。自动状态下,同时按下 A 键和循环启动按钮,机器人开始运动(见图 5-60)。

图 5-59 循环启动

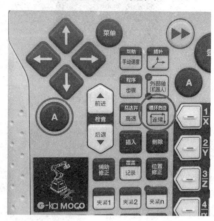
图 5-60 机器人开始运动

单击记录键(见图 5-61)便可记录机器人当前状态下的辅助信息和位置信息,从而生成关键帧。

图 5-61 记录键

A 键+上下键(见图 5-62)可移动蓝色光标选中关键帧。A 键+左右键(见图 5-63)可移动红色光标选中插入方式、速度、精度等辅助信息。

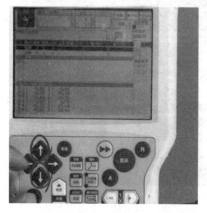
图 5-62 A+上下键

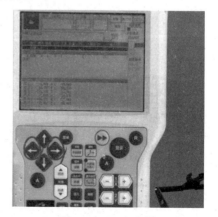
图 5-63 A+左右键

A 键+插入键(见图 5-64)可在蓝色光标选中的关键帧之上插入一个新的关键帧。

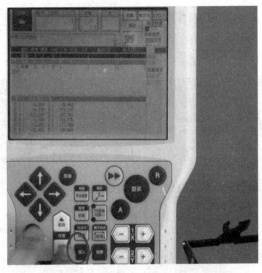

图 5-64　A+插入键

A 键+删除键（见图 5-65）则可删除蓝色光标选中的关键帧。A 键+辅助修正键（见图 5-66）可修改关键帧的辅助信息。A 键+位置修正键（见图 5-67）可修改关键帧的位置信息。输入信息时误操作，可进行退格删除（见图 5-68）操作。

图 5-65　删除键　　　　图 5-66　辅助修正键

图 5-67　位置修正键　　图 5-68　退格删除

同做确认键使用但确认输入信息时，用回车键（见图 5-69）。

图 5-69　回车键

点击 R 键，可以删除输入框中的数据、调用代码输入框、返回上一画面等。在点击 R 键显示代码输入框后，按下 A 键+帮助键，可以显示 R 代码列表。A 键+R 键可以截取当前显示的界面，并保存到 USB 存储设备中（图 5-70）。

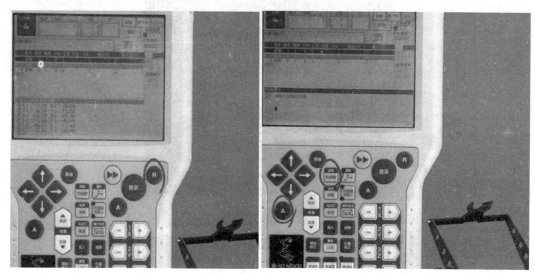

图 5-70 代码输入与截屏

5.3.5 简单直线运镜编辑

首先我们要新建一条程序（见图 5-71）。

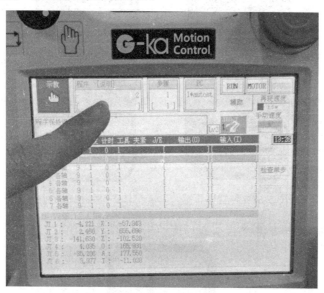

图 5-71 新建程序

点击程序选择菜单，选中列表后（见图 5-72）按回车键 确认，进入程序列表，点击文字输入，按格式要求输入程序名字，由字母、纯数字、字母与数字组合，如 ZX1，按回车键确认。新建程序后，检查显示界面右上角 run、motor（见图 5-73）是否是点亮的。

图 5-72 选中列表

图 5-73 run、motor 键

打开触发器后,用轴按键移动机器人,手动状态下移动机器人需持续握住触发器,在运动方式为基础坐标时,用 XYZ 3 个平移轴按键(见图 5-74)将机器人移动到飞机处(见图 5-75),运动方式改为工具坐标。通过 RX、RY、RZ 3 个旋转轴,分别调整机器的俯仰、水平、偏转来修正构图。修正构图后,将辅助信息调整为常用选项,第一个关键帧无特殊要求时,一般选择插补方式为各轴(见图 5-76),其他关键帧选择为直线。

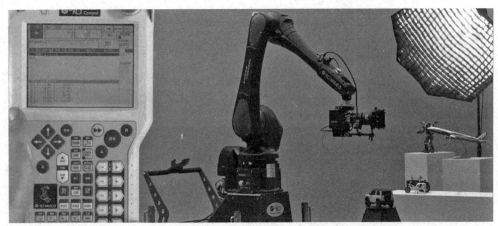
图 5-74 打开触发器移动 XYZ 轴

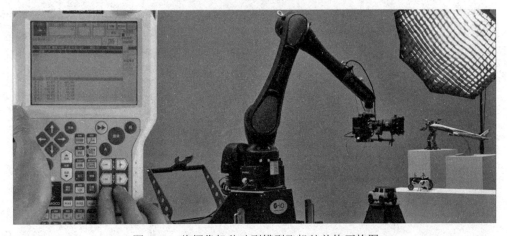
图 5-75 将摄像机移动到模型飞机处并修正构图

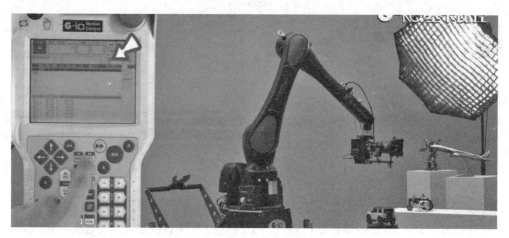

图 5-76　选择插补方式为各轴

辅助信息确认无误后按一下记录,把机器人当前绝对位置以及辅助信息存为第一关键帧(见图 5-77);调整运动方式为基础坐标系,手握触发器将机器人移动到第二个拍摄位置——汽车处,记录为第二个关键帧(见图 5-78)。

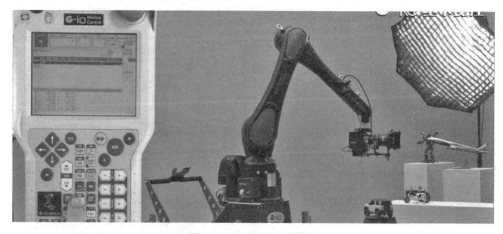

图 5-77　记录第一关键帧

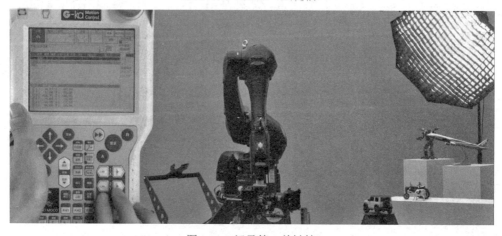

图 5-78　记录第二关键帧

补插与辅助修正过程与第一关键帧相同,不再赘述(见图 5-79)。

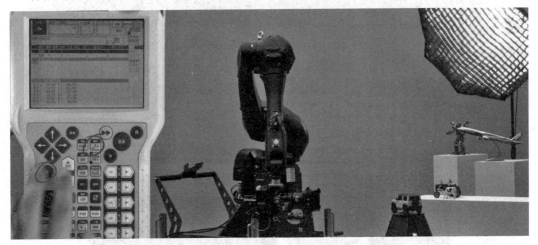

图 5-79　选择插补方式为各轴

检查环节主要检查两个部分,第一为检查安全,注意机器运行轨迹与产品道具等有无干预,摄像机与机器本体是否发生冲突。第二为运镜是否满足拍摄要求,将蓝色光标选中一号关键帧,手握触发器加检查前进,使机器人移动到一号位置,移动过程中注意检查安全(见图 5-80)。因为一号关键帧插补方式为各轴,所以它是一条微小的弧线运动,接近实际位置时蓝色光标会变为黄色,轴数据数值停止变化时便到达实际位置。

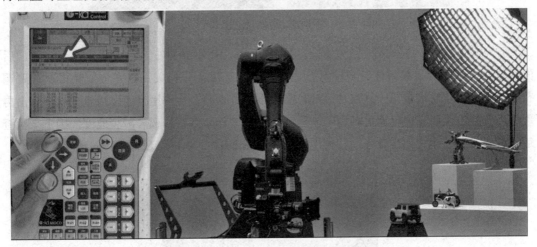

图 5-80　检查第一帧

按照上述步骤检查第二个关键帧,二号关键帧插补方式为直线,所以到二号的运动方式便是直线运动。后续若有 N 个关键帧便以此类推,检查至最末位关键帧,确认无误后,将机器移动到第一个关键帧(见图 5-81),同时蓝色光标一选中第一个关键帧,准备开启自动模式。

上述检查环节无问题后,可第一次自动运行。首先引动模式切换旋钮以及后面板钥匙切换为自动模式(见图 5-82)。

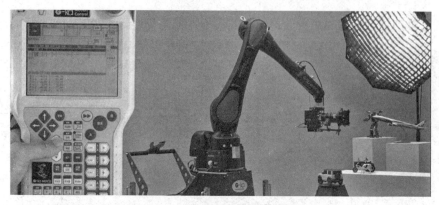

图 5-81　移动到第一个关键帧

图 5-82　切换自动模式

自动模式与手动模式有几个不同，需注意一下，显示界面左上角由蓝色变为绿色，后面板触发器不需要持续握住，自动运行速度和手动速度无任何关系，完全依赖再现速度调整速度。因为本轨迹是第一次自动运行，需以不超过百分之十的运行速度检查一次，点击再现速度直接输入所需速度即可，也可以百分之十的增加减量增加或者减少速度，接下来检查运行模式，当前模式为步骤连续和再现连续（见图 5-83），程序会以循环模式循环往复。

图 5-83　设置检查速度和再现

当有多个关键帧时，如若使用再现连续模式，必须检查最后一个关键帧直接去往第一个关键帧是否安全后才可使用在线连续模式，常用选项为步骤连续以及再现一次（见

图 5-84）。设置完成后按 R 键返回即可，每一次切换模式后马达都会默认关闭，运行模式以及再现速度检查无误后，A 键+马达打开马达，A 键+循环启动即可自动运行（见图 5-85），运行过程中需观察机器运行轨迹是否安全、拍摄画面是否符合拍摄要求，运动过程中如有问题，可按暂停键将机器停止运行再进行修改。如果没有问题，一个简单的运镜就完成了（见图 5-86）。

图 5-84 再现

图 5-85 自动运行

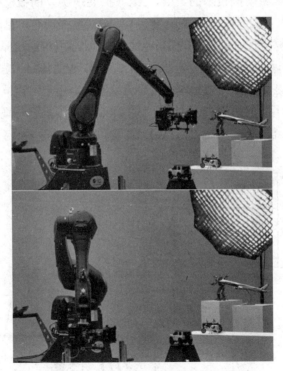
图 5-86 简单运镜

第 5 章课件

第 5 章习题

第 5 章素材

第 6 章 虚拟制片技术应用

6.1 扩展现实技术介绍

随着 2020 年 5G 技术的出现与发展，虚拟数字世界将从理想变成现实。特别是 AR、VR、MR 等技术与 5G 技术的结合，为 XR（扩展现实）技术的实时交互提供了实现的基础。随着科技的发展，越来越多的呈现方式开始应用于虚拟制片。意味着人们对于外在世界信息的获取维度将空前丰富。

虚拟现实技术通过完全构建一个虚拟的世界，让用户沉浸其中，仿佛置身于另一个维度；增强现实技术则是将虚拟信息巧妙地叠加在真实世界之上，为人们提供了更加丰富的感官体验；混合现实技术则融合了虚拟与现实的元素，创造出一种全新的交互模式。

随着计算机图形学和模拟技术的发展，XR（扩展现实）的概念为大家所熟悉，其实 XR 是一个广义的概念，包括了 VR（虚拟现实）、AR（增强现实，见图 6-1）和 MR（混合现实）。VR 是利用计算机技术创建出的完全虚拟的环境，用户通过佩戴设备完全沉浸在虚拟世界中。AR 则是在现实世界的基础上，通过计算机生成的信息增强用户对现实世界（见图 6-2）的感知。MR 是将虚拟元素与现实世界无缝融合，用户可以同时与虚拟对象和现实对象进行交互。VR 常用于完全虚拟的体验；AR 和 MR 更侧重于与现实世界的结合。这些 XR 技术的发展为"多维—虚拟"的"虚拟系统"提供了丰富的技术手段，为虚拟制片提供了丰富的实现方式。

图 6-1　增强现实技术实现路径

扩展现实技术为人们带来了前所未有的沉浸式体验。通过头戴式显示设备或智能终端，人们可以进入一个充满奇幻与创意的世界，与虚拟环境进行互动。这种沉浸式的体验不仅

能够满足人们对于新奇和刺激的追求，还能在教育、培训、娱乐等领域发挥重要作用。在教育中，它可以让学生身临其境地感受历史事件、探索科学奥秘；在培训中，它能够提供逼真的模拟场景，提高技能训练的效果；在娱乐中，它更是为人们带来了精彩纷呈的游戏和影视体验。

图 6-2　商业导视系统 AR 应用

此外，扩展现实技术还在工业制造、医疗健康、城市规划等领域展现出广阔的应用前景。在工业领域，它可以帮助工程师进行设计和模拟，提高生产效率；在医疗领域，它能够辅助医生进行手术规划和培训，提升医疗水平；在城市规划中，它可以让决策者更好地预览城市的发展蓝图。它正在改变我们感知世界的方式，为我们开启了一扇通向未来的大门。随着技术的不断进步和创新，扩展现实技术必将在更多的领域展现出其独特的价值，为人类的生活带来更多的惊喜和便利。

6.2　虚拟技术与摄影摄像的融合

"虚拟"一词在电影发展的历史中一直存在，电影故事的讲述可以概括为对剧本或故事的视听化演绎。既然是演绎，那么就是对真实故事的再现，无论是道具、妆造、实践、空间等要素都不再是对原本事件的还原（纪录片除外）。随着技术的发展，基于计算机图形学和模拟技术的创新工具在现代电影制作中可以通过数字化的方式模拟和重建真实世界的场景，为电影、电视和游戏等媒体产业带来前所未有的创作和制作方式。

如果说传统电影制作还是在现实环境中进行实拍收音，进行制作，那么如今的电影工业的很多方面则完全革新了传统电影制作的手段。原有"虚拟"的概念则延伸为从故事演绎到演绎手段的数字化处理与制作，由传统单一的"演绎—虚拟"发展为"多维—虚拟"的"虚拟系统"概念。也就是我们目前所热议并在电影行业广泛应用的技术名词"虚拟制片"，只不过在行业内大家更强调其技术领域的先进性。虚拟制片技术的发展源于对视觉效

果的追求和对传统制片流程的改进，它不仅提供了更高质量的视觉效果，还大幅缩短了制片周期，降低了制作成本。本节将从传统影视拍摄的难点、虚拟制片新技术带来的便利，以及应用案例等方面进行详细阐述。

6.2.1 传统影视拍摄难点

传统影视制作面临着一系列的难点和挑战（见图6-3）。在前期筹备时，工作极为繁杂，需要进行实地考察、精心设计场景，并准备各种道具。这一过程充满不确定性，时常受到各种因素的制约和影响。成本方面，传统影视制作往往需要投入大量资金。场地租赁、道具和服装的购置以及人力资源等方面的花费都不菲。在拍摄过程中，不可控因素频繁出现。例如，天气的突然变化或设备的故障等，都可能导致拍摄计划的延误和受阻。后期制作同样面临巨大压力，需要对大量拍摄素材进行筛选、剪辑、调色等处理，而特效制作难度更大。此外，传统影视制作还存在资源浪费和对环境产生影响的问题。

图6-3 传统影视制作流程

尽管存在诸多困难，传统影视制作仍具有其独特的价值。它能够真实地展现场景和情感，让观众获得身临其境的感受；对于演员表演能力的培养以及剧组人员协作精神的塑造都具有重要意义；同时，它也是影视制作历史的重要组成部分，为后续技术的发展积累了宝贵的经验。在未来的发展中，传统影视制作与新兴技术的融合成为必然趋势。我们需要充分挖掘和发挥传统制作的优势，积极引入新技术，以创作出更为卓越的影视作品。

6.2.2 虚拟制片技术

2019年科幻剧集《曼达洛人》第一季上映后，"虚拟"这个词再次成为中国影视行业关注的焦点。本节所探讨的"虚拟"，指的是运用数字技术创造一个实时可视化的、模拟真实的影视创作环境，其已突破传统线性流程制片体系的制约（见图6-4），使效果和过程可控。其关键要素是"全流程可视化实时"和"数字资产"。虚拟制片的工作流程如图6-4所示。

图6-4 虚拟制片制作流程

虚拟制片打破了原有线性工作流制片的限制，呈现实时合成画面的效果，可以及时发现问题，并进行修改调整。在虚幻引擎的控制下，LED屏可根据摄像机的运动参数实时变

换内容,将现实相机的运动参数实时给到虚幻引擎,完成简单的运镜,并将现实拍摄素材与 CG 背景合成。

虚拟制片技术的原理和技术基础主要涉及计算机图形学和模拟技术的应用。计算机图形学是一门研究如何生成、处理和显示计算机图像的学科,而模拟技术则通过数学模型和算法模拟真实世界的物理行为和现象,UE5 中虚拟制片所用到的绿幕抠像操作蓝图如图 6-5 所示。这两个领域的应用为虚拟制片技术的发展提供了坚实的基础。

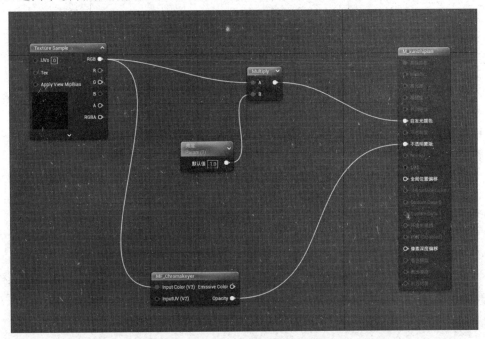

图 6-5　UE5 绿幕抠像操作蓝图

在虚拟制片技术中,计算机图形学的应用主要包括三维建模、渲染和动画。三维建模是通过数学算法和工具软件创建虚拟场景和物体的过程。它可以基于真实世界的数据进行建模,也可以发挥艺术家的创造力进行设计。渲染是将三维模型转化为二维图像的过程,通过光照、材质和纹理等技术,使虚拟场景看起来逼真。动画则是通过对三维模型的运动和变形进行控制,实现角色和物体的动态表现。它的应用主要包括物理模拟和行为模拟。物理模拟是通过数学模型和物理规律模拟真实世界中的物理行为,如重力、碰撞和流体动力学等。通过物理模拟,虚拟场景中的物体可以具有真实的物理特性和交互性。行为模拟则是模拟角色和物体的行为和反应,使其看起来更加真实和自然。行为模拟可以涉及人物的动作、情感和智能等方面,使虚拟角色具有更加逼真的表现。

计算机图形学和模拟技术为虚拟制片技术带来了许多优势。它们可以创建逼真的虚拟场景和物体,使观众获得身临其境的沉浸式体验。通过物理模拟和行为模拟,虚拟角色和物体可以具有真实的物理特性和行为反应,增强了观众的情感共鸣。计算机图形学和模拟技术还可以提高制片效率,缩短制片周期,并降低制作成本。

然而,计算机图形学和模拟技术在虚拟制片技术中的应用也面临一些挑战。例如,创建逼真的虚拟场景和物体需要高超的技术和艺术水平,以及大量的计算资源。不仅如此,

物理模拟和行为模拟的精确性和效率也是一个挑战,需要平衡计算复杂度和真实性之间的关系。

总之,计算机图形学和模拟技术在虚拟制片技术中的应用为创造逼真的虚拟场景和物体,以及模拟真实世界的物理行为和行为反应提供了重要的技术基础。通过不断地研究和创新,我们期待虚拟制片技术在未来的发展中更加成熟,应用更加广泛。

6.3 虚拟制片技术案例

虚拟制片技术在文化娱乐产业中的应用已经成为趋势,下沉式广泛应用指日可待。虚拟制片技术的应用不仅可以提高影片的观赏性和观众的情感共鸣,还可以为文化娱乐产业的发展提供新的思路和可能性。虚拟制片技术作为近些年电影工业中的佼佼者,拥有完整的流程与体系,是一种以技术为核心驱动力,实现技术与创意完美融合,并促使艺术得以升华的设计。

下面我们将用"xunizhipian"这一项目为大家举例说明。该项目实现了在 UE5 中数字资产和绿幕抠像的完美配合,呈现有真实感的三维虚拟合成数字影像。通过这一案例的模仿学习,大家可以轻松实现虚拟制片从无到有的技术突破。本案例旨在引导大家认识 UE 界面,了解虚拟制片的基本工作原理,开启一扇通往虚拟制片的学习之门。下面就跟随我的操作来进行"xunizhipian"这一项目的实操学习吧。

(1)如图 6-6 所示,准备一份绿幕或者蓝幕的 PNG 序列帧,在 Adobe Premiere 软件中将拍摄好的蓝幕视频进行媒体的序列帧导出。

图 6-6 蓝幕序列帧

(2)打开 UE 编辑器(编者在此处使用的是 UE5.0.3 版本),新建一个虚拟制片模板项目,项目名称为"xunizhipian"(见图 6-7)。

第 6 章 虚拟制片技术应用

图 6-7 新建项目

(3)在新建的虚拟制片项目中,添加"媒体—图像媒体源"(见图 6-8)。

图 6-8 添加图像媒体源

（4）将图像媒体源重命名为"xunizhipian"（见图6-9）。

图6-9　图像媒体源重命名

（5）打开xunizhipian媒体播放源后，给其添加序列路径（见图6-10），在添加序列路径时，只需选中xunizhipian蓝幕PNG序列帧的第一个序列帧，即可自行全部添加。

图6-10　添加序列路径

（6）继续新建"媒体—媒体纹理"（见图6-11）。

第 6 章 虚拟制片技术应用

图 6-11 添加媒体纹理

（7）根据媒体纹理 MediaTexture 创建一个材质（见图 6-12）。

图 6-12 创建材质

（8）将创建的材质命名为"M_xunizhipian"（见图 6-13）。

图 6-13 新建材质重命名

（9）打开"M_xunizhipian"，混合模式选择"已遮罩"，着色模型选择"无光照"，材质节点参考图 6-14 进行连接。

图 6-14 材质节点连接

（10）继续对"M_xunizhipian"材质创建，材质实例如图 6-15 所示，同样将其重命名为"M_xunizhipian"。

（11）在场景中放入一个平面（见图 6-16）。

（12）该平面的材质选择上文中创建的基础参数，并命名为材质实例"M_xunizhipian"的（见图 6-17）。

第 6 章 虚拟制片技术应用

图 6-15 创建材质实例

图 6-16 创建平面

图 6-17　赋予平面材质实例

（13）给场景添加一个关卡序列。

新建一个关卡序列资产，并将它的一个实例放置到此关卡中（见图 6-18）。

图 6-18　添加关卡序列

（14）为场景添加一个媒体轨道（见图 6-19）。

图 6-19　添加媒体轨道

（15）为媒体轨道添加一个图像媒体源（见图6-20）。

图6-20 添加图像媒体源

（16）鼠标右键单击"属性—媒体纹理"，选择之前创建的媒体纹理"xunizhipian"（见图6-21）。

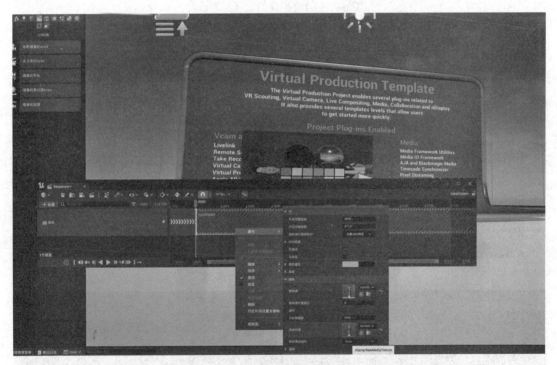

图6-21 媒体纹理

（17）调整平面的旋转和缩放（见图6-22）。

（18）打开实例材质，对参数Key Color进行设置，可设置为和蓝幕一样的颜色（这里可以用取色器吸取背景幕布的颜色）。若边缘还有一些蓝色，可以通过提高材质实例中的参数Alpha Min的值来减少这种负面影响。若左右两边有残留的画面，可以通过设置材质实例中的Crop参数的值将左右两边多出的部分裁剪掉。为了适应周围的环境，这里还可以调整一下亮度，为了显得有立体感，可以将平面和摄像机倾斜一点（见图6-23）。

（19）设置视频总长为520帧（见图6-24）。

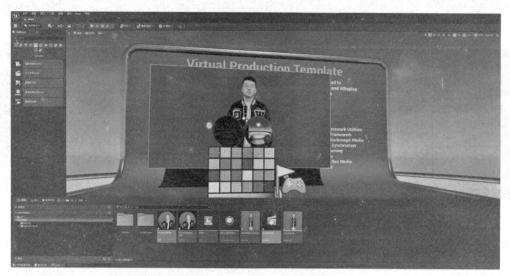

图 6-22 调整平面的旋转和缩放

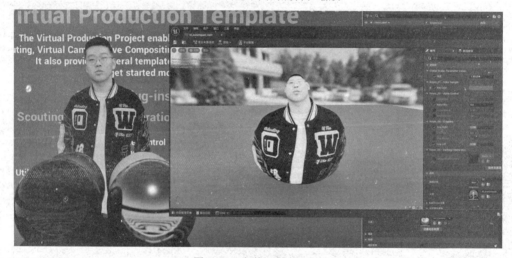

图 6-23 参数设置示意图

图 6-24 设置视频总长

（20）单击页面的"新建相机并将其设为当前相机剪切"按钮新建一个相机（见图 6-25），并手动调整焦距和聚焦距离，使背景虚化。

（21）最后渲染视频（见图 6-26）。

虚拟制片技术作为一种创新的数字化工具，已经在电影、电视和游戏等媒体产业中展现出巨大的潜力和应用前景。通过模拟和重建真实世界的场景，虚拟制片技术不仅提供了

更高质量的视觉效果,还改变了传统制片流程,缩短了制片周期,降低了制作成本。然而,虚拟制片技术的发展仍面临着诸多挑战,如人工智能的应用、实时渲染,云计算的发展以及隐私和伦理问题的考量。未来,我们期待虚拟制片技术能够不断创新和发展,为娱乐产业带来更多的可能性和机遇。

图 6-25　新建相机

图 6-26　渲染视频

第 6 章课件　　第 6 章习题　　第 6 章素材

第 7 章 摄影师的风格化培养

7.1 摄影后期制作

原图直出的好作品一般很少,每一张好的照片都是摄影师综合性的创作结晶,离不开摄影前期选题、服装、妆面、背景、镜头、构图和曝光等拍摄工作,更离不开摄影后期修正、调色、美化、渲染气氛等处理工作,以还原或提升照片质量,使摄影师更好地表达自己独特的视觉理念与情感,使作品形神兼备。摄影后期是摄影创作中不可或缺的一环,它能够提升照片的质量、表现力,甚至改变整个照片的氛围、情绪等视觉效果。原图与最终效果对比如图 7-1 所示。

图 7-1 原图与最终效果对比(李奇 摄)
(光圈:F5 快门 1/160 秒 ISO 100)

7.1.1 影像后期处理的基本思路、流程与影像质量提升

在进行影像后期处理时,我们应该注重制定清晰、合理的后期处理思路,以确保最终

作品能够达到预期的效果。一般制定影像后期处理思路的方法如下。

1. 根据用户需求制定后期处理思路时需考虑的因素

（1）主题。在准备摄影前要根据用户需求明确拍摄主题与风格，如动物、人物、风光、静物、复古、现代、艺术等。在后期工作中应根据主题确定后期的整体方向，强化主题，起到氛围营造、情感传递、风格塑造、突出重点等作用。

（2）用处。摄影作品的不同用处也决定了后期的思路。商业用途如时装、产品等，往往要求高质量、高精度的后期处理。艺术展示需要根据艺术家的个人风格，后期达到更强烈的个人风格和情感处理。新闻需要保持真实性和客观性，因此后期应以还原真实场景为主，尽量减少处理。个人记录和展示如写真、婚纱照等，则需要注重人物皮肤瑕疵的修饰以及整体氛围与色彩平衡。

（3）档次。按照用户预算与需求大致可以分为高端、中端、普通3个档次。高端档在注重作品的精细化处理时更要将摄影师独特的艺术风格与情感融入其中，做有针对性的后期处理。中端档应注重明确主题，适当地修饰和美化。普通档作为大众最常选择的档位，通常需要快速处理大批量的图像，因此需要在保证图像整体质量的基础上，保持后期处理的简洁，避免过于复杂的操作影响后期效率。当然无论是哪个档次的作品，都需要保证用户的需求与摄影作品的一致性和专业性。

以上3个方面需要思考的因素，都需要与被拍摄者充分沟通，了解其具体需求和期望。虽然后期在整个摄影工作流程的最后，但后期的思维一定要贯穿整个摄影流程。不能一味地靠后期来拯救作品。总的来说，需要在保证拍摄图像的层次、黑白场、白平衡、饱和度的基本前提下，根据图片情况、被拍摄者喜好以及自己的能力范围综合考虑，完成后期工作。

2. 摄影图片修图的原则与流程

（1）摄影图片后期修图的原则。在进行后期修图时，应遵循"优化—加强—形神兼备"这一层层递进的原则修图。"形"是指后期对人物自身形象进行美化。"神"是指通过控制画面颜色、调性渲染气氛。

（2）摄影图片后期修图的三级工作流程。应遵循还原、加强、精修这样一个顺序展开。除了后期人员的技术、审美等因素，对后期影响最大的往往是一张高质量的原图。

① 初级调整（还原）。是原图调整，通过调整基本层次、黑白、白平衡、饱和度等数值还原照片。

② 二级调整（加强）。是风格化，通过调整色调和色彩偏向融入个人情感、风格。

③ 三级调整（局部）。是精修，结合实际局部进行细节处理。

（3）影像后期提升。

① 色调。如果做后期的时候想让照片更有感觉，可以试试给照片进行一些色调、风格化调整。色调是指一幅画面中的不同颜色的物体带有同一色彩倾向的一种色彩现象，是由画面中各种颜色相互组合所形成的总体效果。一般来讲色调分为冷、灰、暖3种。在后期工作中，可以通过调整白平衡调整色调。白平衡K值越大，色调越偏蓝偏冷；K值越小，色调越偏黄偏暖。

②摄影风格。每个摄影师在前期拍摄和后期修图的过程中，都会带有个人的审美偏好、方法和习惯，所以要模仿一张照片，首先要分析和学习这张照片前期是怎么拍的，再考虑后期的提升。

③摄影风格的养成方法。

a.持续性挖掘。在一套作品中，持续关注某个内容是个人独特观察方式的结果。在冰雪人像摄影中（见图7-2），应注意调节曝光和色彩，恢复雪地细节，适度增加色彩饱和度，利用景深突出主体，局部调整饱和度，可加创意特效，优化构图并修饰皮肤，以呈现自然和谐的冬日美感。

图 7-2　冰雪人像摄影（李奇 摄）

（光圈：F3.2 快门 1/400 秒 ISO 50）

Tips：冰雪人像题材低温外拍的经验分享

1. 注意车辆安全

出发前更换防冻发动机油、防冻玻璃水，给车子加装雪地胎和防滑链。下坡时不要猛踩刹车，过弯时不要踩刹车以免侧滑。条件允许的情况下可以选择空间尽量大的车辆（如MPV、小型客车等）作为外景拍摄车辆。

2. 保暖与防冻

（1）人体保暖。准备保暖衣物，包括帽子、口罩、手套（防滑支持触控）、加热马甲、

厚外套和保暖鞋子。避免持续远距离跋涉或剧烈运动，因为出汗后可能导致失温。

（2）防镜头起雾。外拍过程中要注意场地转换时相机的温度差，与夏天湖畔拍摄不要从空调间直接进入湿热环境同理。外景拍摄间隔期也可以将相机放在怀里或贴身口袋里，室外与车内切换时要将相机放置在温度相对较低且通风的位置。

3.拍摄准备

（1）紧缩拍摄时间。江畔湖畔拍摄时江风可以在几分钟内使手套内的手指失去知觉，航拍机等的触控屏幕会失效，缩短拍摄时间以保证拍摄器材状态和模特状态。

（2）注意相机电量，可准备多块电池贴身存放。

（3）拍摄雾凇要在天明时赶到拍摄点，日出前15分钟到9点半左右是最佳拍摄时间。

（4）从室外进入室内时，先把相机放入相机包，等1~2小时后相机温度提升一些再取出，可防止相机和镜头起雾。

5.后期处理

拍摄完照片后，可进行一些简单的后期处理，如调整对比度、饱和度等以增强照片的效果。

6.其他注意事项

（1）泼水成冰时室外温度越低越好，同时做好防护措施，以免烫伤。

（2）在雪线以上活动时，要给自己买一副深色的墨镜，防止紫外线灼伤眼球，造成雪盲。

b.有特征的色彩处理。色彩作为基本的视觉识别元素，已经为彩色摄影提供了特征，主要体现在色彩的饱和度、色彩的设计和色彩的调性上，个人化的色彩感觉会在作品中留下痕迹。

c.有特征的亮度。亮度上的独特性远远不是在相机的预设上就可以完成的，一个人看待这个世界的态度可以从其作品的亮度上反映出来。

d.有特征的构图处理。画面构图和画幅是外表的特征，这个特征本身具有意义。构图造成画面独特的平衡感和视觉特征。

e.系列化。在不同的维度上，以套图方式发表作品。

f.情绪片。情绪片是一种以表达情绪为主要目的的摄影或摄像作品类型。它通过照片或视频中的主体物、场景、光线、色彩等元素，传达出某种特定的情绪，如喜、怒、哀、乐等。以忧郁式风格的情绪片为例：在情感特征上需要表达出不开心、低沉、闷、安静、消极等。表现手法上可以使用暗调、低饱和度冷色以及褪色效果，同时可以用模特表情、姿态、服装以及天台、废墟、角落的场景增加氛围感。

7.1.2 调色思路与基本步骤

颜色本身是没有情绪的，但不同的颜色会引发人们不同的心理联想和情感反应，反映人们不同的文化和背景，颜色也有着不同的象征意义和文化内涵。那么如何在人眼可以分辨的颜色中为照片寻找适合的调色呢（见图7-3）？

图 7-3　为照片寻找适合的调色（李奇 摄）

（光圈：F2.8 快门 1/100 秒 ISO 400）

在开始学习调色之前需要明确一个后期调色的思路：不要总考虑主观要去调个什么色，要考虑照片适合什么调色。接下来将介绍调色的基本步骤。

1）先找大方向

①场景搭配方向。可以根据照片所呈现的场景氛围选择与之相符的颜色。例如，自然风景可以选择绿色调增强自然感。特殊的时间场景比如落日余晖可以选用黄色、橙色等暖色。执行公务（见图 7-4）、会议现场可以选择白色、蓝色等冷色营造干净和干练的感觉。

图 7-4　选择与照片氛围相符的颜色（李奇 摄）

（光圈：F2.8 快门 1/150 秒 ISO 200）

②内在情感方向。也可以根据照片的内在情感寻找调色方向。例如，喜悦的情绪可以调高饱和度，用明亮、鲜艳的色彩增强欢乐与活力的感觉。悲伤或忧郁的感情（见图 7-5）可以用较暗、柔和的颜色，如灰色、蓝色等。

③实际效果方向。根据想要的照片的实际效果也可以确定后期的调色方向。例如，突出主体、引导视线、增强对比、表达情感。

2）再分大冷暖

①冷色。在色彩学上指让人感到寒冷、冷静、沉稳的颜色。常见的冷色包括青蓝系列，可以给照片营造清凉、干净、高冷、时尚、消极、神秘等感觉。

②暖色。在色彩学上指让人感到温暖、热烈、活泼的颜色。常见的暖色包括红橙黄系列，可以给照片营造阳光、热情、温馨、复古、怀旧等感觉。

图 7-5 根据照片内在情感寻找调色方向（袁臣辉 摄）

（光圈：F4 快门 1/125 秒 ISO 4000）

7.1.3 摄影图片修图技巧

形神兼备的人物美化中，"形"是指照片中对人物自身形体胖瘦、皮肤的美化，"神"是指人物神态以及通过控制画面颜色、调性渲染情感气氛。

1. 人物形体无痕美化方法

人物形体无痕美化（见图 7-6）方法一般有两种：光影塑形和液化塑形。光影塑形是指通过加深或减淡光影，达到美化效果（蝴蝶光塑形），美化逼真，效果好，但难以掌握。液化塑形是指通过改变形状的方法达到美化效果的后期方法，美化效果简单粗暴，但容易穿帮。

图 7-6 光影液化塑形

上述两种方法都是人物形体美化的常用方法，理论上优先使用光影塑形的方法，在实际应用中一般两种方法各占五成的效果最佳。当然在使用这两种方法时要遵循人物无痕美化的原则，即"动影不动形，动肉不动骨"。但无论用什么方式进行人物美化，都要把握一个度——无痕修图。修图过程中，修改幅度过大，与原图差别明显，不符合规律，就会造成照片失真。

2. 人物皮肤无痕美化方法——磨皮

磨皮，顾名思义就是将皮肤模糊掉，它可以去除皮肤上的一些斑点以及细纹，从而使皮肤看起来更光滑细腻。摄影后期磨皮技术中的高反差保留、高低频磨皮和插件磨皮是3种常见的磨皮方法，它们的主要区别在于处理图像的方式和效果不同。

（1）高反差保留磨皮技术。高反差保留磨皮技术是一种较为温和的磨皮方法，它旨在尽可能保留图像的细节和纹理，同时减少皮肤上的瑕疵和噪点。这种方法通常通过对图像进行轻微的平滑处理实现，以去除一些小的瑕疵和不均匀的颜色，但同时保持了图像的整体细节和质感。

（2）高低频磨皮技术。高低频磨皮技术是一种更激进的磨皮方法，它将图像分为高频和低频两个部分进行处理。高频部分包含了图像的细节和纹理，而低频部分则包含了图像的整体色调和颜色信息。在高低频磨皮中，通常会对低频部分进行平滑处理，以去除皮肤上的大瑕疵和噪点，然后对高频部分进行锐化处理，以恢复图像的细节和纹理。具体操作如下。

① 在原本的图层上复制出两个图层，将最上面作为高频的图层隐藏后，选中下面的低频图层进行模糊处理——高斯模糊（见图7-7），数值的选择要使脸上的纹理消失、五官轮廓清晰可见。

图7-7 对低频图层进行高斯模糊

② 选择最上面高频图层单击"图像—应用图像"（见图 7-8），图层选择低频图层（图层 2），混合模式选择减去（缩放值 2、补偿值 128）。

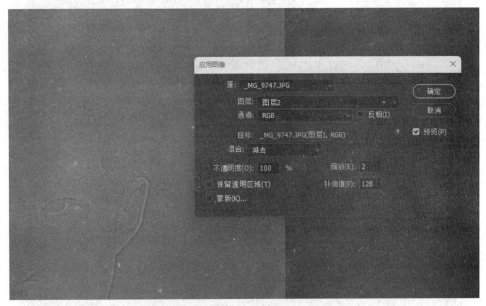

图 7-8　高频图层的应用图像处理

③ 将最上面高频图层的混合模式改为线性光（见图 7-9）。

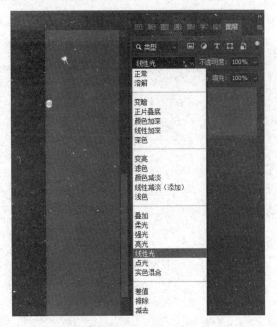

图 7-9　更改高频图层的混合模式

④ 接下来，选中低频图层（图层 2），使用套索工具框选皮肤光影不均匀的地方，羽化一下（15 像素），模糊模式选择高斯模糊（半径为 15 左右），此时光影变得更加平滑了（见图 7-10），让皮肤的过渡变得更平顺。

图 7-10 对低频图层的选区处理

⑤最后对比效果展示（见图 7-11）。

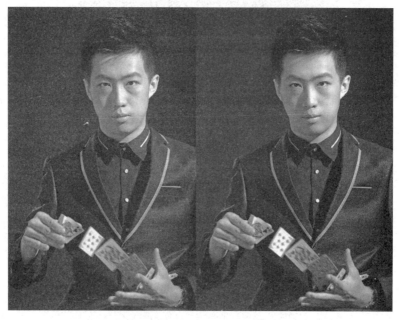

图 7-11 高低频磨皮前后对比

（3）插件磨皮技术。这是一种使用插件工具对人像进行磨皮处理的方法，它相较于前两种来说更简单、快速、便捷。常见的磨皮插件有 Portraiture、DR4.5 等，这些插件通常具

有预设面板和参数调整功能，可以根据不同的需求和皮肤状况进行调整。使用插件磨皮时，用户可以先用污点修复画笔工具或修补工具将脸上比较明显的痘痘去除，然后选择"滤镜—Imagenomic—Portraiture"打开插件，用吸管工具在画面中点一下皮肤的颜色，再根据画面效果调整较细、中等、较粗等参数。最后，为图层建立图层蒙版，将眉毛、眼睛、嘴唇等不需要磨皮的地方擦出来，并将图层的饱和度调低一点，以保留皮肤的质感。需要注意的是，插件磨皮虽然方便快捷，但也有其局限性，无法完全替代手动磨皮。在使用插件磨皮时，需要根据具体情况进行调整和优化，以达到最佳的效果。同时，插件磨皮也可能会使图像的细节和质感损失，因此在使用时需要谨慎。

总的来说，高仅差保留磨皮技术适用于需要保留图像细节和质感的情况，而高低频磨皮技术适用于需要更彻底地去除皮肤瑕疵和噪点的情况。选择哪种磨皮方法取决于你的具体需求和图像的特点。无论使用哪种方法，都应该谨慎处理，以避免过度磨皮导致图像失真。

7.1.4 制作简洁干净的照片

简洁干净的照片的画面元素少而精，不杂乱，不仅能吸引观者的注意力，还能将主题与情感准确直观地传递给观者，更容易触动观者的情感，引发情绪共鸣，让观者更好地理解和欣赏摄影师想要传递的信息。简洁干净的照片有以下构成条件。

干净的背景（见图 7-12）可以让观者的注意力更加集中在被拍摄主体上，减少干扰，以便更有效地感受到摄影主题与所要表达的情感。要想画面的背景干净，则需要在取景时注意免除背景过多的杂物干扰，如果无法避免杂乱的背景也可以运用景深，构成虚实之间的对比来弱化背景对被拍摄主体的干扰。

图 7-12　有简洁干净的背景的照片（李奇 摄）

（光圈：F3.2 快门 1/200 秒 ISO 100）

黑、白、灰 3 个部分的关系简洁明确可以使画面具有丰富的层次和立体感（见图 7-13）。仔细观察照片的整体明暗关系，简单地将照片分为黑白灰 3 部分。使用曲线工具，单击右上方查找深色与浅色，确定照片中的黑白场。在确定黑白场后，适当调整中间调，就可以使照片的黑白灰关系更加清晰。在调整照片时，需要注意保持画面的整体协调性，避免过度调整导致照片失真。同时，不同的照片可能需要不同的调整方法，可以根据实际情况进行灵活处理。

图 7-13　简洁明确的明暗关系（李奇 摄）

（光圈：F2.8 快门 1/180 秒 ISO 500）

色调干净也是构成一张干净照片所需具备的要素之一，色调干净的照片应该颜色鲜明纯正，无杂色，各种色彩之间搭配和谐。这样的干净色调（见图 7-14）也有助于增强主题与情感。要让一张照片的色调干净明确，可以调整照片的色相、饱和度和色温等参数，使画面整体更加和谐。

图 7-14　毕业季（李奇 摄）

（光圈：F2.8 快门 1/200 秒 ISO 100）

7.2 向大师学习

7.2.1 新闻纪实与人文摄影师

1. 亨利·布列松

亨利·布列松是 20 世纪最重要的摄影师之一,他的作品和理念对整个摄影界产生了深远的影响。布列松以其独特的"决定性瞬间"(decisive moment)理念闻名于世。雷兹有"世间万物皆有其决定性瞬间"这一言论,被布列松引用在了摄影集的前言中,用来阐释"瞬间"对于确定影像结构、表达事件意义的"决定性"作用。这一理念强调在完美的时间捕捉完美的场景,从而使得摄影作品传达出最强烈的视觉和情感效果。他的拍摄特点如下。

(1)决定性瞬间。布列松的摄影最核心的特点是捕捉那些短暂且关键的瞬间,他认为这些瞬间能够最真实地体现出场景的本质和情感。他的摄影作品往往在极其短暂的时间内完成拍摄,展现了他对时间、动作与环境之间微妙关系的敏锐感知。这种理念强调了时机的把握和预判能力,要求摄影师具有敏锐的观察力和迅速的反应速度。

(2)简洁构图。布列松的作品展现了卓越的构图技巧,他擅长利用几何线条、框架结构和平衡感创造富有节奏和动态张力的画面。他的照片常常展现出一种简洁而深刻的秩序美,即使是最平凡的街头场景也能在他的镜头下转化为富有诗意的艺术作品。

(3)纪实与客观性。作为现代新闻摄影的先驱,布列松坚持纪实原则,反对摆拍和后期大幅修改。他秉持摄影的记录功能,真实地反映社会现象,尤其是战乱、政治变革时期的民众生活和社会变迁。这种对真实与客观性的追求促使现代摄影师更加关注社会现实和人类生活,推动了纪实摄影和新闻摄影的发展。

(4)预视觉。布列松倡导摄影师在拍摄前通过观察和思考培养预视觉能力,即在心中构思出想要拍摄的画面。这种预视觉的理念鼓励现代摄影师更加注重观察和思考,提高对拍摄对象和拍摄场景的敏感度。

(5)人文关怀。布列松的作品常常关注人类生活、社会问题和文化现象,体现了他对人类的关怀和对社会的关注。这种人文关怀的精神对现代摄影产生了深远影响,促使摄影师关注社会问题、人类情感和文化传承。

布列松的工作不仅改变了纪实摄影的面貌,也深刻影响了后来的摄影师和艺术家。他的"决定性瞬间"理念被广泛接受和采纳,成为摄影中一个重要的拍摄和思考方式,同时,他是现代摄影艺术团体玛格南图片社的创始人之一,他的摄影理念通过众多成员的实践传播至全世界。通过深入了解布列松的拍摄特点,摄影师可以学习到如何观察和捕捉那些能够触动人心的瞬间,以及如何通过摄影表达更深层的思考和情感。

2. 罗伯特·卡帕

罗伯特·卡帕(Robert Capa)被认为是"决定性瞬间"的集大成者之一,是 20 世纪最杰出的战地摄影记者之一,其以在前线的直接报道和对战争的深刻人文关怀而闻名。他的

作品通过凝结瞬间再现了战争的残酷和暴戾。卡帕的摄影作品不仅记录了二战期间的重大事件,也为战地摄影设定了新的标准,他的格言"如果你的照片不够好,那是因为你离得不够近"至今仍激励着无数摄影师。他的拍摄特点如下。

(1) 近距离拍摄。卡帕的作品因异常接近战斗的拍摄方式而著名。他相信,只有靠近事件的核心,才能真实地捕捉到战争的本质和人们的情感。这种近距离的拍摄方式让观者能够直观地感受到战场的紧张和恐惧气氛。他的勇气和决心激励着现代摄影师勇于追求真实、深入事件现场,并以独特的视角记录世界。

(2) 强烈的人文关怀。虽然卡帕的作品展示了战争的残酷,但也常常能够传达出战争中的情感和人性。他通过镜头捕捉到士兵、难民和受害者的表情,使观众能够更深刻地感受到战争的残酷和人类的苦难。这种情感表达的方式对现代摄影中的人文关怀和对社会问题的关注产生了影响。

(3) 现场即兴的真实性。卡帕的摄影风格注重真实的现场感受,他的作品往往具有强烈的纪实特性和即时性,很少进行精心的布局或安排,更注重捕捉自然发生的瞬间。

(4) 新闻摄影的发展。卡帕是新闻摄影的先驱之一,他的作品和理念推动了新闻摄影的发展。他强调摄影在新闻报道中的重要性,促使摄影师更加注重图像的真实性和即时性。他的作品也为新闻摄影树立了高标准,对现代新闻摄影的伦理和从业者的职业道德产生了影响。

卡帕的工作极大地提升了战地摄影的艺术性和新闻价值。他不仅是一个摄影师,更是一个记者和见证人。1947年,他和"决定性瞬间"的倡导者布列松一同创立了著名的玛格南图片社,成为全球第一家自由摄影师的合作组织,致力于通过摄影讲述世界各地的故事,保护摄影师的独立性和创作权利。卡帕的工作方式和对摄影的热情激励了后世许多摄影师,尤其是那些致力于前线报道和纪实摄影的专业人士。

3. 乔治·罗杰

乔治·罗杰(George Rodger)以其深刻而独特的作品闻名于世。他的作品不仅展示了战争和冲突的真实场景,更深入地探讨了其中的人性、情感和社会问题。罗杰以其敏锐的观察力、对真实性的执着追求和对艺术表现力的深刻理解,在摄影界独树一帜。1985年,罗杰获得世界和平纪实摄影一等奖。他的拍摄特点如下。

(1) 追求真实性。乔治·罗杰的摄影作品以真实性为核心。他致力于通过镜头捕捉战争和冲突的真实场景,让观众直接感受到战争的残酷和人类的苦难。他拒绝夸张或美化,只追求真实而深刻的画面表达。

(2) 情感表达与人性揭示。罗杰不仅记录战争场景,更擅长通过捕捉人物的表情和动作传达情感。他的作品深刻地揭示了战争对人性的影响,让观众能够感受到人物的恐惧、痛苦、希望和挣扎。

(3) 独特的构图与视角。罗杰在拍摄中展现出对构图和视角的精湛运用。他常常选择低角度或高角度拍摄,以突出场景的力量和紧张感。这种独特的视角选择使得他的作品更具视觉冲击力,能够更好地传达主题和情感。

(4) 瞬间感与动态感。罗杰具备出色的观察力和反应能力,能够在关键时刻捕捉到最

具表现力的瞬间。他的作品往往具有强烈的瞬间感和动态感,能够生动地展现战争和冲突中的紧张氛围和人物动态。

(5) 艺术性与社会关注。尽管以新闻摄影为主,罗杰的作品却充满了艺术性。他在构图、光线和色彩运用上独具匠心,使得作品既具有真实感又具有视觉美感。同时,他的作品也关注社会问题和人类命运,通过摄影呼吁人们关注战争、贫困、人权等议题,推动社会的变革和进步。

在乔治·罗杰的摄影作品中,人物并非简单的拍摄对象,而是他镜头下故事的核心。他尽量避免对人物进行主观干预,而是让画面本身说话,通过捕捉到的瞬间和细节展现人物的内心世界和情感状态。他的作品以真实性和客观性为基石,力求还原人物在特定环境中的真实状态,让观众能够直接感受到人物的情感和经历。因此,可以说在罗杰的摄影作品中,人物本身的影响力被最小化,而他们的情感和故事则通过画面得到了最大化的表达。

4. 格利高里·考伯特

格利高里·考伯特(Gregory Colbert),这位加拿大摄影师和艺术家,以其对自然和野生动物的独特捕捉而广受赞誉,他的摄影作品不仅展示了自然之美,更注入了对生命的敬畏和对大自然的深沉情感。格利高里·考伯特的摄影艺术成就,使他成为当代自然摄影领域的杰出代表。他的作品具备以下几个特点。

(1) 具备细致入微的观察力。格利高里·考伯特能够捕捉到自然界中微小的细节和独特的瞬间,通过镜头将动物和自然环境的美丽与神秘完美地呈现出来。这种观察力不仅体现在对画面的构图和元素的捕捉上,更体现在他能够深入解读自然,捕捉到其内在的生命力和韵律。

(2) 与野生动物的近距离接触。他通过与动物建立起一种特殊的联系,捕捉到了它们的情感和个性。这种近距离的接触使得他的作品更具真实感和代入感,让观众仿佛置身于自然之中,与动物共享生活的喜悦与挑战。

(3) 情感表达。他通过作品传达出对大自然的敬畏和对生命的尊重,引发观众对自然保护的思考。他的镜头下,每一个动物、每一片风景都仿佛有了生命和故事,让人在欣赏的同时,也能感受到自然的伟大和生命的可贵。

(4) 擅长运用艺术手法。他精心运用光线、构图和色彩等元素,创造出具有视觉冲击力和美感的作品。他的作品往往让人眼前一亮,仿佛走进了一个全新的视觉世界。

格利高里·考伯特专注于自然和野生动物的拍摄,尽量避免人为因素的干扰。他的作品呈现的是最纯粹、最自然的生态景观和动物状态,没有人为的修饰和摆拍。格利高里·考伯特在拍摄过程中,尽可能地保持与动物和环境的和谐共处。他通过长时间的观察和等待捕捉动物最自然、最真实的瞬间。在他的镜头下,动物展现出了它们最真实的生存状态。

格利高里·考伯特在拍摄时也十分注重对环境的保护。他遵循可持续发展的原则,尽量减少对自然环境的破坏和干扰。他的摄影作品不仅是对自然的赞美,更是对自然保护的呼吁和倡导。

7.2.2 艺术风格独特的摄影艺术家

1. 森山大道

森山大道1938年出生于日本东京，是当代摄影界举足轻重的艺术家。他以独特的街头摄影风格广受赞誉，被誉为"街头摄影之父"。他的作品充满了个性与情感，通过镜头捕捉了城市街头人们的日常生活和瞬间情感，展现了孤独、寂寞与叛逆等多重主题。森山大道的摄影艺术不仅在日本产生了深远影响，更在全球范围内推动了摄影艺术的发展。森山大道的摄影作品独具一格，特点鲜明且充满创意。

（1）黑白照片形式。他的作品通常以黑白照片的形式呈现，通过高对比度和粗糙的质感，将城市街道的日常生活和人们的瞬间情感表现得淋漓尽致。这种黑白影像的处理方式不仅增强了画面的冲击力和深度，也使得作品更加充满个性和情感。

（2）独特视角与构图。森山大道的摄影风格深受西方现代主义艺术的影响，尤其是抽象表现主义和超现实主义，他常常打破传统的摄影构图和表现方式，通过独特的视角和构图强调瞬间的感觉和情感的表达。他的作品不仅展现了街头生活的琐碎与平凡，更通过艺术化的手法，赋予了这些场景以深刻的内涵。

（3）强烈的个人情感和主观色彩。他善于捕捉人们的内心世界和情感状态，通过镜头将这些情感传达给观众，他的作品不仅让人们看到了城市街头的真实面貌，更让人们感受到了其中蕴含的人性和情感。

在森山大道的摄影作品中，人物并非仅仅作为画面的点缀或背景存在，而是作为情感和故事的主体被精心捕捉和呈现。他避免了对人物的过多干预和修饰，力求通过镜头捕捉到的瞬间和情感展现人物的真实状态。因此，他的作品中的人物并非被塑造或影响的对象，而是作为自然存在的一部分，与周围环境共同构成了富有情感和生命力的画面。

同时，森山大道也强调摄影作为一种独立的艺术形式，应该保持其自主性和客观性。他反对将摄影作为宣传或表达个人观点的工具，而是主张通过镜头去发现和记录真实的世界。因此，在他的作品中，人物和场景都保持真实性和客观性，没有被人为地改变或影响。

2. 荒木经惟

荒木经惟1940年出生于日本东京，是日本著名的摄影师、当代艺术家。他的作品跨越多个领域，包括色情、死亡、性和日常生活等，其以独特的视角和深刻的思考吸引了全球观众的关注。荒木经惟的作品不仅具有高度的艺术性，更有对人性、情感和生命意义的深入探索，为摄影艺术领域注入了新的活力。

荒木经惟善于运用各种镜头和拍摄手法表现不同的主题。特写、广角和鱼眼等镜头的运用使得他的作品具有强烈的视觉冲击力和深度。同时，他也善于运用黑白和彩色两种形式表现作品，通过色彩的运用和对比，进一步突出作品的主题和情感。荒木经惟的作品常常表现出孤独、寂寞和叛逆等主题，通过捕捉人物的表情和动作以及场景的细节，将情感深刻地传达给观众。

荒木经惟的作品不仅在日本本土产生了深远的影响，也在全球范围内引起了广泛的关注和讨论。他的作品对日本摄影艺术的发展产生了重要的推动作用，同时对全球摄影艺术的发展产生了积极的影响。荒木经惟的摄影集和书籍，如《感伤之旅》《冬之旅》《春之旅》等，为后来的摄影师和艺术家提供了宝贵的参考和启示。他的作品和思想影响了众多摄影师和艺术家的创作，他因此成为当代艺术史上的重要人物之一。尽管他的作品常常包含色情和争议性的元素，但并不妨碍人们对他的艺术成就和贡献的认可。荒木经惟以其独特的艺术风格和深刻的思考，为摄影艺术领域带来了全新的视角和表达方式。

3. 薇薇安·迈尔

薇薇安·迈尔（Vivian Maier）是一位才华横溢的美国摄影师，其生涯的巅峰之作主要集中在 20 世纪 50 年代至 70 年代的街头摄影。麦尔在世时并未获得广泛的认可，离世后，人们才发现她留下的无数珍贵摄影作品。这些作品展现了她对摄影艺术的深深热爱和对生活的敏锐洞察。

迈尔的摄影作品主要集中在芝加哥和纽约等城市，捕捉了当时城市生活的真实面貌。在她的镜头下，无论是人们的日常生活、街头巷尾的景象，还是社会事件，都显得生动而真实。迈尔以其独特的视角和敏锐的观察力捕捉到了那些常常被人们忽视的细节和瞬间，使得她的作品充满了生活的气息和人文的温度。

在迈尔的作品中，不仅可以看到她对光线和构图的精湛掌握，更可以感受到她对生活的深刻理解和独特见解。她的作品常常充满了情感和故事性，使得观众在欣赏的同时，也能思考生活的意义和价值。迈尔的作品记录了生活的瞬间，而非刻意塑造的形象。她关注的是人物在特定环境中的自然状态，而非他们应该呈现出的样子。这种拍摄方式不仅展现了迈尔对摄影艺术的深刻理解，也体现了她对人性和生活的尊重。

4. 保罗·尼克伦

保罗·尼克伦（Paul Nicklen）是一位享有盛誉的极地摄影专家。自 1995 年起，他便投身北极圈生物与环境变化的拍摄工作，用其独特的镜头语言记录下了这片神秘冰雪世界的点滴变迁。他的作品不仅揭示了全球变暖对北极圈的深刻影响，更以其强烈的视觉冲击力让观看者直观感受到冰山融化对生态环境的巨大冲击。保罗·尼克伦以其细腻入微的观察和精湛的技术，通过极地影像作品为我们揭开了一个充满奇幻与美丽的冰雪世界。

保罗·尼克伦的摄影作品以极地和野生动物为主题，展现出他深厚的艺术造诣和对自然的敬畏之心。他的镜头下，无论是冰川的壮丽、动物的灵动，还是生态环境的微妙变化，都被捕捉得栩栩如生。他善于运用光线和构图，通过富有张力的画面将极地的美丽与脆弱呈现得淋漓尽致。此外，保罗·尼克伦在拍摄过程中不仅关注画面的美感，更注重对生态问题的深入探索和表达。他的作品往往能够引发观众对环境保护和生态平衡的思考，具有深刻的思想内涵。

保罗·尼克伦的作品提高了公众对全球变暖及生态保护的意识。通过展示北极圈冰层消融、动物栖息地丧失等现象，保罗·尼克伦让更多人意识到生态问题的严重性，从而激发了人们保护环境的决心和行动。

保罗·尼克伦的作品还具有深远的教育意义。它们可以作为教育资源用于学校、博物馆和环保组织的教育活动，帮助年轻人了解极地和野生动物的重要性，培养他们对环境保护的责任感和使命感。他的作品也促进了人们对可持续发展的认识。他通过镜头语言传达了人类活动对生态系统的影响，提醒人们在追求经济发展的同时，也要关注生态平衡和环境保护，实现可持续发展。

5. 肖全

肖全被誉为"中国最好的人像摄影师"，1959年出生于四川省成都市。他曾在深圳《街道》杂志担任摄影记者，以其深厚的摄影功底和独特的艺术视角赢得了广泛的赞誉。肖全的摄影生涯跨越多个领域，从记录社会现象到捕捉人物神态，他都展现出了卓越的才华和敏锐的观察力。他的拍摄特点如下。

（1）充满人文关怀和艺术美感。他擅长捕捉人物的内心世界和情感变化。无论是名人肖像还是普通人的生活瞬间，他都能以独特的视角和细腻的构图展现出人物的个性和魅力。他的作品风格多样，既有纪实性的真实记录，也有艺术性的创意表达，展现出了他对摄影艺术的深刻理解和独特见解。

在肖全的代表作《我们这一代》中，他通过镜头记录了一群特定时代背景下的人物，展现了他们的青春、理想和追求。这些照片不仅是对个体的描绘，更是对一代人精神风貌的生动写照。同时，他的摄影集《我镜头下的美丽女人》展现了他对女性美的独特诠释，以细腻而富有情感的镜头语言赞美了女性的优雅与力量。

（2）关注普通百姓的生活。他通过"时代的肖像"项目，记录了多个城市普通人的面孔，展现了时代变迁下人们的生活状态和精神面貌。这些作品充满了人文关怀和社会责任感，体现了他作为摄影师的深刻思考和社会担当。

肖全的"我们这一代"和"时代的肖像"等项目不仅记录了特定时期的人物和事件，也反映了社会的变迁和时代的进步。这些作品不仅具有艺术价值，更具有历史和文化价值，为后人了解和研究那个时代提供了重要的参考和依据。2012年6月，肖全在北京为联合国拍摄的公益片《2032：我们期望的未来》，使他获得联合国颁发的"杰出人物贡献奖"，这进一步证明了他在摄影领域的卓越成就和广泛影响。他的成功也激励了更多摄影师关注社会、关注人文，用镜头记录生活、表达情感、传递价值。

6. 陈漫

陈漫（Chen Man）1980年出生于内蒙古，是中国当代备受瞩目的时尚摄影师和视觉艺术家。她毕业于中央美术学院，凭借出色的艺术造诣和独特的审美视角在时尚摄影界崭露头角。从2003年起，陈漫开始为《VISION青年视觉》杂志拍摄封面，其作品以富有创意和艺术性的风格迅速获得了大众的广泛关注和认可。她的代表作品《四大天王：春》和《祖国万岁》更于2015年被旧金山亚洲艺术博物馆永久收藏，彰显了她在中国乃至国际艺术界的影响力。陈漫因其杰出的贡献和影响力被《纽约时报》誉为"中国视觉改革的先锋"，并在2017年入选世界经济论坛公布的"全球青年领袖"名单。

陈漫的摄影作品以独特的视觉语言、创新的构图和丰富的色彩为特点，展现出她深厚

的艺术功底和敏锐的时尚触觉。她善于将东西方文化元素巧妙地融合在一起，通过镜头捕捉光影的变幻，展现当代东方女性的独特魅力。陈漫的作品不仅注重外在形象的塑造，更通过细腻的光影处理和独特的视角深入挖掘模特的内在气质和情感，为观众带来全新的视觉体验。

此外，陈漫还创立了自己独特的"漫式"中国风视觉艺术，这种风格既体现了中国传统文化的精髓，又融入了现代时尚元素，形成了别具一格的艺术风貌。她的作品在光影处理、色彩运用和构图布局等方面都展现出极高的艺术水准，不仅为中国时尚摄影界注入了新的活力和创意，也为时尚界带来了全新的审美体验，使中国的时尚文化在国际上得到了更多的关注和认可。

陈漫通过自己的成功经历激励了更多年轻人投身时尚摄影事业。她的作品和影响力吸引了大量粉丝和追随者，其中不乏有志于成为时尚摄影师的年轻人。陈漫的摄影风格和技巧被众多摄影师学习和模仿，对中国时尚摄影界的人才培养产生了积极的影响。

7.2.3 电影导演大师

1. 阿尔弗雷德·希区柯克

阿尔弗雷德·希区柯克（Alfred Hitchcock）1899年8月13日出生于英国伦敦的莱顿斯通，是一位英国及美国双国籍的导演、编剧、制片人及演员，被广泛认为是电影史上最伟大的导演之一，尤其以擅长拍摄悬疑与惊悚片著称。他的职业生涯始于20世纪20年代，最初担任字幕设计员，随后迅速成长为一名导演，其以独特的叙事技巧和视觉风格塑造了"希区柯克式"电影，这种风格至今仍影响着电影界。他的拍摄特点如下。

（1）悬念构建。希区柯克擅长在影片中营造紧张氛围，通过精心设计的情节和镜头语言让观众感受到即将发生的危机，即使在看似平静的场景中也能感受到暗流涌动。他也擅长深入探索人类心理的阴暗面，经常利用观众的恐惧、焦虑和不安将心理层面的惊悚元素融入故事，如《惊魂记》中的浴室谋杀场景。

（2）视觉叙事。希区柯克善用镜头语言讲故事，如著名的"希区柯克式变焦"（背景和前景同时变化焦距，创造一种扭曲的空间感）以及长镜头的使用，使画面充满动态和深度。

（3）象征与讽刺。他的电影中充满了象征符号和隐喻，如《鸟》中的鸟类攻击象征着无法预测的灾难和自然力量的反噬。并且，尽管以惊悚片闻名，希区柯克的电影中常嵌入黑色幽默和讽刺，平衡紧张气氛，展现其独特的艺术风格。

希区柯克的作品对电影制作艺术和流行文化产生了持久影响，他几乎定义了现代心理惊悚片的许多元素，开创了这一类型的先河，影响了无数后来的导演和电影制作。希区柯克的叙事技巧，尤其是他对悬念的运用，也成为电影教学中的经典案例，影响了电影叙事的标准和实践。作为"作者导演"的代表，希区柯克还强调导演作为电影艺术创造核心的重要性，提升了导演在电影工业中的地位。他本人也成为流行文化的符号，频繁出现在自己的电影中，以独特的形象和幽默感加深了公众对他的认识。希区柯克的创作实践和理论

思考，如他对观众心理的洞察，对电影形式和内容的探索，对后世的电影理论和批评产生了重要影响，他的作品和理念持续激励和启迪着新一代的电影创作者。

2. 克日什托夫·基耶斯洛夫斯基

克日什托夫·基耶斯洛夫斯基（Krzysztof Kieślowski）1941年6月27日出生于波兰华沙，是20世纪最具影响力的电影导演之一，其以深刻的人文关怀、哲学探索和独特的叙事技巧闻名于世。不幸的是，他于1996年3月13日在巴黎去世，但留下的作品却成为电影史上的宝贵遗产。

基耶斯洛夫斯基在童年经历了家庭的动荡，在其后来的电影中隐约可见他对家庭与个人命运的深刻洞察。他起初在波兰学习戏剧与电影，之后成为一名纪录片导演，这一时期的作品如《医院》（Hospital，1977）和《铁轨上的七昼夜》（Seven Days a Week，1974）展现了他对社会现实的敏锐观察。随着职业生涯的发展，基耶斯洛夫斯基逐渐转向剧情片创作，并凭借《十诫》（Dekalog，1989）《蓝白红三部曲》（Three Colors Trilogy，1993—1994）等作品获得国际认可，他在这些作品中深刻探讨了道德、自由、责任与人性等普遍主题。他的拍摄特点如下。

（1）哲学深度。基耶斯洛夫斯基的电影往往蕴含深刻的哲学思考，探讨个体在现代社会中的存在意义，以及偶然性与必然性对人生轨迹的影响。

（2）非线性叙事与多重视角。他善用复杂的叙事结构，通过并行的故事线或不同的时间点构建故事，如《盲打误撞》（Blind Chance，1981）展现了不同选择导致的不同人生路径。

（3）象征与隐喻。影片中常见丰富的象征元素和隐喻，如颜色在"蓝白红三部曲"中的运用，蓝色代表自由、白色代表平等、红色代表博爱，每部影片都围绕核心概念展开深邃的探索。

（4）视觉风格。基耶斯洛夫斯基与摄影师斯拉沃米尔·伊迪莫夫斯基（Sławomir Idziak）的合作，创造出独特的视觉风格，运用光影、色彩和构图强化情感表达和主题内涵。

（5）音乐与情感。音乐在基耶斯洛夫斯基的电影中扮演着关键角色，与剧情紧密结合，强化了影片的情感深度，如《蓝色》中的配乐令人难忘。

基耶斯洛夫斯基的作品影响了全球众多导演，尤其在探讨人性、道德与存在主义方面，能够跨越文化和语言障碍，触动全球观众的心灵。他被认为是现代电影哲学的先驱。他后期在法国等地的拍摄经历展示了跨国界艺术合作的可能性，对促进欧洲乃至世界电影的融合与发展有重要贡献。基耶斯洛夫斯基也引起了影评人与学者的关注，他的电影经常成为学术研究的对象，作为理解当代电影语言和文化批评的重要案例。他的电影探讨的是普遍而抽象的主题，因深刻的情感共鸣获得了业界和影迷广泛的赞誉和认同。

3. 史蒂文·斯皮尔伯格

史蒂文·斯皮尔伯格（Steven Spielberg）1946年出生于美国俄亥俄州辛辛那提市，是美国电影界最具影响力和最成功的导演之一。他自小对电影充满热情，12岁便开始尝试拍

摄短片。他的早期经历为他日后的电影创作奠定了坚实的基础。斯皮尔伯格的职业生涯始于电视行业，但很快凭借一系列突破性的电影作品跃升至好莱坞的顶峰，包括《大白鲨》《第三类接触》《E.T.外星人》《侏罗纪公园》《辛德勒名单》《拯救大兵瑞恩》等，这些作品不仅赢得了商业上的巨大成功，也收获了诸多奥斯卡奖项的认可。他的拍摄特点如下。

（1）视觉叙事。斯皮尔伯格擅长运用视觉特效和精心设计的摄影手法讲述故事，创造令人难忘的电影奇观。从《大白鲨》的隐形恐惧到《E.T.外星人》的温馨相遇，他总能精准捕捉观众的情绪。

（2）情感共鸣。他的电影往往蕴含深刻的人文关怀，无论是家庭纽带、友谊还是人性的光辉与阴暗，都能触动人心。斯皮尔伯格擅长通过儿童的视角展现故事，如《E.T.外星人》和《人工智能》，传递纯真与希望。

（3）历史重现。斯皮尔伯格对于历史题材的处理尤为出色，如《辛德勒名单》和《拯救大兵瑞恩》通过对细节的精准把握和深沉的情感描绘，使观众仿佛亲历历史事件，展现了他对历史的尊重和深刻理解。

（4）技术创新。作为电影技术的先锋，斯皮尔伯格不断推动行业进步，从早期的特效革命到后期的数字技术应用，他始终站在电影技术革新的前沿。

斯皮尔伯格对电影工业的贡献不限于作品本身，他的成功模式改变了好莱坞对于大片制作和市场推广的策略，提升了导演在电影制作中的地位和影响力。他的许多作品也成为流行文化的一部分，比如《夺宝奇兵》系列，不仅创造了票房奇迹，还激发了大量的衍生产品和粉丝文化，树立了电影艺术与商业双赢的典范。作为无数年轻导演的灵感源泉，斯皮尔伯格的电影风格和职业道路鼓励了一代又一代电影人追求创意和卓越，对全球电影艺术的发展产生了不可估量的影响。

4. 黑泽明

黑泽明1910年出生于东京的一个武士家庭，早年对绘画有着浓厚的兴趣，这一背景深刻影响了他日后电影中精美的构图和视觉美学。1936年，他加入电影行业，起初担任副导演，直至1943年执导了自己的首部长片《姿三四郎》。随后，他凭借《罗生门》（1950年）在威尼斯电影节获奖，一夜之间名扬国际，开启了其电影事业的辉煌篇章。他的电影生涯跨越半个世纪，对世界电影艺术产生了深远的影响，被尊称为电影界的"莎士比亚"。他的拍摄特点如下。

（1）视觉叙事。黑泽明的电影以其精妙的视觉叙事技巧著称，他利用镜头语言如同画布上的笔触，构建出强烈而富有象征意义的画面，每一帧都仿佛是一幅精心构思的画作。

（2）多线叙事与复杂结构。《罗生门》展示了他在非线性叙事和多角度展现同一事件方面的高超技艺，这种叙事手法后来成为其电影标志之一，影响了无数电影人。

（3）道德探讨与人文关怀。黑泽明的作品经常探讨人性的善恶、正义与道德的灰色地带，如《七武士》（1954年）不仅是一部动作片，更深层次地反映了社会阶层冲突和个体英雄主义。

（4）动作场面的创新。他在动作片领域同样有非凡贡献，《七武士》和《用心棒》（《大

镖客》）中的打斗场面设计新颖，节奏紧凑，对后来的动作电影产生了重要影响。

黑泽明的创新不限于内容，他在电影技术上的实验，如使用多机位拍摄和动态摄影，也为电影叙事语言的发展做出了重要贡献，他的电影风格直接影响了西方电影，特别是对新好莱坞导演如弗朗西斯·福特·科波拉、乔治·卢卡斯、马丁·斯科塞斯以及斯皮尔伯格等产生了重大影响，后者甚至资助拍摄了向黑泽明致敬的电影《梦》（1990年）。他的作品也跨越文化和语言障碍，促进了东西方电影艺术的交流与融合，使得日本电影乃至亚洲电影在全球范围内获得了更多关注和认可。对后世电影人而言，黑泽明不仅是大师，也是老师，他的作品和拍摄理念成为电影学院教学中的经典案例，激励着新一代电影创作者探索和超越。

5. 岩井俊二

岩井俊二生于1963年，最初通过拍摄音乐电视和电视剧进入日本娱乐产业。1995年，他凭借电影《情书》（*Love Letter*）一炮而红，这部作品以其清新感人的故事和唯美的影像风格在日本乃至全球范围内赢得了广泛赞誉，标志着岩井俊二作为新生代导演的崛起。他的作品往往围绕青春期的情感波动和社会边缘人物的故事展开，展现了细腻的情感描绘和独特的审美视角。他不仅是导演，还是编剧、制作人、摄影师以及作家，多才多艺，对日本乃至国际电影艺术都产生了显著影响。他的拍摄特点如下。

（1）青春情怀与细腻情感。岩井俊二的电影大多聚焦于青少年的内心世界，他擅长捕捉青春期特有的青涩、懵懂与成长的痛苦，通过微妙的情感细节展现角色的内心变化。

（2）唯美的视觉风格。他的电影画面常常具有明快而唯美的视觉效果，无论是自然风光还是城市景观，都能处理得既真实又充满诗意，展现出一种独特的"岩井美学"。

（3）非线性叙事与回忆交织。岩井俊二喜欢采用非线性叙事结构，通过回忆与现实的交错，构建多层次的故事空间，如《情书》中通过书信往返揭示过往与现在的联系。

（4）音乐与影像的和谐。作为前音乐视频导演，岩井俊二深知音乐对于营造氛围的重要性，他的电影中音乐与画面紧密结合，共同推动情感的流动。

（5）死亡与生命的温柔处理。尽管触及死亡主题，岩井俊二的处理方式往往柔和而不失唯美，体现了他对生命脆弱性的深刻理解和对日本传统文艺的温和艺术气息的继承。

岩井俊二被视为日本新电影运动的重要代表，他的青春电影不仅在日本国内产生巨大影响，也激发了全球范围内对青春题材电影创作的热潮。他的作品在国际电影节上屡获殊荣，如《燕尾蝶》（*Swallowtail*）等，不仅提升了日本电影的国际地位，也让全世界的观众感受到了日本电影的独特魅力。岩井俊二的电影风格和叙事技巧对后来的年轻导演有着深远的影响，岩井俊二不仅在电影领域有所建树，还在文学、音乐、摄影等多个领域展现才华，成为跨界创作的典范，激励了众多艺术家尝试多元化的艺术表达。

6. 张艺谋

张艺谋，1950年出生于陕西西安，是中国当代最具国际知名度的电影导演之一，被公认为"第五代导演"的领军人物。他的电影作品不仅在国内享有盛誉，也在国际上赢得了极高的评价和众多奖项。张艺谋早年经历丰富，曾下乡插队，后进入北京电影学院摄影系学习，毕业后开始了他的电影职业生涯。起初，他以摄影师的身份参与了多部重要影片的

拍摄，如《黄土地》（1984年），并因此获得了摄影方面的奖项。随后，他转型成为导演，执导的第一部电影《红高粱》（1987年）便在柏林电影节上夺得金熊奖，开启了他在国际影坛的成功之路。张艺谋的电影生涯涵盖了多种题材，从反映中国社会现实的《活着》（1994年）到探索传统文化的《英雄》（2002年），再到现代都市题材的《山楂树之恋》（2010年），显示了他宽广的艺术视野和深厚的文化底蕴。他的拍摄特点如下。

（1）视觉震撼。张艺谋的电影以其鲜明的色彩运用和宏大的视觉场景著称，他擅长利用色彩象征和对比强化影片的视觉冲击力和情绪表达，如《英雄》中的五色战衣，每一色都代表不同的情感和哲学思考。

（2）文化深度。他的作品往往蕴含深厚的文化内涵，无论是对中国历史的重新解读，还是对民俗传统的艺术化表达，都展现了他对中华文化的深刻理解与尊重。

（3）叙事手法。张艺谋在叙事上敢于创新，常采用非线性叙事结构，通过倒叙、闪回等手法增强故事的层次感和复杂性，如《归来》（2014年）中通过记忆与现实的交织讲述了一个家庭的变迁。

（4）人物塑造。他擅长刻画复杂多维的人物形象，尤其是女性角色。这些女性往往坚韧不拔，充满生命力，如《秋菊打官司》（1992年）中的秋菊，展现了普通人在社会变革中的抗争与坚持。

张艺谋的电影多次在戛纳、威尼斯、柏林等国际电影节获奖，极大地提升了中国电影的国际地位，为中国电影走向世界打开了大门。他的作品成为西方了解中国的一个窗口，通过电影艺术向世界展示了中国的历史、文化和社会变迁，加深了国际社会对中国文化的认知和兴趣。张艺谋不仅在艺术上追求卓越，还对推动中国电影工业的技术进步和产业升级贡献显著，如担任北京奥运会开幕式的总导演，展现了中国电影技术与创意的顶尖水平。

7. 尔冬升

尔冬升1957年出生于香港，是香港电影界著名的全能型电影人，集导演、编剧、监制、演员身份于一身。出身于电影世家，其父尔光是香港五六十年代极具影响力的电影制片人及导演，这样的背景为尔冬升日后在电影行业的深耕奠定了坚实的基础。尔冬升早年以演员身份出道，凭借其俊朗的外貌和不俗的演技，在邵氏电影公司的武侠片中崭露头角，尤其是在1977年的《三少爷的剑》中饰演主角，成为红极一时的武侠小生。然而，随着时间的推移，尔冬升逐渐展现出对电影制作更深层次的兴趣和才能，成功转型为导演。他的导演生涯见证了多部风格各异、深入人心的作品，其中包括《新不了情》《旺角黑夜》《门徒》等，这些作品不仅赢得了观众的喜爱，也在香港电影金像奖等多个重量级奖项中获得殊荣，两次获得最佳导演及最佳编剧奖。他的拍摄特点如下。

（1）深刻的社会洞察。尔冬升的电影常常聚焦于社会边缘人物或探讨社会议题，如《人民英雄》关注底层人物的生存状态，《门徒》则深入毒品交易背后的道德困境，展现了他对社会现象的敏锐洞察和深刻剖析。

（2）细腻的情感描绘。他的作品善于挖掘人性的复杂，情感描绘细腻而真实，如《新不了情》中对爱情与生活的苦乐交织的刻画，让人感受到温暖而又不失现实的残酷。

（3）多类型驾驭能力。尔冬升并不拘泥于某一特定类型的电影，从武侠片到文艺片，再到犯罪剧情片，他都能游刃有余，显示出其作为导演的广泛兴趣和多变风格。

（4）强烈的个人风格。尽管题材多样，尔冬升的电影却总能体现出一种独特的叙事节奏和视觉语言，这得益于他对剧本的精心打磨和对电影美学的独到见解。

尔冬升成功地从一名演员转变为导演，为香港乃至华语电影界的许多演员提供了转型的范例，证明了才华和努力可以跨越职业界限。作为监制和导演，他参与的项目往往注重品质，对剧本、表演、摄影等各个环节都有严格要求，间接提升了整个行业的专业标准。在人才培养方面，尔冬升在多部作品中起用新人或给予演员突破性的角色，如《旺角黑夜》中的张柏芝，帮助他们达到了演艺事业的新高度，对演艺人才的挖掘和培养有着积极的影响。

8. 王家卫

王家卫 1958 年生于上海，成长于香港，是国际知名且风格鲜明的华语电影导演、编剧及制片人。他的电影作品以独特的美学风格、非线性叙事结构、深刻的情感探索以及对城市文化的独特诠释而著称，是当代电影艺术领域不可多得的创新者。

王家卫自 1986 年开始导演生涯，早期曾担任编剧，随后逐步确立自己在影坛的独特地位。他的电影常常在国际电影节上获奖，包括戛纳电影节最佳导演奖、柏林电影节银熊奖等，代表作如《阿飞正传》、《重庆森林》、《春光乍泄》、《花样年华》及《2046》等，均成为影史上的经典。王家卫的电影不仅是故事的叙述，更是情感与美学的深度探索，每一帧画面都蕴含着丰富的情绪和象征意义。

（1）独特的视觉风格。王家卫的电影以其标志性的视觉美学闻名，常用低饱和度的色彩、光影对比，以及富有诗意的镜头语言构建梦幻而迷离的氛围。广角镜头的使用，以及倾斜、窥视式的构图，增强了影片的疏离感和私密性。

（2）碎片化叙事。王家卫偏爱非线性叙事，通过时间跳跃、记忆闪回等方式重组故事，使观众如同拼图一般逐步构建起对故事的理解。这种叙事手法增加了故事的层次性，拓展了电影的解读空间。

（3）情感深邃。王家卫的电影深刻探讨了人类情感的复杂性，尤其是爱情、孤独、失落与追寻。角色往往内心丰富而内敛，通过简洁而富有哲理的对白表达细腻而微妙的情感波动。

（4）音乐与氛围。音乐在王家卫的电影中占据重要位置。他经常选用复古爵士、蓝调或原创音乐，与影像结合，营造出浓郁的时代感和情绪氛围，加深了观众的情感共鸣。

（5）城市空间的抒情。王家卫擅长利用城市空间，如香港的霓虹灯海、上海的旧式里弄，作为角色情感的延伸，城市既是背景也是角色，反映了现代人的疏离与寻找归属感的渴望。

王家卫的电影对全球范围内的年轻导演产生了深远影响，启发一代电影人探索新的叙事和视觉表达方式。王家卫的自由创作和独立精神鼓励了更多独立电影人的涌现，推动了华语独立电影的发展。他的作品不仅深受华语观众喜爱，也成功跨越文化边界，让世界观众感受到东方文化的魅力，促进了华语电影的国际化。

这些大师们的作品和理念都为摄影艺术的发展做出了重要的贡献，他们的创作方法和思考方式值得摄影爱好者们学习和借鉴。

第 7 章课件

第 7 章习题

第 7 章素材

参 考 文 献

[1] 麦克纳利. 热靴日记[M]. 北京：人民邮电出版社，2010.
[2] 麦克纳利. 瞬间的背后[M]. 北京：人民邮电出版社，2009.
[3] 麦克纳利. 雕刻光线[M]. 北京：人民邮电出版社，2013.
[4] 美国纽约摄影学院. 美国纽约摄影学院摄影教材[M]. 北京：中国摄影出版社，2010.
[5] 桑塔格. 论摄影[M]. 上海：上海译文出版社，2008.
[6] Bruce Barnbaum. 摄影的艺术[M]. 北京：人民邮电出版社，2012.
[7] 克来门茨，罗森菲尔德. 摄影构图学[M]. 北京：长城出版社，1983.
[8] 罗森布拉姆. 世界摄影史[M]. 北京：中国摄影出版社，2012.
[9] 达·芬奇. 达·芬奇论绘画[M]. 桂林：广西师范大学出版社，2003.
[10] 舍卢，琼斯. 观看之道[M]. 北京：中国摄影出版社，2016.
[11] 卡帕. 颤抖的镜头[M]. 北京：金城出版社，2018.
[12] 森山大道. 迈向另一个国度[M]. 桂林：广西师范大学出版社，2012.
[13] 荒木经惟. 漫步东京[M]. 桂林：广西师范大学出版社，2013.
[14] 迈尔，韦斯特贝克. 街头诗人：薇薇安·迈尔的摄影人生[M]. 北京：北京联合出版公司，2024.
[15] 尼克伦. 美国国家地理摄影大师[M]. 杭州：浙江摄影出版社，2014.
[16] 肖全. 我们这一代[M]. 广州：花城出版社，2006.
[17] 特吕弗. 希区柯克与特吕弗对话录[M]. 上海：上海人民出版社，2007.
[18] 黑泽明. 黑泽明自传[M]. 北京：中国电影出版社，1987.
[19] 李惠铭，李沛然. 王家卫访谈录[M]. 南京：南京大学出版社，2022.